普通高等院校"十四五"新工科·大美育新形态系列教材

设计审美原理

唐 然 著

清 华 大 学 出 版 社

北京交通大学出版社

·北京·

内 容 简 介

本书是北京交通大学基础美育课程"设计与审美概论"的配套教材,包括设计基础知识、设计鉴赏原理、设计批评理论等内容。本书结合大量设计案例引导学生认识设计,领略设计与技术、艺术之间的关系,发现设计在生活中的意义,进而培养学生掌握设计的思维方式及批判意识,实现设计思维与所学专业的融会贯通。

本书在内容设计上充分考虑非设计专业学生的知识背景,力图通俗易懂,生动有趣,可供所有高校大学生、相关从业人员和设计爱好者作为研究资料和读物参考使用。

图书在版编目(CIP)数据

设计审美原理 / 唐然著. -- 北京 : 北京交通大学出版社 : 清华大学出版社,2024.9.
(普通高等院校"十四五"新工科·大美育新形态系列教材). -- ISBN 978-7-5121-5346-2

Ⅰ. J06

中国国家版本馆 CIP 数据核字第 2024B42B12 号

设计审美原理
SHEJI SHENMEI YUANLI

责任编辑:韩素华

出版发行:清 华 大 学 出 版 社　　邮编:100084　　电话:010-62776969　　http://www.tup.com.cn
　　　　　北京交通大学出版社　　邮编:100044　　电话:010-51686414　　http://www.bjtup.com.cn
印 刷 者:北京虎彩文化传播有限公司
经　　销:全国新华书店
开　　本:185 mm×260 mm　　印张:11.25　　字数:288 千字
版 印 次:2024 年 9 月第 1 版　　2024 年 9 月第 1 次印刷
印　　数:1—1 000 册　　定价:59.00 元

前　言

　　为主动应对新一轮科技革命与产业变革，支撑服务创新驱动发展等国家战略，2017 年 2 月以来，教育部积极推进新工科建设，全力探索形成领跑全球工程教育的中国模式、中国经验，助力高等教育强国建设。中国工程院院士、中国农业大学党委书记钟登华先生认为，新工科的内涵是以立德树人为引领，以应对变化、塑造未来为建设理念，以继承与创新、交叉与融合、协调与共享为主要途径，培养未来多元化、创新型卓越工程人才。这就要求"新工科"教育更新工程人才知识体系，创新工程教育方式与手段，将其他学科知识融会贯通于工科教育体系，尤其是传统工科教育中欠缺的人文学科知识，同时，顺应时代发展需求，全面优化高校教育体系建设，全面推行高校美育工作，构建和深化美育体系建设。

　　"设计与审美概论"课程就是在这样的一种新时代高校教育建设思想的指导下，由北京交通大学建筑与艺术学院美育中心面向全校工科学生所开设的一门通识类基础美育课程，旨在以艺术教育补足工科学子的知识结构，培养感性联想和创意思维，提升审美水平，提高人文素养，浸润学子心灵。本书即是该门课程的配套教材。

　　那么，为什么需要设计与设计的审美呢？

　　一方面，设计与每个人的日常生活息息相关。几乎生活中所用到的每件物品都是经过设计的。"我们有理由追问它究竟为何，有何用，从何而来。"这不应该只是设计专业的学生要去求索的，更应该是每个人思考和对待自己的日常生活时所应该追问的。

　　另一方面，现代设计产生于工业文明，艺术思想和科学技术对其产生与发展都有至关重要的作用。设计，既是艺术的，也是技术的。在我国最新的学科目录中，设计已从艺术类学科转入交叉学科。这也充分说明在新时代的社会发展条件下，设计的学科交叉属性越发明显。对于其他学科，尤其是工科，在实现交叉、互融方面，设计具有天然的便利。因此，"设计与审美概论"课程主要以对现代设计的美学赏析为主要内容，从对艺术设计的定义、特征、观念及美学思想入手，以时间为线索，以东西方为比较，引导学生认识设计，领略设计与技术、艺术之间的关系，发现设计在生活中的

意义，进而培养学生掌握设计的思维方式，并将其融会贯通于自己的学习研究中去。

本书可供所有高校大学生、相关从业人员和设计爱好者作为研究资料和读物参考使用，希冀最大限度地服务于高校和社会美育的普及。

作 者

2024 年 8 月

目录
Contents

OO
导 语

01
第一章

知道设计——设计的本体

02
第二章

知道设计——设计的主体

03

第三章
欣赏设计——时代中的设计

04

第四章
理解设计——设计批评

esthetic
aesthetic
ae∞hetic

导　语

设计与审美概论课程的重点在于借设计之力为学生打开认识世界、思考世界的除工科体系外的另外一扇大门，因此，并非要训练学生掌握设计的实践能力，而是要带领学生领略设计的观察角度和思考方式。如何将设计的含义、风格、观念在百年间产生的变化融于几周课程，同时兼顾非专业学生的知识背景，做到通俗易懂，这是课程设计的重难点。这些重难点也会在本书中进行探索与讨论。

本课程与教材在建设时，作者翻阅了大量设计概论、设计美学、设计史、设计研究等方面的课程教材及著作文章。其中有专门为艺术设计专业学生所设计的，也有针对通识教育范畴的。总体来讲，建设思路都是引导学生或读者在社会变迁的历史维度中，去理解和认识不断变化中的设计的定义、设计的风格及设计的审美观念。内容涵盖艺术设计史前史，即艺术设计诞生以前有关它的观念的发展史——既包括西方的，也包括东方的，以及现代设计在不同时期发生的重要活动及其观念和美学特征。除此之外，还会有一定的篇幅从设计管理、设计批评等角度，对设计与技术、经济、心理等其他学科之间的关系作专门介绍和讨论。如凌继尧所编的《艺术设计十五讲》，安排了专门的章节介绍设计批评、设计管理的内容，还对设计中的心理学研究、设计的思维方法和大审美经济形态中的设计进行了专门的讨论；刘子川主编的《艺术设计与美学》除了介绍设计的功效性、审美性，还纳入了伦理性的讨论。

上述著作都对本课程的建设提供了思路和启迪。本书在遵循上述基本框架结构的基础上，对最新设计发展趋势的内容进行了后延，纳入了思辨设计、社会设计、社会创新设计等前沿设计学科研究和设计教育的内容，并增加了设计批评的比重，以求将对设计审视的目光从单纯的形式美感的解读导向对设计与日常生活关系的思辨。本书包括3个板块知识内容——知道设计、欣赏设计和理解设计。3个板块分别对应设计的基础知识、设计欣赏的原理、设计史及设计批评。"知道设计"，主要从设计的本体和设计的主体两个角度，对设计的产生、设计的定义、设计的类型及作为一种职业的设计师群体的产生、发展及其素养和责任等内容展开论述，从本体和主体两个层面来回答"什么是设计"的问题。"欣赏设计"，主要包括两部分内容：一是设计审美的基本理论和原理，其中包含设计美学的基础知识，如设计美学的研究对象、方法、意义等，还包含设计审美的维度，即设计审美活动开展时的角度和审美思想，如形式美、功能美、生活美等；二是时代中的设计，即设计史概要，在社会发展的历史中观察、理解设计风格和设计思想的演变。"设计批评"，则着重从设计批评的意识、意义、模式、媒介及不同时期所产生和发展起来的设计批评的思想及理论，来展开设计批评的原理及其应用。3部分内容互为映照、层层递进，在"知道设计"的基础上，掌握"设计欣赏"的能力，并进一步通过对"设计批评"知识的学习和实践操作，获得开展设计批评的能力。最终通过设计批评完成对设计的认知的内化，从而实现真正地理解设计，掌握批判式思维。

第一章

知道设计——
设计的本体

第一节　什么是设计

设计的产生和概念

一、设计的产生

在柏拉图《普罗塔戈拉斯篇》中讲述了人类起源的故事：先知神祇普罗米修斯造人后，由他的弟弟爱比米修斯负责为生物进行装备，赋予它们不同的特性和本能，使万物拥有生存的依靠。他为一些生物分配了强大的体力，为另一些生物赋予了敏捷的速度，给了一些生物武装或别的保护手段。但他在分配时犯下一个严重的过失：在轮到人类时，他的本能宝库已一无所有，导致人类在生物界既不是最快的，也不是最凶猛的，人类在一开始就没有一种赖以生存的能力。普罗米修斯为了弥补弟弟的过失，从工匠之神赫菲斯托斯那里盗取了"火"（寓意为技术性创造机能的火），从智慧女神雅典娜那里盗取了制造技术，将其赋予人类以使人类能够凭借器械得以保持种族的生存。尽管是个神话故事，却道出了人类与动物相比在体质上"天然"的差距。因此，人类从诞生之日起便有求于外物，人类的本质不能从自身中寻找得到，只能从外界万物中获取。人类学家舍勒认为，人类拥有的是不充分的本能，体质上的天然缺陷，使其成为生存必须有赖于行动的生物。[①] 人类在残酷的自然环境中，为求得生存，必须借助技术对周围世界进行改造，这就是设计的开始。

因此，可以说，设计的产生就是由人类需求所催生的。这些需求一方面来自上述人类天生的"生理缺陷"，也来自"环境"的限制。需求有大有小，小到喝水、吃饭，大到战争、防御，其中无不展示着设计的意义。亨利·德莱福斯（Henry Dreyfuss）在《为人的设计》中说："在遥远朦胧的过去，某个地方，口渴的原始人，本能地将捧成杯形的手伸进池塘用来饮水，一些水顺着指缝流淌下来。于是，他用软质黏土捏成一只碗，让它变硬，用来喝水；粘上一个把柄，做成了一只杯子。"[②] 不断变化的周遭世界，不断产生出新的需求，迫使人类不断地学习和掌握更多技能，制造更多的"身外之物"来使自己的身体无限延伸，满足自己的生活需要。人类发明出了弩炮、长矛，也筑造出了万里长城，发明了车船，也建造了飞机，实现飞翔天际的梦想。这些都是人类为了更好地生存，而"自然而然"产生出来的设计的行为。"正是由于设计活动，使人类傲然于其他动物之上"[③]，马克思认为，即使最拙劣的建筑师也要比最灵巧的蜜蜂高明，因为建筑师在房子建造之前，已经在头脑里把它盖好了[④]。"人离开动物愈远，他们对自然界的作用就愈带有经过思考的、有计划的、向着一定的和事先知道的目标

① 盖伦.技术时代的人类心灵：工业社会的社会心理问题［M］.何兆武，何冰，译.上海：上海科技教育出版社，2008：2.

② 德莱福斯.为人的设计［M］.陈雪清，于晓红，译.南京：译林出版社，2012：1.

③ 坦南特.六西格玛设计［M］.吴源俊，等译.北京：电子工业出版社，2002：29.

④ 马克思.资本论：第一卷［M］.中共中央马克思恩格斯列宁斯大林著作编译局，编.北京：人民出版社，1963：172.

前进的特征"①，因而设计是"作为人类的存在物的显著标志"②。

二、设计的概念

（一）设计

在日常生活中，当我们谈到"设计"时，联想到的往往是一种与艺术、绘画等活动联系在一起的行为。在意大利文艺复兴时期，设计的概念指素描、绘画等的艺术表达。切尼尼称设计为绘画的基础；瓦萨里则认为设计和创造是一切艺术的基础。总的来说，设计指对诸如线条、色彩、形体、空间、质感等视觉元素的合理安排和控制，以及艺术家的创造性思维。③在中国古代的文献《周礼·考工记》中，"设"字表示"制图、计划"；《管子·权修》中，"计"字表示"计划、考虑"。因此，无论是中国还是西方，设计一词都含有设想、计划的含义。在1588年出版的《牛津引文词典》中，对设计的解释是"由人所设想的一种计划，或是为实现某物而作的纲要"。在第15版《大不列颠百科全书》中，design的解释为"是在进行某种创造时，计划、方案的展开过程，即头脑中的构思，一般指能用图样、模型表现的实体，但最终完成的实体并非design，只指计划和方案。design的一般意义是，为产生有效的整体而对局部之间的调整。"总之，在人们改造自然物质，使之成为满足人类需求的产品的劳动活动中，预先在头脑中形成的设想就是设计，是人类为实现某个特定目的而实施的创造性活动。因此，我们也可以说世界就是被设计的，设计是存在的本质特征，是人类社会中器物不断形成和发展的过程。

设计联结了一般和个别。我们没有见过一般的桌子，只见过被设计出来的有具体形式的桌子，长桌或圆桌，4条腿的或中心一根支柱的，但它们都被归为"桌子"一类，以共同的本质特征区别于其他器具。

设计联结了无限和有限。被制作出来的器具或建筑，其物质实体都有腐朽消失的一天，但器具和建筑的形式是永恒的。设计联结了永恒的形式和短暂的材料，也就联结起了无限的潜在和有限的实在。

伴随社会的发展，设计的定义前往往加上限定词来进行专业的区分，例如，本书重点讨论的对象为"艺术设计"。

（二）艺术设计

在人类漫长的造物历史中，艺术设计并不是天然就独立存在的活动，而是与制作捆绑在一起。在手工生产的历史时期里，设计者就是生产者，设计只是生产过程中的内部因素，设计和生产制作是一个统一的行为。19世纪末至20世纪初，随着机器生产技术的普及和发展，对产品的形式和功能都提出了更新的要求。同时，大规模集中

① 恩格斯. 自然辩证法［M］// 马克思恩格斯选集：第三卷. 中共中央马克思恩格斯列宁斯大林著作编译局，编. 北京：人民出版社，1972：516.

② 许平. 视野与边界［M］. 南京：江苏美术出版社，2004：79.

③ 尹定邦. 设计学概论［M］. 长沙：湖南科学技术出版社，1999：41.

生产的方式改变了传统生产与消费的模式，从自给自足转变为生产与消费的分裂。生产的一切几乎都是为了出售和交换。而生产与消费的分裂，促使市场成为人类生活的中心，使对利益最大化的追求成为可能。在此基础上，人们开始对生产和销售追求最大规模化。这就使得对产品形式和功能不断更新成为自觉的追求。在这样一种社会景观之下，艺术设计越来越被要求从生产的过程中分离出来，直接依赖市场需求而独立于生产。在现代工业批量生产的条件下，把产品的功能、使用时的舒适和外观的美有机地、和谐地结合起来的设计是为艺术设计。艺术设计逐步成为在现代工业批量化生产条件下产生的，解决艺术、功能和机器生产之间冲突的创造性活动，旨在协调人和环境、个人和社会、生产和消费之间的手段。

在国内，"艺术设计"也并不是从一开始就确定和使用开来的词汇。在此之前，工艺美术、图案、装饰、实用美术等词均用来指代"艺术设计"的概念。

"新文化"运动的后期，作为我国设计教育的重要创始人和奠基人之一的陈之佛将 design 译为"图案"。俞剑华也在《最新图案法》中将"图案"与设计的涵义联系起来。他谈道："国人既欲发展工业，改良制品，以与东西洋相抗衡，则图案之讲求刻不容缓！上至美术工艺，下迄日用杂器，如制一物，必先有一物之图案，工艺与图案实不可须臾离。"[1] 从这个说法来看，此处的"图案"应为动词，与今日所讲的名词的"图案"不同，而更接近于作为创造性活动的"设计"。

"装饰"也是曾被普遍用作代称"设计"的词汇。在蔡元培的论述中："装饰者，最普通之美术也……人智进步，则装饰之道，渐异其范围。身体之装饰，为未开化时代所尚；都市之装饰，则非文化发达之国，不能注意。由近而远，由私而公，可以观世运矣。"在这个论述中，"装饰"同样与前文所述的"图案"一样，是一个动词，指以艺术地生活来改良社会的活动[2]。

在刊登于 1934 年《美术生活》第一期中的《工艺美术与人生之关系》一文中，张德荣认为"'工艺美术'在中国是一个新名词，其实并非一种新的事业，已有数千年历史……所谓工艺美术，是即实用美术。换言之，凡于日常生活用具之制造上加以美术之设计者，即得谓之工艺美术……凡属人生日常所用之工具，皆为工艺美术之对象。而对各种器具加以最经济、最简便、最美观的设计，是为工艺美术之手段"[3]。"工艺美术"作为"艺术设计"的替代概念，在我国一定的历史时期中发挥了重要作用。1956年 11 月 1 日，中央工艺美术学院成立了，今天往往习惯上将这所学院定位为中国第一所设计学院。但出于特定历史时期中对恢复经济秩序和注重社会发展的需要，对"工艺美术"实行功利性的利用原则，使得其本义变得复杂难言。20 世纪 80 年代中期，由杭间老师为代表的学界开始倡议，用"艺术设计"来取代"工艺美术"。1998 年，教育部在高等学校学科目录调整中全面以"艺术设计"取代"工艺美术"。

总的来说，"设计"的概念变化显示了其与技术发展、生产方式改变和社会语境变迁之间相适应的规律。"设计"可以指过程（设计的行为或做法）；也可以指过程的结果（设计、草图、计划或模型）；或运用设计辅助生产的产品（设计的物品）；或指一

[1] 俞剑华.最新图案法［M］.上海：商务印书馆，1926：1.

[2] 杭间.工艺美术在中国的五次误读［J］.文艺研究，2014（6）：114-123.

[3] 张德荣.工艺美术与人生之关系［J］.美术生活，1934（4）.

件产品的外观或总体模式。[1] 设计既与艺术密不可分，也与科学技术和人文研究有着紧密互动。因而设计一词有着语义上的开放性、丰富性和包容性，能够融合不同设计行为的共性，也能包容这些设计行为的个性。正如瓦尔特·格罗皮乌斯（Walter Gropius）所言"设计这一字眼包括了我们周围的所有物品，或者说，包容了人的双手创造出来的所有物品（从简单的日常用具到整个城市的全部设施）的整个轨迹"[2]。今天，在范围与前提明确的情况下，可以将"设计"一词作为"艺术设计"的略称。[3]

第二节　设计的类型

设计的类型

艺术设计的分类方式与其定义一样，也是在不断发展和变化的，产生了很多个分类的角度和方式。高校中艺术设计专业主要分为环境艺术设计、产品设计、平面设计、服装设计、数字媒体艺术等专业。其分类原理是在艺术设计的应用领域的基础上，结合了实践技术与载体形式。也有人按照艺术设计现实的存在状况进行分类，分为传统手工艺品设计、现代工业产品设计、环境艺术设计、文化传媒设计、商业传媒设计、时装设计等。

还有一种是以构成世界的三大要素（自然、人、社会）之间的对应关系作为坐标体系进行的设计分类：为了传达的设计——视觉传达设计；为了使用的设计——产品设计；为了居住的设计——环境设计。这个分类体系囊括了设计的目的，即艺术设计主要解决的两组问题：物质环境和人的行为的设计。第一组问题包括环境和产品世界，第二组问题包括交际环境。这种划分相对而言更具包容性、合理性和科学性，也因此被更多的设计师和理论家所接受。

无论哪种设计，都有其独特的现实性和规律性，同时又都遵循设计发展的共同规律。不同类型之间的设计的界限也并不是明确的，而是相互联系、相互渗透的。

一、视觉传达设计

顾名思义，视觉传达设计指利用视觉手段和形式，进行信息传达和交流的设计，主要载体是视觉符号。

符号指利用一定媒介来代表或指称某一事物的东西，是人类认识事物和传递信息、实现交流的媒介。符号的接收和感知主要由人类的知觉感官来完成。因此，符号又分为视觉符号系统、听觉符号系统、触觉符号系统、味觉和嗅觉符号系统等。在新的媒体技术条件下，符号系统之间也可以相互组合、融通，形成新的复合符号系统。例如，电视、电影等，就是由视觉、听觉两种符号系统构成的。新的 VR（virtual reality，虚

① 沃克，阿特菲尔德.设计史与设计的历史［M］.周丹丹，易菲，译.南京：江苏美术出版社，2011：19.

② 马格林.人造世界的策略：设计与设计研究论文集［M］.金晓雯，熊嫚，译.南京：江苏美术出版社，2009：93.

③ 许平.视野与边界［M］.南京：江苏美术出版社，2004：27.

拟现实）技术在一定程度上可以实现触觉感受的传递，因此，VR 系统是由视觉、听觉、触觉、甚至包括味觉和嗅觉等符号系统组合而成的复杂符号系统。

视觉传达设计就是利用视觉符号进行信息传递的设计。视觉传达设计的说法始于 20 世纪 20 年代，作为专有名词则形成于 20 世纪 60 年代。此后又出现了"视觉设计""信息设计"等多种叫法。

构成视觉传达设计的主要要素包括文字、图形及实现传达所依赖的材料和技术。在人类社会发展的历史中，视觉传达设计所依赖的材料和技术发生过多次变革。造纸术、印刷术的发明和革新，都对视觉传达设计的形式产生过重要影响。例如，18 世纪末发明的石版印刷，就促成了 19 世纪商业招贴画的发展。摄影术、电视、电影等影像技术的发明则大大拓展了视觉传达设计的工作领域。今天的 AR（augmented reality，增强现实）、VR 等虚拟数字技术的诞生，为视觉传达设计带来了新的表现载体，同时也为视觉传达设计语言和设计手法的变革带来契机。

信息传达的过程可以归纳为 4 个步骤：谁，把什么，向谁传达，形成什么样的效果和影响。传达可以在个体内进行，也可以在个体与个体之间进行。在视觉传达设计中，信息的发送者是设计师，传达对象是信息接收者。要实现信息传达和接收的顺畅实现，需要信息发送者和接收者具备部分相同的知识背景，在对传达信息所采用的视觉符号的理解上有"共识"。例如，"龙"的图案在中国是吉祥、神圣、权力的象征，我们自称为"龙的传人"，而在西方则是要被打败和消灭的邪恶的代表。

视觉传达设计主要应用范畴包括字体设计、标志设计、插图设计、版式设计、广告设计、包装设计、展示设计、影视设计等生活中的众多方面。

二、产品设计

广义的产品设计按照生产制作技术来说，可以分为手工艺设计和工业设计。

狭义的产品设计也指"工业设计"，但并不指机械结构和工程的工业设计，确切地说应称其为"工业的艺术设计"。industrial design 最早由美国艺术家约瑟夫·西奈尔（Joseph Sinell）提出，来指称广告上的工业产品的图像。自 1972 年经美国艺术设计师诺曼·贝尔·盖茨（Norman Bel Geddes）推广使用，该词的含义成了今天我们所理解的内容，即工业领域中的艺术设计。国际工业设计学会联合会在 1980 年把工业设计的定义正式拟定为"就批量生产的工业产品而言，凭借训练、经验及视觉感受而赋予材料、结构、形态、色彩、表面加工及装饰以新的品质和资格""工业设计师应在上述工业产品全部或其中几个侧面进行工作"。

从上述定义可得出产品设计的基本要素主要为造型、生产制作的技术，此外还包括产品的功能。英国设计师布莱克（M. Blake）认为工业设计是工业生产的一个方面，生产方式和材料在产品设计中起决定性作用，产品形式只是对二者的功能性体现。乌尔姆高等造型学校的校长托马斯·马尔多纳多（Tomas Maldonado）反对这种说法。他认为工业设计不是工业生产的一个方面，而是独立的活动："工业设计是一种创造性的活动，旨在确定工业产品的形式属性。虽然形式属性也包括产品的外部特征，但更主要的却是结构和功能的相互联系，它们将产品变成从生产者和消费者双方的观点来看

的统一的整体。"[①] 须知，功能是决定性因素，结构和生产技术是实现功能和造型的根本条件，二者决定了产品造型，但又不是决定造型的唯一因素，这也是工程师取代不了设计师的原因所在。产品设计的 3 个要素是相互依存、相互制约，统一之中又不是完全对应的辩证关系。需找到恰当的平衡点，实现功能、技术与形式的完美统一。

产品是为满足人的使用和需求而产生的，因此，产品设计是为人服务的设计。在这个根本目标下，产品设计需满足功能性要求、审美性要求、经济性要求、创造性要求、适应性要求、环保要求、安全性要求、伦理要求等需求，是对科学技术、文化艺术、经济和社会等诸多领域和因素的有机统一。

按照产品种类，产品设计可分为家具设计、日用品设计、家电设计、交通工具设计等多个方向；按设计性质又可分为式样设计、形式设计和概念设计。式样设计是改进设计，可以理解为在原设计基础上进行的装饰、美化与改良；形式设计则指对生活方式的设计，为即将到来的新生活提供的新型产品的设计；概念设计则是针对未来技术和生活的想象式的设计。

三、环境设计

广义的环境指围绕和影响生物体的周边的一切外在状态。人类利用创造和改变的能力，改善自然环境，使之符合人类的生存需求和发展意志。因此，环境设计就是对人类生存空间的设计。但它不同于建筑。建筑是人工环境的主体。环境设计所要做的是在以人为中心的前提下，协调、统一人、建筑和环境之间的关系，使之科学化、艺术化、舒适化。

环境可以分为自然环境和人工环境。人工环境又可分为建筑内环境和建筑外环境。根据功能，还可以分为学习环境、工作环境、居住环境、商业环境、娱乐环境等。环境设计中，一般按照空间形式进行设计实践类型的划分，包括城市规划设计、建筑设计、室内设计、景观设计、公共艺术等。

这些新的设计趋势和动态将在其他章节中另做陈述。此处，除了上述最基本的设计分类体系中的设计类型，再就服装设计进行简要叙述，力图较为全面地展示设计类型之间的差异。

四、服装设计

1933 年，在北京周口店龙骨山山顶的洞穴中，出土了一枚制作于旧石器时代的骨针。骨针全长 8.2 cm，尖端锋利、表面光滑、针孔清晰，孔径 0.31 ～ 0.33 cm（见图 1-1）。它的出土证明了在 2 万年前，中国的原始人已经具备了可以缝制精细服装的技能。而其他的考古发现则证明早在 5 万年前，人类就学会了制作和使用针。与其他的人造物一样，服装的产生主要是基于御寒、遮体及吸引异性的生存性需求。在人类文明的发展中，服装的功能性虽然并未消失，但却受到其他因素的影响产生了越发丰

[①] 凌继尧.艺术设计十五讲［M］.北京：北京大学出版社，2006：18.

富的含义和面貌，如装饰性、仪式性等。服装设计中不仅要关注服装的制作技术，如结构、装饰工艺等，还需注意消费群体的具体需求，掌握用户群体的社会心态、消费心理、民风习俗、宗教信仰等众多文化背景。

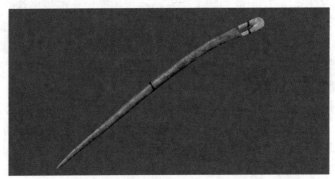

图 1-1　现藏于中国国家博物馆的周口店龙骨山骨针

服装设计除了服装外，还包括穿戴饰品的设计，如首饰、帽子、包、围巾、鞋等，这些都是服装设计中的构成内容和设计对象。

如前所述，设计学科的理论和实践不断变化发展，设计学的学科内涵和专业分类方式也在不断随之改变。国内外很多院校都在专业分类上进行了探索，例如，荷兰的埃因霍温设计学院（Design Academy Eindhoven，DAE）就曾依据人类在现代社会中的生存需求和生活现象开设"食物非食物"（Food Non Food）、"人类休闲学"（Man and Leisure）、"人类移动学"（Man and Motion）、"公众隐私学"（Public Private）等本科专业，而在研究生阶段则开设了"设计语境"（Contextual Design）、"社会设计"（Social Design）、"地缘设计"（GEO-Design）等专业方向。中央美术学院也新设立了"战略设计""社会设计""艺术与科技""生态危机设计"等面向学科交叉视野和社会发展建设的新兴专业方向。在这些新的设计专业中，既需掌握视觉传达设计的语言，也需产品设计能力的配合，它们打破了传统的以载体和表现手段为分类标准的专业分类方式，为设计提供了新的理解角度和工作领域。

第三节　设计的思维

设计的思维

"思维是受社会所制约的，同语言紧密联系的，探索和发现崭新事物的心理过程，是对现实进行分析和综合中间接概括反映现实的过程。"[①]

思维指导了人们的思想和行动。不同的思维方式，使得人们在面对相同问题时做出不同的选择和反应，铸就了人类社会和历史的复杂性。同样，设计也是在一定的思维指导下进行的。设计产生的前提就是要有创造性的思维的指引。

创造性的思维不同于普通的思维。用习以为常的惯性思维是无法创造出具有突破性的创新事物的。只有突破传统的思维习惯，才能获得创意。创造性思维的目标就是

① 杨仲明. 创造心理学入门［M］. 武汉：湖北人民出版社，1988：33.

让人们脱离所谓的标准和流程，打开想象力和创造力的无限可能，具有创新性地去解决一个问题。雕塑家罗丹曾说过："所谓大师……他们用自己的眼睛去看别人见过的东西，在别人司空见惯的东西上能够发现出美来。"[①]因此，创造性思维在艺术设计中的作用阶段并不是仅仅在提出解决问题的方案时，而是在设计的开始就已经介入了。它也是一种看待、定义问题的方法。问题的陈述方式不同，问题的解决办法就可能有着天壤之别。例如，"产品是方便随身携带的"和"产品的质量不超过5千克"，两种描述方式背后的需求可能是同一个，但明显关注的重点和思路是不同的。"产品的质量不超过5千克"的设计可能会主要关注通过材料的选择和结构、功能上的简化，来实现产品轻量化设计；"产品是方便随身携带的"则有可能把设计导向结构设计，快速装卸或可折叠、压缩，或是可穿戴性的舒适和稳固程度等。

人类的思维有多种模式。如逻辑思维、发散思维、联想思维、聚合思维、顺向思维、逆向思维、抽象思维、形象思维等。创造性思维则是多种思维协调统一，共同作用。

逻辑思维，是以抽象概念和推论为形式的思维活动。归纳演绎、分析综合等，是艺术设计使用逻辑思维时常常用到的方法。

形象思维，顾名思义，就是以事物具体的、感性的形象来把握客观世界、客观事物之间联系的思维方式。形象思维在艺术设计创作过程中主要以联想与想象的方法发挥作用。通过联想与想象，发现万事万物间形形色色、千丝万缕的联系。例如，鲁班被锯齿状的树叶划破了手，联想到可以将这种形状应用于工具，于是创造出了可以分解树木的锯子；古人通过对手捧起水时的动作形成的形状，联想到可以模拟这种形状制作盛水器具，于是有了碗，等等。除了对自然界的观察、联想，也可以对人工事物的功能、形状等方面的相通性进行联想。例如，把纸杯当作烟灰缸，浴缸用作小船（见图1-2），杯子用作乐器等。很多设计师就巧妙地利用这种人类看似"自然而然"的联想能力，做出有趣的设计。设计师马克西姆·沃尔卡沃斯基（Maxim Velcovsky）就在他的一个设计中引导用户做了一次有趣的联想（见图1-3）。

图1-2　比利时小城迪南的"浴缸划船节"上被当作船的浴缸

① 凌继尧. 艺术设计十五讲［M］. 北京：北京大学出版社，2006：231.

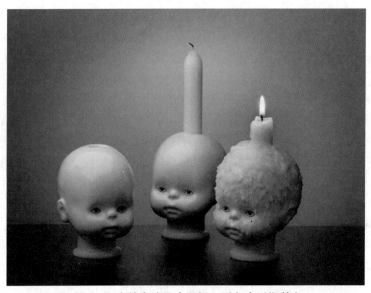

图1-3　小烛台（马克西姆·沃尔卡沃斯基）

逆向思维，指采取与事物或问题相反的方向和策略来解决问题。例如，乌勒瑞恩·麦格里欧里（Valeria Miglioli）和巴纳比·巴福德（Barnaby Barford）设计的印章杯子。日常生活中经常会遇到咖啡或茶洒出来的情况，会在桌子上留下印迹。正向思维下，要解决这个问题我们可能会考虑设计防泼洒的杯子，或是污迹可以快速清除的桌布。这两位设计师就采用了逆向思维，不是要防止或去除污迹，而是改变污迹的"属性"，让它从一个让人烦恼的东西，变成一个惊喜（见图1-4）。

图1-4　印章杯子（乌勒瑞恩·麦格里欧里和巴纳比·巴福德）

在现实的设计工作中，创意偶尔作为一种灵光乍现出现，但更多时候是缜密推导的产物。设计师往往需要首先对问题和设计对象进行大量的资料收集和调查工作，然后将这些信息进行综合分析，按重要性、直接相关性等指标将信息分为不同的层级，再经由联想、发散、逆向、形象、聚合等多种思维方式，生成明确的设计方向或多样的设计方案。在一次设计思维训练的课程中就有这样的一个案例。有一位同学想要为"失恋"设计一系列产品。她首先对"失恋"进行了概念的分解和发散。她认为失恋

是一种"破碎"，是一种暴力发泄的欲望，是一个过程，是一种感官上的痛苦。然后她聚合了"破碎"、"发泄"和"痛苦"，进一步得出失恋是一种"万箭穿心"的身心俱损。之后她就对这个想法进行了具有画面感的联想，设计了一款"万箭穿心"笔筒（见图1-5）。

图1-5 "万箭穿心"笔筒（谭玮怡）

思考与练习

1.请就"设计是'作为人类存在物的显著标志'"，谈一谈你对设计的理解。

2.产品设计是工业生产的一个方面，生产方式和材料在产品设计中起决定性作用，产品形式只是对二者的功能性体现。请就上述论述阐述你自己的观点。

3.请结合设计的思维，找出"一本书"的20种功能和使用方式，用照片或视频的方式记录下来。可以将书籍进行变形、拆解，但尽量避免加入其他物品进行辅助。

第二章

知道设计——
设计的主体

第一节　设计师的产生

"设计师是从事设计工作的人，是通过教育与经验，拥有设计的知识与理解力，以及设计的技能与技巧，而能成功地完成设计任务，并获得相应报酬的人。"[1]这是现代社会对设计师通常意义上的理解。然而在历史的进程中，"设计师"并不是生来如此的，而是在经历几个阶段的蜕变之后，才逐渐从艺术、制造之中稳定地独立出来，成为一个特有所指的称谓。这个过程与技术，尤其是生产技术的发展密切相关。

从人类的行为来看，人人都是设计师。这是因为，设计的产生源自人类的需求。"没有原始的人，只有原始的工具"。在第一章中讲过，人类由于受到自身生理和周围环境的限制，为了生存和繁衍，不得不对周围世界进行改造，发展技能，制造出更多的"身外之物"来使身体无限延伸。各博物馆中所陈列展示的远古人类的石斧、石刀等打制石器，就是作为"初代设计师"的原始人类的设计行为。

时至今日，尽管物质得到极大丰富，但每个人在生活中也总会遇到各种情况而产生各种各样、或大或小的需求。人类的反应跟祖先如出一辙——对自己周遭的事物"大展拳脚"，进行"别出心裁"的改造。这些行为常被唤作"劳动人民的智慧"。在这些"智慧"里，有对自然物实施的改造，也对已经设计过的产品施行的二次"设计"。小到一个回形针，大到一个家，尽管人们对自己的设计行为没有意识，但设计的举动是确确实实地在发生。因此，在最广义的设计师含义中，人人都可以是设计师。有学者专门对这样的行为展开观察、收集和研究。尤塔·布兰德斯（Uta Brandes）和迈克尔·厄尔霍夫（Michael Erlhoof）将其称为"无意识设计"（non intentional design，NID）；俄罗斯艺术家弗拉基米尔·阿尔希波夫（Vladimir Arkhipov）创设了一个网站（www.folkforms.ru），专门收集生活中由人们自己制造的物品，并在2006年将这个项目结集出版，名为《家庭制造：当代俄罗斯的民间人工制品》。他认为这些人工制品是一种"反艺术品"，但同时又是一种"真诚之物"（sincere design），展示了人们用质朴的方式对世界的感知（见图2-1）。中国的建筑师徐腾将其称为"野生设计"，并在他的微信公众号"不正经历史研究所"中展示了对包括建筑、神像等各种生活现实中"野生创造力"的观察（见图2-2与图2-3）。

图 2-1　弗拉基米尔·阿尔希波夫收集的"家庭制造"

① SKULL. Key terms in art craft and design［M］. Elbrook：Elbrook Press，1988：57.

犟人精神：潍坊宫崎骏的垃圾乌托邦

原创 所长 不正经历史研究所 2017-08-29 04:44

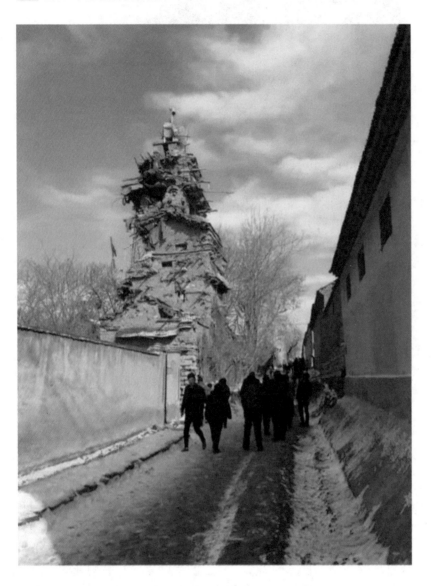

第一次知道这个房子，是在周榕老师的《建筑评论》课上，甚为欢喜。

择日动身前去探访的路上，心情很是忐忑，担心这个房子早已惨遭拆除，千里追寻却终落得扑了一场空。傍晚时分，当车子开进村庄的小巷，于一角窥见高空悬挂的灯笼，我总算出了一口长气：原来你还在这里。

图 2-2 微信公众号"不正经历史研究所"中推送的徐腾对山东潍坊的一栋村民自建建筑的考察

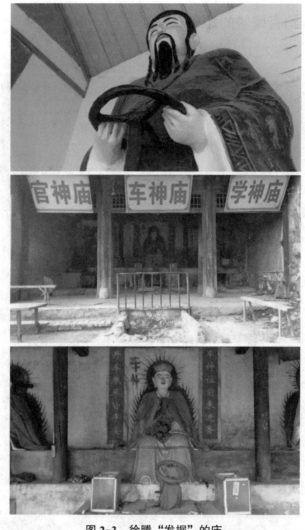

图 2-3　徐腾 "发掘" 的庙

　　此外，也有设计师和企业关注到这样的行为，并对其进行 "有意识" 的利用和放大，刻意将自己的产品设计成 "未完成" 的状态，给用户留足 DIY（doit yourself，自己动手做）的空间和机会。例如，Droog 设计的 "do" 系列（见图 2-4）。在这个系列里，用户可以结合自己的心情、自己的需要、自己的喜好完成产品剩余的部分，进而形成 "独一无二" 的产品。华南理工大学建筑学院的老师何志森则通过对类似行为的观察，将对建筑、空间的研究拓展到了人类学的视域和范畴，认为这些 "非正规" 的空间使用行为体现的是人与建筑关系中普通人的主体性。相比设计建造物理空间，建构空间中的社会关系才是最重要的 "建筑"。他将自己的观点付诸实践，发起了 Mapping 工作坊形式的城市研究，并在广州的一处菜市场设计了 "菜市场美术馆" 项目等。日本的珍道具，则将这样的行为进行了夸张、戏剧化的处理，进而借助其幽默、讽刺的力量对生活进行思考（见图 2-5）。在后面的章节中，还会看到，人人都是设计师对设计学科自身的刺激，以及由此带来的设计的变革。

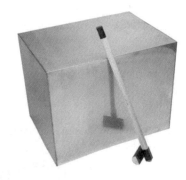

图 2-4　Droog 设计的 "do" 系列中的沙发

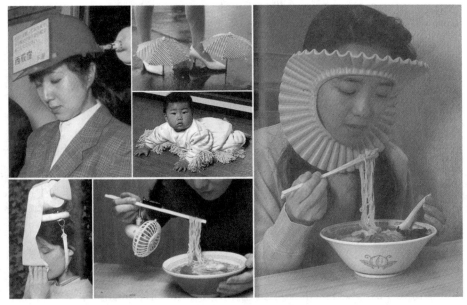

图 2-5　日本的珍道具

　　在人人都是设计师的基础上，向着职业设计师的方向进发，则可以来到第二个层次。在这个范畴里，设计师指那些自觉进行设计行为的人。但这些人又与职业设计师有所不同，因为他们进行设计的目的不是为了生产或经济活动，而是为了自娱自乐，因而称"闲情偶寄"，或称"长物"。清代李渔就是这方面的翘楚。他设计过带取暖功能的书桌（见图 2-6），还设计了一种纸糊的书房墙壁。他认为"书房之壁，最宜潇洒。欲其潇洒，切忌油漆。"在他看来，"潇洒"最好的方式之一是用纸糊。但是如果屋内糊满纸，"不过满房一色"。于是他又参考哥窑瓷器的冰裂纹，设计了一种用碎纸片糊墙的装饰方式："先以酱色纸一层糊壁作底，后用豆绿云母笺，随手裂作零星小块，或方或扁，或短或长，或三角或四五角，但勿使圆，随手贴于酱色纸上，每缝一条，必露出酱色纸一线，务令大小错杂，斜正参差……其块大者，亦可题诗作画，置于零星小块之间，有如铭钟勒卣，盘上作铭，无一不成韵事。"[①] 又如朋克群体，会将

<div style="border-top top">

① 李渔.闲情偶寄.胡明伟选注.北京：北京燕山出版社，1998：216-217.

</div>

"毫无价值或丑陋的抑或两者兼而有之的材料和产品用作'珠宝首饰'"[①]，如剃须刀片和安全别针。

图 2-6　李渔设计的暖桌

第三个层次则是指在自觉进行设计的基础上，将设计活动应用到商业化、生产制造上的人。例如，过去的手工艺人，往往兼具制造、生产和设计的工作。这也构成了这个层次的"设计师"的特征，即设计尚未从生产的工作中分离出来，仅作为生产中的一个环节和工序，因而尽管有人从事了这个活动，但依然不是现代意义上的"设计师"。

第四个层次，则是独立地从事设计活动的人。最典型的如中国古代的士大夫和专事工事管理的官员，甚至是皇帝。士或者皇帝，并未从事生产，而仅做样式上的指导。在清代造办处留存下来的"活计档"记录中，明确记载了清代历任皇帝对维持器物"内廷恭造式"的"设计指导"。活计制作流程为皇帝下旨—画样呈览—准时再做—现做活计呈览—提出修改意见—完工进呈—收藏赏用。如雍正就曾对交来的金凤 5 支、金大头簪 3 支、银珐琅挑牌 5 支、珠子 40 颗下旨曰："着梅炸点翠，添银镀金梃大头簪，中间寿字上珠子不必动，两边添嵌珠碗子六个，再交出珠子内挑好的嵌入在大头簪上，各配匣盛装。"又如对贴金合牌凤冠和累丝葫芦簪下旨曰："照此凤冠样式做凤冠八顶，地杖照累丝葫芦簪地杖做凤头凤尾俱各点翠，凤身如有空地处亦照累丝簪地杖做。"[②] 这些都可视为是设计活动的记录。实际上，在中国古代，已经对设计师有了一定的意识。在《周礼·考工记》中就有这样的描述"智者创其物，能者述之，守之"。有智慧的人可以创造、发明器物，有技能的人可以把器物复制出来，使它得以延续。从这个描述就可以看出，古人已经有了把设计和制造分而划之的想法，并且敏锐地察觉到了二者的区别。这个层次的人已经很接近现代意义上的设计师，但仍有一点，他们尚不是职业从事设计的人，尽管不是自娱自乐，却也是"不务正业"，设计师仅是

① 巴纳德.艺术、设计与视觉文化.王升才，张爱东，卿上力，译.南京：江苏美术出版社，2006：21.
② 张学渝.技艺与皇权：清宫造办处的历史研究［D］.北京：北京科技大学，2016：135-136.

他们众多身份中的一个，且不是最主要的那个。

第五个层次就是今天所说的"设计师"。即工业革命之后所出现的以设计为职业的群体。他们不直接参与制造和生产，而是用图纸为规模化的物资生产提供可以标准化的样式与结构。克里斯托弗·德莱赛（Christopher Dresser）可以说是第一批有意识地将自己的职业明确地表述为"设计师"的人。他在设计过程中表现出了区别于以往建筑师、工匠、工程师等的"工业设计师"的专业品质和工作特点——注重设计观念、产品造型与机器生产技术和材料的关系，注重平衡形式与功能的关系，注重降低成本的同时保持产品的美观、耐用。设计师的出现是生产分工细化的结果，也是技术发展和生产扩大的结果。随着规模化生产技术的不断发展和稳步推进，生产不再是企业发展的难点，而如何刺激消费、扩大市场成为企业绞尽脑汁为之奋斗的目标。在这样的情形下，设计的地位愈加重要，设计师的地位空前提高。梅瑟在《工业设计咨询》中就提到："工业设计师是视觉感染力方面的技术专家……被生产某种产品的制造商聘请，通过增加产品对消费者的吸引力来扩大他的产品的需求。"[1]最好的例子是美国的通用汽车。面对饱和的汽车市场，通用汽车通过多样化的色彩方案和引进系列小型车来丰富购买选择，促进消费者的购买力。通用公司成立了艺术与色彩部，并在1927年聘请哈利·厄尔（Harley Earl）担任主任。厄尔的贡献在于为汽车的外观引入了诸多新的元素，但却不需在工艺和生产技术上进行重大变革，投入成本也不高（见图2-7）。这样，厄尔就为汽车市场带来了更多选择。用新鲜感来制造更多的汽车消费动力成为通用公司的主要商业战略。1937年，通用汽车的艺术与色彩部正式更名为"外形式样设计部"。在通用公司制造的"新鲜感"的压力下，一贯坚持标准化和统一化的福特汽车也改变了商业战略，在设计上采用"有计划的废止制度"，即每年或每个季度都会采用新的色彩、图案或样式，来保持持续不断的产品多元化，并鼓励消费者去购买最新的、最为"现代化"的产品[2]。

图 2-7　哈利·厄尔的汽车设计

① 　MERCER. The industry design consultant［M］. London：The Studio，1947：12.

② 　瑞兹曼. 现代设计史［M］. 王栩宁，若澜迭 - 昂，刘世敏，等译，北京：中国人民大学出版社，2007：238-240.

第二节　现代设计师

一、威廉·莫里斯

在现代设计史中，威廉·莫里斯（William Morris）是一个开端式的人物。他对近现代设计的发展产生了重要影响，也是工业时代最早的职业设计师之一。1851年，作为牛津大学建筑系学生的威廉·莫里斯去参观了在伦敦海德公园举办的、用来炫耀英国工业革命成果和工业进步的首届世界博览会，即水晶宫博览会。然而，水晶宫中展陈的产品的外观使莫里斯难以忍受，促成了他日后对工业产品的机械化、人性化和艺术化关系的思考，以及他所倡导的"艺术与手工艺"运动的设计观点。

莫里斯认为，艺术应该是所有人都享有的东西。他并不反对使用机器和工业化生产，而是认为工业生产之中的劳动分工是问题关键。莫里斯认为手工艺人的产品在制作与使用间能够建立一种联系，而劳动分工破坏了这种联系，并导致了"不合适的装饰"。他认为水晶宫博览会中展出的商品是"工厂里输出的、面向暴发户消费群体的商品"——设计与制造方式无关[①]。夸张的、不分青红皂白的装饰既未能体现机器生产的特点，也是对手工制造方式中对"忠实于材料"原则的蔑视。这些看似"华丽"的物件体现的是当时社会新富阶层品位的缺失。在当时的消费者看来，品位无所谓"好"与"坏"，而是人与人之间社会地位差别的象征。因此，对于暴发户而言，品位常常等同于"繁复"，等同于"遍布装饰"（见图2-8）。面对这样的社会现实，当时的很多艺术评论家、建筑师、设计师等都提出回归以工艺为基础的中世纪，回归哥特建筑与设计的纯净。莫里斯认为对于设计师而言，更应考虑装饰与被装饰物之间的精妙关系。他提出"装饰不该被理解为是一种附加的、与社会地位相联系的东西，而应该是一种固有的、定义物体属性的、向它们的使用者展示其功能特征的东西"，"通过它，我们常会对该东西的形状、力量及使用，形成自己的观点。"[②]。他对装饰的理解帮助定义了现代设计。

在这种观点的加持下，他对自己的新居"红屋"展开了设计，并一举获得成功，成为设计史上的一个经典之作。"红屋"的建筑由莫里斯的同学菲利普·韦伯（Philip Webb）设计。房子用红砖砌成，山墙高耸，有哥特式拱形门窗，并镶有中心圆形凸起的玻璃，整座建筑充满田园风格。室内楼梯也有哥特式的尖拱。桌椅、地毯、壁炉、家具等室内器具和装饰均由莫里斯和他的朋友们自己设计制作，都有一种中世纪的自然、简朴风格。室内室外浑然一体（见图2-9）。"红屋"的成功还推动了莫里斯追求总体设计的信心。1861年，将整个居住环境作为整体进行一体化设计的事务所——"莫里斯马歇尔福克纳联合公司"成立。[③]

① 斯帕克.大设计：BBC写给大众的设计史［M］.张朵朵，译.桂林：广西师范大学出版社，2012：32.

② 同①：40-41.

③ 黄厚石，孙海燕.新编设计原理［M］.南京：东南大学出版社，2022：70.

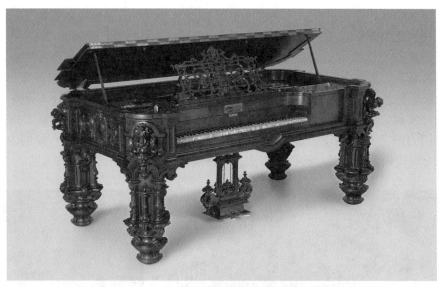

图 2-8 设计制作于 1851 年的直角钢琴，复杂的装饰表达了 19 世纪中叶的
奢华观念，也折射了中产阶级的消费膨胀

图 2-9 "红屋"的建筑及室内

在红屋的设计建造过程中，莫里斯也更加坚定了他对劳动分工的批判。他强调制作的乐趣，认为开开心心地做出来的东西，人们使用时也会开开心心，试图通过设计寻求保持生产与消费的道德联系。1888年，莫里斯与其他设计师和艺术家一起成立了"艺术与手工艺协会"，共同设计家具、建筑、陶瓷、玻璃、纺织品图案等。莫里斯将自然形态的花、叶、鸟等通过抽象画的造型，巧妙地应用于图案设计（见图2-10）。通过设计实践，宣传推广用艺术改造生活的理念，推动在手工艺中恢复工作乐趣的"艺术与手工艺"设计运动。他对"忠实于材料"和"适应功能"的设计原则的实践与推动，为现代设计提供了一种设计方法，并在现代设计运动中得到最终表达。

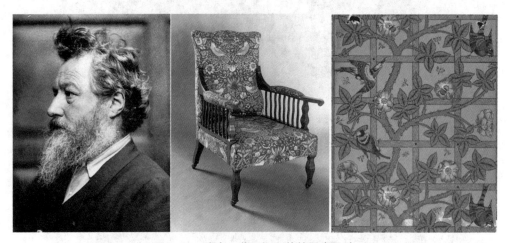

图 2-10　威廉·莫里斯和他的图案设计

二、设计师的类型

设计师成为一种独立职业后，为适应不断发展变化的生产和消费，逐渐分化出不同的类型。现在，职业设计师的类型一般有以下几种分类方式。

（一）工作的方式

职业设计师的工作方式一般分为驻厂、设计公司和个人经营几种类型。

驻厂指在企业中担任设计工作的设计师。在很多企业中会设有设计部门，负责整个企业的设计工作。企业一方面会招聘受过专业设计培训的人，例如，对艺术设计专业毕业的大学生进行培养；也会聘请一些已有丰富设计从业经验，甚至颇有圈内声誉的设计师。例如，提出过"优良设计十大原则"的迪特·拉姆斯（见图2-11），就受聘于德国博朗公司，设计出了许多载入史册的优秀家用电器。苹果公司则邀请了著名的工业设计师马克·纽森。同样的还有深泽直人，为无印良品提供了许多经典的、带有鲜明风格特征的设计。

设计公司指专门为企业或机构提供设计服务的公司、事务所。例如，德国著名的青蛙设计公司，业务范围遍及世界各地，为诸如微软、索尼、苹果、AEG等知名企业提供过包括家具、交通工具、玩具、家用电器、广告等多个领域的设计服务。很多知

名的设计师也会创建自己的事务所，例如，库哈斯的大都会建筑事务所，还有现在炙手可热的日本年轻设计师佐藤大设立的 NENDO 等。

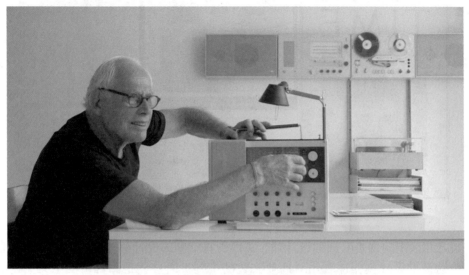

图 2-11　迪特·拉姆斯展示他为博朗公司所做的设计

此外，也有很多"独立设计师"，以个人身份进行设计。有的设计师会逐渐发展出自己的品牌，例如三宅一生、亚历山大·麦昆，其设计工作主要为"自己"服务。更多时候，还是以项目合作的方式受雇于企业或品牌，为其提供设计服务。

（二）风格与传统

现代设计自诞生起尽管只有百余年的历史，但在这短短百余年间却产生出了许许多多的风格传统。这些风格流派的产生既受到技术发展的影响、艺术和社会思潮的推动，也受到地域生活和文化风貌的影响。例如，美国在第一次世界大战后经济得到迅速发展，商业和现代化生产极大繁荣，然而金融危机又导致企业之间无法进行价格竞争，转而采取设计的手段来增加产品的附加值，促进销售。在这样的社会语境下，美国的商业设计发展起来，产生了一批著名的商业设计师。其中以雷蒙德·罗维（Raymond Loewy）的影响力最大，还成为第一位登上《时代》周刊封面的设计师。他提出了"最先进但可以接受"的设计法则，将设计、艺术和商业完美地结合在一起。雷蒙德·罗维"把工业设计提升为生产制造过程重要的一部分，并成功通过产品的销售额及用户反馈信息得到印证。"[①]无论是香烟还是冰箱，雷蒙德·罗维经手改造的产品都因外观的变化而获得了销量的显著提升，并能经久不衰（见图 2-12）。而另一位美国著名的工业设计师亨利·德莱福斯则在其著作《为人的设计》开篇就写道"工业设计师……不仅仅是一位设计师，还是一名商人，同时还是一个制作图纸和模型的人。他不仅要敏锐地察觉到大众的品位，而且还得精心地培养自身的品位。他还得对商业有着全面的了解，知道商品是如何进行生产、包装、分销和展示的。他承担着管理者、

① 马格林.人造世界的策略：设计与设计研究论文集［M］.金晓雯，熊嬿，译.南京：江苏美术出版社，2009：35-36.

工程师、消费者之间联系纽带的责任并与这三者共同协作。"①

图 2-12　雷蒙德·罗维和他的设计

　　与之相区别的则是欧洲的设计师。黄厚石将欧洲的设计称为"精英主义之源泉"，他认为欧洲的设计创作体现出对商业文化的批判，而这正是源自精英主义文化的传统②。在这一方面尤以意大利的设计最为显著。意大利"激进设计"的代表设计师、著名设计组织"孟菲斯"的创始人之一埃托·索托萨斯就认为设计是一种探讨社会的方式，是一种象征社会完美的乌托邦方式。历史上著名且影响至今的设计教育学校包豪斯，其宗旨也在于利用现代设计的方式推动工业化进程，进而实现"社会大同"的美好社会愿景。除了共同的精英主义文化思想，欧洲不同地区的设计风格有所差异。例如，德国设计注重理性表达，注重设计与其他学科之间的密切联系，将科学性研究，如科技、人机工程、经济学、社会学等融入设计，风格以简约、克制为特征（见图 2-13）；意大利的设计则充满想象力与突破传统的批判精神（见图 2-14）；北欧各国的设计则体现出对自然和生态的尊重，以及对自己文化传统的延续和继承（见图 2-15）。

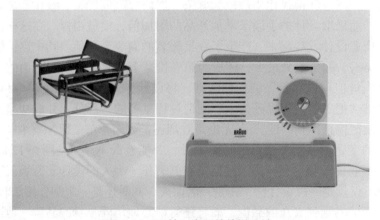

图 2-13　理性、克制的德国设计

①　德莱福斯 . 为人的设计 [M] . 陈雪清，于晓红，译 . 南京：译林出版社，2012：1.
②　黄厚石，孙海燕 . 新编设计原理 [M] . 南京：东南大学出版社，2022：74.

图 2-14　充满想象力与批判精神的意大利设计

图 2-15　关注自然和生态的北欧设计

（三）行业领域

在职业设计师刚刚出现的时候，往往都身兼数职，横跨建筑、产品、广告等多个领域。例如，前面提到的威廉·莫里斯、雷蒙德·罗维、亨利·德莱福斯等。随着生产的发展、技术的进步，以及社会对设计的需求日益高涨，设计教育和设计行业也随之发展起来，设计所要面对的情况也日益复杂，对设计师的"专业性"要求越来越高。在这种情况下，设计行业内部开始出现"精分"，形成了专事品牌等平面视觉形象的平面设计师，专事三维产品设计的产品设计师或工业设计师，专事室内空间布置的室内设计师，以及建筑设计师、景观设计师、服装设计师等。随着社会发展，设计的"精分"化程度越来越强。例如，今天的室内设计中，又分出了专营空间改造的设计师和专营室内装饰布置的软装设计师等。

此外，伴随技术的进步，人类社会的生产方式、经济模式、社交模式等都出现了巨大变化，因而也出现了很多新的设计领域和设计师。互联网和数字技术的发展带来了从事虚拟界面设计的 UI 设计师；体验经济则带来了人们对服务和体验的消费需求，产生了服务设计师等。

（四）自我定位

阿根廷建筑设计师埃米利奥·安柏兹（Emilio Ambasz）认为设计师分为 3 种：顺从者、改革者和对抗者。顺从者从不对自己的工作及所处的社会文化背景提出疑问，其设计主要为造型提供装饰等美化工作；改革者能够意识到设计之于社会的影响和意义，对此有批判思考，但又碍于变革与其谋生实践之间的冲突而犹豫不决；对抗者深信变革的力量，认为必须经由深刻和广泛的结构变革，方能实现设计的革新，用非传统的、非常规的设计语言进行变革理念的表达。例如，前面提到的意大利"激进设计"，"激进设计"的设计师们就是设计史上的对抗者之一，他们以与当时社会所流行的现代主义风格南辕北辙的设计语言和美学意味，来猛烈地抨击现代主义的精英美学趣味，指摘其造成日常生活的乏味。

第三节 如何成为一名设计师

如何成为设计师

一、能力

作为一名设计师需要具备多方面的能力和素养。能力是设计师产出设计创意、实现设计表达的必备条件；素养则可以让设计师产出更好的创意，是更好地表现设计的基础。一个设计师需要有创造能力、观察能力、合作能力和预测能力，也要有艺术修养，科学和技术知识，还要有良好的人文素养和正面的心理状态与价值观。

（一）创造

创造能力既有先天因素，也可以通过后天训练习得。在设计学科的课程体系中，

有许多课程都用来训练稳定的创造力，如设计方法、创意思维等。在开展创造活动的漫漫旅途中，人类积累了很多提升创造力的经验，经过总结归纳，形成了许多激发创造力的方法和技巧。例如，头脑风暴、联想、形态分析、类比和隐喻等。这些都可以帮助设计师快速激发创意。

（二）观察

观察能力是设计师积累知识与经验的必备技能，也是产生创意的基础。用罗曼·罗兰（Romain Rolland）那句耳熟能详的话来说"不是缺少美，而是缺少发现美的眼睛"。有效观察的实现，在某种程度上可以说已经是创造的开始。那么什么是有效的观察呢？

有效的观察也可以称为"洞察"，即不是单纯地看，而是要带着思考去看，在观看中发现事物的联系。鲁班能发明锯，是因为他被草割伤，经过仔细观察发现草叶的边缘是锯齿的形状，于是受到启发。被草叶割伤这件事可以说在生活中司空见惯，发现草叶边缘是锯齿状这件事也不是前无古人后无来者的重大发现，但鲁班能够从中受到启发并将其应用到工具设计之中，正是因为鲁班将观察与思考融会贯通，合力而为。同样的原理还有人类看到蜻蜓的飞行姿态和身体形状，受启发发明出直升飞机等。除了自然物，对人工制品的洞察同样也可以为设计提供线索，如路边竖立的灯柱。在惯常的认知里，灯柱的主要功能是悬挂路灯，提供夜间道路照明。但如果细心观察，就会发现灯柱往往还承载了许多其他的用途。如悬挂路牌、锁靠自行车、张贴广告、供小鸟栖息，也可以被作为一个约定见面的地点坐标等（见图2-16）。如果设计师在观察时对这些加以留心，就会意识到"功能""使用"的复杂性，也可以从中看到材料、形式与人类日常生活行为之间的关系。诸如此类，不胜枚举。因此，亨利·戴维·梭罗（Henry David Thoreau）说"问题并非你表面所见，而是需要深入理解。"①

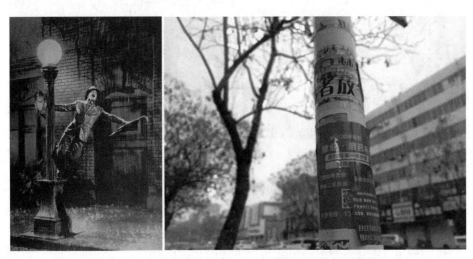

图 2-16　在电影《雨中曲》中，灯柱是重要的舞蹈道具；
日常生活中的灯柱也时常扮演"广告牌"的角色

① 布莱姆斯顿.产品概念构思［M］.陈苏宁，译.北京：中国青年出版社，2009：20.

在设计的流程里，第一个步骤是调研，包括用户调研、设计调研、市场调研等多个方面。这些都可以视为是设计的"观察"。只有在这些方面做了详尽的观察，才能为接下来创意的产出做好铺垫。很多的灵感和线索就是从观察和调研中得来的。例如，现代厨房空间中的集成橱柜雏形就是这样得来的。设计师玛格丽特·舒特–利霍特兹基（（Margarete Schütte-Lihotzky）在设计"法兰克福厨房"（见图 2-17）时受到克里斯汀·弗雷德里克（Christine Frederick）的著作《家务工程学》和洲际列车上的厨房的启发，力图在一个狭小的空间内以高效的方式烹饪食物，减少操作步骤，通过最短距离的移动完成家务。当时有研究者利用摄影机记录和分析工厂与办公室工作的人的动作，整理总结出 18 种基本动作，为后来的工业设计中的界面、布局的设计提供了依据，也奠定了人机工程学的基础。玛格丽特对这种研究十分着迷，也将这种方法运用到对厨房的研究和设计中。她曾手拿秒表来计算如何提高女性在厨房中的工作效率，减少女性从水池到炉灶的步数，设计研发了一种安装在墙上的连续工作平台，被称为"操作者伸手就能完成全部操作的工作站"，实现了效率与美观的统一。[1] 这种对观察对象在固定时间内在某个空间之中的移动路线和频率的观察，后来成为设计的用户调研中经常被用到的一种方法，称作"路线地图"。

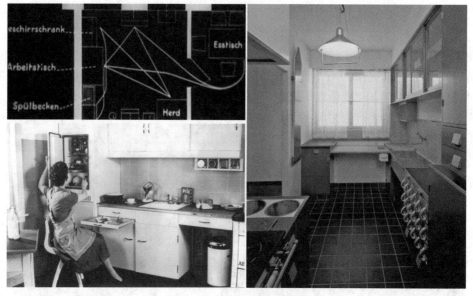

图 2-17　"法兰克福"厨房

伴随社会和商业的发展，要求产品的设计需"精准投放"。生产商和设计师会综合考虑用户的年龄、职业、性别、心理特征、行为习惯、思维方式、文化观点等，将用户或潜在消费者进行群体细分，设计、生产能够吸引用户注意和购买欲望的产品。这个步骤除了使用问卷调查和访谈以外，很重要的一个手段就是观察。采取的办法如在某个群体经常出现的场所进行非参与式的观察与记录，或者到调研对象家中观察其家中摆设和物品，或者邀请调研对象展示自己口袋或者包里的随身物品等。从这些观察

[1]　斯帕克.大设计：BBC 写给大众的设计史 [M].张朵朵，译.桂林：广西师范大学出版社，2012：79.

中都可以找到用户群体特征的蛛丝马迹，如时尚的喜好、生活习惯、宗教信仰或文化习俗等。综合起来，就可以帮助设计师完成用户群体的描述（见图 2-18）。

图 2-18　以往课程中的学生所做的用户画像描述

除了上述有思考的观察，创意视角的观察也会为设计师的创造性工作带来助益。维特根斯坦曾说"事物对我们最重要的方面由于其简单和熟悉而被隐藏起来"。例如，纪录片导演吴文光曾以小狗的视角拍过一段纪录片。他把摄影机固定在小狗身上，让小狗"拍"下了街道上的行人和角落。通过摄影机的画面，观众知道了小狗视角中世界的样子——巨型树木般的腿交织穿梭。行人和街道是生活中再熟悉不过的场景，但人们却从来想象不到，换个视角后的画面如此不同。因此，随着视角转换，就可以帮助设计师看到简单而熟悉的事物身上令人惊奇的一面。

（三）合作

设计师很难单枪匹马地完成设计工作。既要与甲方打交道，又要与工程师、生产者沟通，还要与项目管理者或事务所的管理者交流。以产品设计为例，一件产品的设计方案并不是设计师一个人就可以决定的，而是受到来自各方需求的约束和控制。企业一方面希望能以最低成本进行研发和生产，另一方面又需要设计有市场吸引力，具备新的卖点；用户则希望产品能带来良好的使用体验；此外，还要考虑结构是否方便

维护，材料是否符合环保和回收的要求等。设计师需要在各方之间"斡旋"，最终拿出一个较为"平衡"的方案。

良好、精准的表达能力也是达成有效沟通和合作的设计师必备素养之一。德莱福斯认为一个工业设计师对其客户的产品最有价值的贡献就是他的"形象化能力"。设计师应当能够倾听并精准捕捉企业管理者、工程师、推广和销售人员给出的建议，并能够迅速地将这些想法融合进一张清晰的草图中，在草图中显示出想法的意义或不可实施性。因此，设计师需要具备良好的沟通能力和合作能力，能够在复杂的需求和关系中，精准地解决问题。

（四）修养与品位

如前所述，"工业设计师是视觉感染力方面的技术专家"，因此，设计师"不仅要敏锐地察觉到大众的品位，而且还得精心地培养自身的品位"。法国著名设计师菲利普·斯塔克（Philippe Stark）曾说，设计师应该阅读除了设计之外的所有东西。

在现代设计教育的历史中，很多大师或著名的设计教育机构，都十分注重对学生艺术修养的全面培养。如赖特就规定学生必须掌握至少一种乐器，而且经常组织学生在塔里埃森设计学校的小剧场排演戏剧；包豪斯的老师很多都是艺术大师，如康定斯基、保罗·克利、蒙德里安、马列维奇、奥斯卡·施莱默等。包豪斯还开设了舞台工作坊，将艺术的特质带入舞台空间的研究，提出了"总体剧场"的构想，认为剧场是声、光（色）、空间、形式和运动等元素集中激活的过程，在此基础上进一步实现"在一个平等的立场上，将一系列人类运动和思想……结合为一体"[①]。在这一构想指导下，包豪斯师生创作了一系列集舞台设计、服装设计、演出内容于一体的戏剧表演，呈现了令人惊异的视觉表现（见图 2-19）。

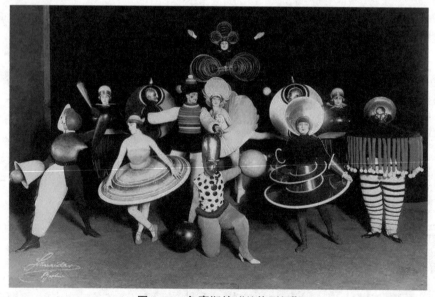

图 2-19　包豪斯的"总体剧场"

① 施莱默，纳吉，莫尔纳.包豪斯剧场［M］.周诗岩，译.武汉：华中科技大学出版社，2019：74-77.

（五）预测

设计师是一种面向"未来"的职业，因为设计要做的就是创造还不曾存在的事物，因而要求设计师具有前瞻性，能够通过对当下情况的综合分析对未来的趋势做出预判，如风格的趋势、时尚的趋势、生活方式的趋势等。

在批判式设计（critical design）中，设计师往往聚焦于对科学技术的预测。这种预测并不一定是科学技术的应用趋势，恰恰相反，批判式设计预测的是某一技术"失控"的风险。例如，设计师埃米莉·海耶斯（Emily Hayes）就对 3D 打印与生物组织材料相结合的技术发展提出了担忧。她通过一段影片，探讨了该技术从实验室进入市场后可能形成的后果。影片虚拟了一家使用 3D 打印技术进行人类器官制造的公司，原本这项技术旨在使用患者自身的组织细胞打印新器官，来降低器官移植所带来的排斥反应，但该技术被商业化后，被用作了批量生产"明星器官纪念品"的简化生产线。影片中展示了被源源不断生产出来的玛丽莲·梦露、迈克尔·杰克逊等名人的 3D 打印器官。通过这些刺激性的画面，引导观众反思消费主义，警惕技术失控（见图 2-20）。

图 2-20　制造梦露（埃米莉·海耶斯）

二、责任

"设计的最大作用不是创造商业价值，也不是在包装及风格方面的竞争，而是创造一种适当的社会变革中的元素。"

——维克多·帕帕奈克

P.梅瑟认为："工业设计师的成败就在于他能否用他的能力创造和保持具有利润的商业。他首先而且最重要的是工业技师，然后才是公众趣味的教育者。在生存的状况下，他的事业必须为他的雇主创造利润。"伴随商业和社会的发展，一方面为了更好地创造利润，另一方面也来自设计师群体对自身文化意识的觉醒，设计师们认为首要的工作不再是作为工业技师提供利润，而应作为"公众趣味的教育者"。设计师发现，

很多情况下，自己的设计可以超越产品和品牌，成为一种影响力。因而设计师开始将自己的名字作为一种品牌，追求知名度和影响力的提升，出现了"明星设计师"。他们"通过拥有别人无法获得的知识和能力，他们成为神话般的人物，他们的名字能够为相关的产品、形象和空间带来附加值。在生产和消费的交界处，设计师的艺术技能和特权地位赋予他们一种文化角色。这种文化角色超出了他们日常从事的工作的意义。"①

设计师不仅仅只是装饰或外观设计师，而应意识到自己所从事的职业之于社会变革的作用。

思考与练习

1．"人人都是设计师"，请就这个观点结合你对生活的观察，谈谈自己的理解。

2．要成为一名设计师，需具备哪些能力？

① 斯帕克．设计与文化导论［M］．钱凤根，于晓红，译，南京：译林出版社，2012：78.

第三章

欣赏设计——时代中的设计

设计是一种复杂的人类活动，既是技术创造的结果，也是艺术创造的结果，因而既可以为人类带来物质产品，亦可以视作是精神产品，给人以愉悦的感受和体验。然而对设计的欣赏却不是一件容易的事。简·福希在她的著作《设计美学》的开篇就谈到"对设计进行综合研究，是尝试着让那些太过平凡且熟悉的事物变得可见，揭示那些因为过于寻常而常被人忽视的事物之意义。"[①] 这也揭示了设计之美的特异之处，即它是与日常生活相关联的，并隐藏于生活细节之中。这也同时道出了学习欣赏设计的必要性，即通过欣赏设计能够帮助我们重新认识和发现生活世界，因为人类的生活中设计无处不在，乃至有学者提出："设计是人之所以成为人的基本特性之一，是人的生活质量的关键决定因素。"[②] 同时，福希还提出，将对设计之美的讨论强行带入纯粹艺术美或自然美的分析范式是行不通的，因为设计有其独一无二的属性。那么设计之美究竟包含哪些内容？欣赏设计之美与欣赏艺术有什么区别？可以从哪些角度来欣赏设计的美？这是本章要着力去回答的问题。

第一节 设计美学

认识设计美学

理查德·布坎南和维克多·马格林认为，设计是集社会、文化、哲学研究于一体的学科。[③] 2022 年，我国教育部也将设计从原来的艺术学转移到了交叉学科。交叉学科并不是指两种以上的学科知识的简单叠加，而是要在学科知识的交叉中开拓出新的视野，形成新的学科内涵和学术观点。如前所述，设计是人类生产活动的产物。在现代社会，设计一方面要满足规模化生产的技术和结构性要求，另一方面又要兼顾用户的需求，同时还要符合市场的经济规律，考虑合理的性价比。而在今天的全球化视野中，设计还体现出越来越强烈的文化诠释和文化传播的功能。这一方面说明了设计的综合性，另一方面则说明了欣赏设计、感受设计之美时的复杂性。设计的美是综合了艺术、技术、环境和心理的综合美学。作为从美学角度研究设计，揭示设计在审美观照层面上的意义和内涵对设计美学来说，同样也是一门交叉学科。

一、设计美学的研究方法

徐恒醇在《设计美学概论》中，依据美学的学科属性，指出设计美学也是一种人文学科。它研究设计领域的美学问题，是美学应用学科的一个分支。[④] 美学来源于哲学，因而设计美学的研究方法之一是哲学和逻辑思维的方法。此外，作为交叉学科的设计，其在社会功能上的复杂性又决定了研究设计美学时还需借助心理学的方法、语言符号学的方法等诸多学科的研究方法。通过语言符号学的方法，可以帮助我们解读

① 福希．设计美学［M］．杨林，译．南京：南京大学出版社，2023：1.

② HESKERTT. Toothpicks and logos：design in everyday life［M］．New York：Oxford University Press，2002：4.

③ 布坎南，马格林．发现设计：设计研究探讨［M］．周丹丹，刘存，译．南京：江苏美术出版社，2010：1.

④ 徐恒醇．设计美学概论［M］．北京：北京大学出版社，2016：4.

设计师通过色彩、形状、纹理、图案、空间等符号语言向我们传达的设计观念和价值追求；通过心理学的方法则可以让我们认识到设计中的情感传递的发生机制，并对我们的审美经验获得具体的认识。

二、设计美学的研究对象

设计美学的研究对象既包括设计的成果，也包括设计活动本身，还包括设计者。它一方面研究设计本身是如何按照美的规律去开展创造活动的，另一方面也研究人如何通过设计来实现自身在物质和精神方面的需求，即设计的价值。设计美学主要从以下几个方面来展开具体的研究：设计美学本体的研究，如设计美学的原理、特征、范畴，以及设计美学的历史等；设计者的研究，如设计者的职责、价值等；设计的伦理研究，如设计的社会角色及其伦理道德涵义等。

三、设计美学的类别

设计美学可按照设计学科的分类方式进行分类，具体分为环境设计美学、工业设计美学、视觉传达设计美学 3 个大类。依据具体的专业内容又可细分为建筑设计美学、景观设计美学、家具设计美学、服装设计美学、平面设计美学、影视动漫设计美学等。

此外，又可按地域分类，如西方设计美学和东方设计美学。还可按时间进行划分，如现代设计美学、后现代设计美学等。

四、设计美学的意义

对于设计师来说，设计美学可以帮助设计者加深对设计思想的发展变迁和设计原理的理解，为促成新的设计观念和设计思想奠定基础。设计美学作为一种理论能够对设计师的设计实践活动起到直接的指导作用。例如，现代主义时期，为迎合机械化的生产方式，产生了去除装饰、形式跟随功能等设计美学观念，在这种观念指引下，形成了强调几何造型的、简洁的、标准化的设计风格。

对于大众来说，设计美学则可以为科学地欣赏设计之美提供一种理论基础，并引导人们持有合理、正向、符合时代语境的设计价值观。

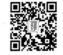
设计审美的维度

第二节　设计审美的维度

设计美学的复杂性和交叉性，也反映在设计欣赏切入角度的多样性上。

一、功能美

功能性是设计有别于艺术的主要指标之一。人们在欣赏设计时，首要判断标准往

往是设计是否满足了自己的使用需求。产品的功能强大与否，产品的使用体验流畅与否，这些都是人们从功能美的角度出发体验和评判设计时的内容和标准。

在现代主义时期，功能主义是设计美学的核心之一，实用即美。提出这一思想的是美国的建筑师路易·沙利文（Louis Sullivan）。在他看来，形式应服从功能，设计的物品符合了使用的需求，自然就获得了符合形式美法则的形式。沙利文还将这一思想应用到建筑设计的实践活动中去，提出建筑的设计应从内向外依次展开，保证建筑的形式与空间功能和结构的主从关系。沙利文的设计观点也为当时正在摸索中的工业设计提供了方向。从德意志制造同盟开始，这一设计主张得以不断实践和发展，并最终在包豪斯设计学校的设计教育和设计实践中得以确立和成熟。在功能主义原则下，现代主义设计树立起"为人民服务"的形象——设计能够提高人们的生活质量，在物质上实现社会"大同"，进而拉平阶级差异，同时提高人们的审美水平。

在形式语言上，功能主义导向的是几何抽象的简洁造型之美，提倡去除装饰和减少原则，如阿道夫·卢斯（Adolf Loos）提出的"装饰即罪恶"，密斯·凡·德·罗（Ludwig Mies van der Rohe）提出的"少即是多"等形式设计的原则。总的来说，功能主义对装饰的摒弃，主要源自对批量化、标准化机器生产方式的迎合和对维多利亚时代过度装饰的批判（柯布西耶为功能主义作出了重要贡献，他将建筑定义为"居住的机器"，极为理性地对待功能主义，并赞美几何形式。这在他设计的萨伏伊别墅中有典型体现，见图3-1）。新的时代应迎来一种能够忠实于材料和新的生产方式的真诚的设计，并带来新的不受物质羁绊的理性生活方式。

图 3-1　萨伏伊别墅

值得注意的是，功能主义美学原则对功能的强调，并不意味着对形式美观的否定，而是认为物品之美来自物品符合功能诉求之后，形式上恰好符合形式美的法则。因此，功能美既指人们在感到需求被满足之后所体验到的美，也指在满足使用需求的同时视觉上也获得了美的感受。

二、技术美

设计是技术与艺术的结合，技术是实现设计的基础和依托，设计则可以为技术带来应用的拓展和未来发展趋势的创想。从上述功能主义设计观念也能看到技术之于设计的重要性。设计的技术美就是指设计中的技术成分带给人的美的体验。

人类的科学技术是在不断发展变化的，因此，不同时期的技术美的具体涵义和表现方式不尽相同。在现代主义时期，技术美主要反映为机器美——标准化的、可以批量生产的、忠实地反映技术和材料的、具有实用功能的美学形式。建筑师勒·柯布西耶（Le Corbusier）是"机器美学"理论的创建者和阐述者。他从轮船、汽车等现代工业技术制品中发掘到了机器的魅力。他在《走向新建筑》中评价当时的轮船具有"一种更技术性的美"和"使人满意并引起兴趣的体形，材料的和谐，结构构件的优美安排，合理开敞和统一的整合"，使这些庞然大物成为"一个纯粹、干净、明朗、合理、健康的建筑艺术"。[①] 在感知机器制品之美和机器生产技术所代表的时代精神之美的基础上，柯布西耶进一步将机器美学总结为纯粹理性的美学风格，"它们包含着数，这就是说，包含着秩序""建筑师通过使一些形式有序化，实现了一种秩序……给了我们衡量一个被认为跟世界的秩序相一致的秩序的标准，他决定了我们思想和心灵的各种运动，这时我们感觉到了美"。[②] 因而建筑设计不需要装饰，把工业技术基础上的建造规律、比例和结构转换为完美的几何形式，就可以得到一种可感知的数学之美。由此，柯布西耶提出了"住宅即居住的机器"的设计观点。

除了机器制造技术给设计带来的"机器美学"，还有很多技术给设计带来新的视觉形式。例如，玛丽安娜·斯特劳布（Marianne Straub）在1951年设计的一款挂毯，其图案灵感就来自微观视角下的分子结构（见图3-2）。塑料的发明则带来了一体成型的制造技术，这为产品设计带来了"一体化"和圆滑流线型的形式风潮。例如，潘顿设计的系列家具，充分展示了一体化成型技术在家具形式上的新可能（见图3-3）。塑料制品的廉价和应用场景的广泛，促成了波普艺术和大众文化在设计中的流行，典型的如意大利著名家居产品公司的系列产品，以塑料的材质搭配了圆润可爱且色彩丰满的动画形象（见图3-4）。之后的3D打印等快速成型技术，不仅为设计带来了新的视觉形式，还在一定程度上改变了设计的流程和设计的定义。如"线描家具"，设计师可以跳过精密图纸绘制和推敲的环节，直接将草图实现为物质实体（见图3-5）。这也意味着，人人都可以成为设计师，利用快速成型技术，设计并制作符合自己趣味和需求的产品。而信息技术的发展和智能技术的普遍应用，则将设计带入了"非物质"的数字

① 柯布西耶.走向新建筑［M］.陈志华，译.天津：天津科学技术出版社，1991：81-84.

② 布坎南，马格林.发现设计：设计研究探讨［M］.周丹丹，刘存，译.南京：江苏美术出版社，2010：11.

化时代。形式上的非物质化使得设计的探究伸向纯精神的层面，产品的符号性和象征性超越了功能和使用意义，成为新的欲望载体和消费的对象。在延续"新版式设计"将不对称的图像并置的基础上，从功能主义和机器美学转向了交互美学、体验美学（见图 3-6）。

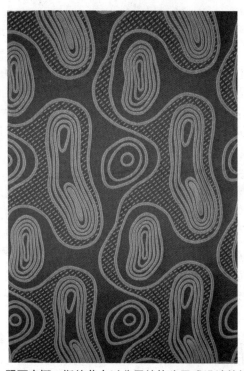

图 3-2　玛丽安娜·斯特劳布以分子结构为灵感设计的挂毯图案

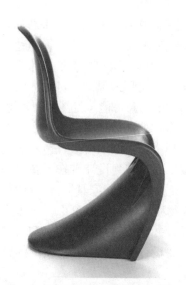

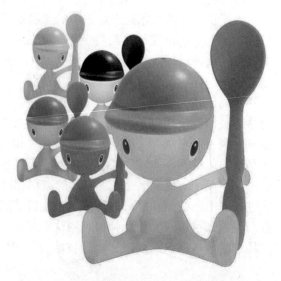

图 3-3　维纳·潘顿设计的一体成型的椅子　　图 3-4　意大利著名家居用品品牌 Alessi 的餐具设计，以可爱的卡通造型搭配色彩艳丽饱满的塑料材质

图 3-5　瑞典设计工作室 **Front Design** 借助动作捕捉和快速成型技术设计制作的 **"线描家具"**

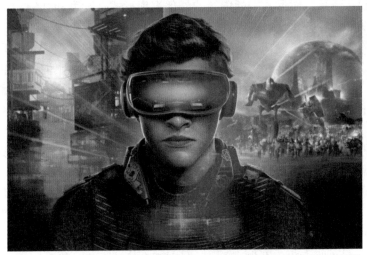

图 3-6　电影《头号玩家》就展示了虚拟现实技术未来发展的一种极端。
虚拟现实不再局限于视觉的模拟，还能带来体感的交互和真实感受

三、形式美

形式美就是设计的形式语言带给人们的审美体验。物品的形式由体块、线条、色彩、质地、声音、比例、层次等要素构成，是材料和结构的外在表现，是可感可知的物质存在。通过历代艺术家和设计师对上述形式元素的运用与试验，总结形成了形式美的系列法则。如变化与统一、对比与协调、对称与均衡、比例与尺度、节奏与韵律等（见图 3-7）。[①]

① 邱景源.艺术设计审美的维度［M］.广州：华南理工大学出版社，2019：61-63.

图 3-7　设计中形式美的几种法则及其运用

　　设计的形式美除了指符合形式美法则的造型带来的视觉美感体验以外，还包括形式与内容之间的和谐关系带来的审美体验。黑格尔提出了"内容和形式"的概念范畴，明确了事物的组成部分分为内在的内容和外在的形式两个方面。内容指事物的特性、内部过程和相互联系，而形式则指内容的外部表现形式、类型和结构。只有以恰当的形式准确表现出内容，才是好的设计，否则就可能有形式大于内容的空洞之嫌，或内容大于形式的无趣乏味。例如，现代主义设计对"装饰"的批判，一个重要原因就是当时的过度装饰造成产品形式大于内容，这在现代主义设计先驱们看来是对材料和人力的浪费[①]。但是，如果一个设计仅有功能而无形式，也是无法提供完整和美的体验的，如现代主义在形式上的极端克制，后来就成为后现代主义着力攻击的对象。后现代主义者认为现代主义的理性风格是对物质和感官感觉的忽视。标准化的几何形式不是现代主义所倡导的"诚实"，而是非人性和枯燥。只有当功能和形式和谐统一时，才能带来真正愉悦的感受。

　　构成形式的线条、色彩、图形、质地等要素，除了能够形成变化与统一、节奏与韵律等形式美的体验之外，往往还具有文化的象征和隐喻意义。例如，丹尼尔·里伯斯金（Daniel Libeskind）设计的柏林犹太博物馆。建筑从上方来看是一个闪电般曲折的形状，建筑的立面上也分布着被设计成线条形式的、纵横交错的狭长的窗户（见图 3-8）。无论是博物馆建筑的整体形态，还是里面上的线状开窗，我们都可以欣赏线条的变化带来的"变化与统一""节奏与韵律""对比与协调"，但与此同时，这些形状具有明确的历史记忆所指，即纳粹对犹太人民的侵略和伤害。闪电般曲折的建筑形态隐喻的是德国法西斯发起的闪电战，而线状的开窗则暗示的是纳粹对犹太人民的禁锢和伤害，如同被割开的口子永远地留在历史的记忆中。在这个例子中，设计师根据设计意图，对形式元素进行变换、组合，形成元素间有机的关联和编码，使其成为特定的符号系统。一方面在视觉上给人以快速、直接的审美体验，另一方面则传达了特定的含义，激发了人们的情感和观念，获得了心理上的审美感受。因此，我们也可以从符号学的角度，对设计的形式进行审美体验，而"符号学是一种形式的科学，因为它除了内容之外还研究意指作用"[②]。

① 卢斯.装饰与罪恶：尽管如此 1900—1930 [M].熊庠楠，梁楹成，译.武汉：华中科技大学出版社，2018：69.

② 巴特.神话：大众文化诠释 [M].许蔷蔷，许绮玲，译.上海：上海人民出版社，1999：170.

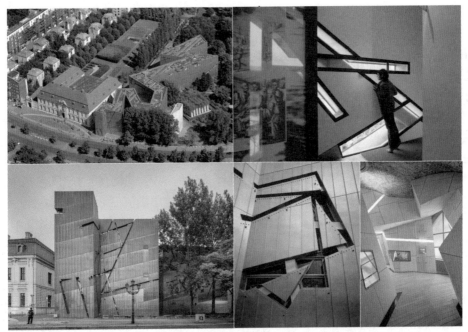

图 3-8　丹尼尔·里伯斯金设计的柏林犹太博物馆，伤痕状的曲折线条是
贯穿建筑内外的形式符号

经过符号学对设计形式的解读能够让我们在对形式的感官感知基础上，增加对内涵意义的理解，从而更加深入地理解设计的意义和设计师的思想。而这种解读则需有赖于根据特定题材、风格、媒介和文化的惯例与习俗展开。正如上述犹太博物馆的案例，如果我们不了解那段黑暗的历史，我们就无从得知这些形式语言背后的逻辑和涵义。

除了对文化和历史的隐喻，在产品设计中，产品符号学则将设计从功能主义导向人本主义，即"以人为本"的设计。迪特·拉姆斯的"优良设计"，以及唐纳德·诺曼（Donald Norman）的设计心理学，都主张产品设计的形式应当具备"不言自明"的能力。即充分利用符号和形式的暗示作用——例如，人们对凸起的圆柱形的直接意识是转动，对凹下去的平面会下意识地去按，对红色和黄色则联想到危险和警示等——使产品的使用过程更加便捷、通畅。用户无须阅读使用指南或说明书，就可以顺利地完成对产品的操作。

四、日常美

设计美学与具体的物品密切关联，并直指人们的日常生活。哲学家杜威曾说，艺术和审美的源泉存在于人的经验之中，同人的日常生活经验有不可分割的联系[1]。构成日常生活的除了自然环境外，还有相当一部分是由人造产物所组成的人工环境。设计渗透在其中的方方面面。因此，日常生活既是设计活动的出发点也是终点。设计在人

① HESKERTT. Toothpicks & logos：design in everyday life［M］. New York：Oxford University Press，2002：28.

们日常生活的需求中发现问题，最终又返回到日常生活，为人们的需求提供解决方案。设计本质上就是设计人类的生活方式。[①]因而设计美学是一种日常生活的美学，立足于日常生活的多面性和多种可能性。不同的生活方式带来了不同的设计形态的特征，如此便有了风格差异鲜明的设计，如严谨、理性的德国设计，有丰富自然元素的北欧设计，小巧精致的日本设计等。可以说，设计是"一个时期、一个民族审美观念的物化"[②]。这也决定了理解和研究设计美学必须与其发生的时代语境相联系，与其发生的地域空间相联系，既要分析理解不同时代不同地区的设计美学的特征和体现，也要充分理解其所代表的当时当地的人们的美学取向。所以，梁梅在其所著的《设计美学》中就采取了以时间和空间两条线索组织对设计美学的阐述。其分析对象既包括中国传统的居住和器物，也包括西方从古典到当代的设计美学思潮流变。

日常美也是设计有别于艺术的表现之一。首先，与艺术的审美经验相比，日常美学关注的范围更广，不仅包括快乐的、美的审美体验，还包括不快乐的、丑的、沮丧的、乏味的反应。这些反应和体验发生在人们生活的全部空间和时间中（见图3-9）。其次，相较于艺术静观式的审美方式，日常审美经验是实践的、动态的，发生在诸如打扫、购买等日常活动中。最后，日常的审美体验是在不经意间发生的，而非欣赏艺术时的刻意而为。

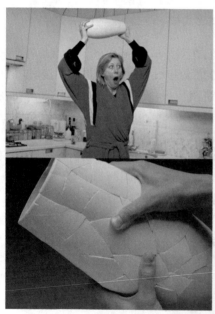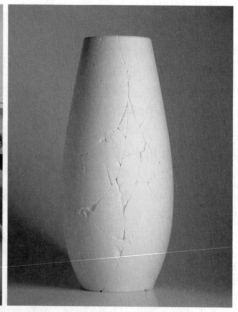

图 3-9　Tjep 工作室设计的摔而不碎的花瓶。不仅可以用来发泄情绪，
还能记录和欣赏沮丧与愤怒情绪留在花瓶上的纹路

设计既通过成果在日常生活中的作用，潜移默化地影响人们的审美、观念、生活方式，也从日常美中汲取创新和变革的营养与要素（见图3-10）。

① 刘子川.艺术设计与美学［M］.北京：高等教育出版社，2011：19.

② 巴特.神话：大众文化诠释［M］.许蔷蔷，许绮玲，译.上海：上海人民出版社，1999：7.

图 3-10　广州美术学院的张剑老师带领团队从生活的点滴出发，创作出许多有趣的设计

五、道德美

设计的道德美既包括对人类社会而言的道德和伦理审美，也包括对自然环境、生态的道德和伦理价值观。

纵观设计发展史，每一次设计思想的变革都蕴含了设计师的社会理想与责任感，试图通过设计的方式实现一个理想社会的缔造。

相较于传统的手工艺时代，现代设计看到了机器生产在满足人们物质需求方面的极大优势，由此提出了现代设计的新主张：从为精英贵族设计转向为大众设计，以功能主义和理性主义的设计原则，试图实现设计的民主化、平等化和统一化。以实用、简洁又不失审美标准的设计，抹平阶级差异。但现代设计的理想在对形式的理性控制中走向极端，逐渐走向精英化的形式追求，而忽略了人类情感和人性的需求。后现代主义便在这一点上对现代主义进行指摘，认为所谓的"形式服从功能"已经成为一种"生活服从设计"的教条主义，"在那些立场最坚定的建筑师看来，他必须朝东去睡觉，朝西去吃饭和给母亲写信。住房是以这样一种方式安排的，以至于他事实上除了照办以外根本没有其他办法"。[1] 后现代主义主张关注人的感觉与需求，以大众文化、流行文化取代现代主义所宣扬的精英式的宏大叙事。此外，后现代主义设计亦针对消费主义的膨胀，对设计提出了新的主张。例如，"激进设计"和"反设计"等设计团体主张设计应"为人道而工作，而不是为经济目标而工作""将创造力用于提高生活质量，而不是简单地增加资本积累"等[2]。在这一方面，维克多·帕帕奈克作出了重要的理论贡献。帕帕奈克提倡设计师应具有社会道德感和责任感，他提出设计不能为少数人的奢侈需求设计，不能为设计师彰显个人才华的炫耀设计，倡议设计师应为大多数人设

① 韦尔施. 我们的后现代的现代［M］. 洪天富，译. 北京：商务印书馆，2004：30.

② 韩巍. 孟菲斯设计［M］. 南京：江苏美术出版社，2001：23.

计，为人们的真实需要而设计。具体来说，帕帕奈克认为当下的大部分设计都是"为一小撮富人市场而殚精竭虑"，忽视了大部分民众和贫困地区的人的生存需求。为市场负责，但不是站在社会利益这一边。他认为，如果一个设计师或设计机构的工作范围处于人类需要的框架之中，那么工作的任务将包含所有年龄段的人类的教育、医疗、家庭生活等，尤其是孩子和老人。当我们把这些所谓的"少数人"聚在一起的时候，我们已经是在为"大多数人"设计了。为此，帕帕奈克设计了"什一税"计划，提倡设计师拿出自己十分之一的时间和精力，来为那些贫困、有真正需求的人设计。[①] "设计师能够带给这个世界的是一个具有真知灼见、视野开阔、非专业化的、互动的团队（这是先人，即猎人的遗产），现在，他必须和一种社会责任感结合在一起。在许多领域，设计师必须学会如何重新设计。只有这样，我们才有可能通过设计生存下来。"[②]

在 20 世纪 60 年代末出现了"为其他 90% 的人设计（Design for the other 90%）"的设计运动，并在 70 年代末得到了社会的关注与迅猛的发展。这个运动由工程师、学生、设计师、建筑师、企业家等共同发起，以简单但具有成效的设计来为世界上贫困和有需要的人提供包括食物、水、能源、医疗等各方面的帮助。直到今天，这个设计运动还一直在持续，并且在世界各地的多个博物馆和美术馆进行展览。自 20 世纪 60 年代末开始"为其他 90% 的人设计"发展出了越来越多关注人们真实需求的设计项目。例如，美国麻省理工学院媒体实验室的创始人西摩·派珀特（Seymour Papert）和尼古拉斯·内格罗彭特（Nicholas Negroponte）在 2004 年发起了"每个孩子一台笔记本电脑"（OLPC-One Laptop per Child）活动。发起者希望能够使笔记本电脑的成本足够低廉，以使每一个国家和地区的孩子都能拥有一台笔记本电脑，以数字技术为所有的孩子提供平等地接受教育、构建知识的机会和渠道。该项目为世界上最贫困的儿童生产和分发低成本、低功耗、坚固耐用的笔记本电脑，自创立以来共计生产了 300 多万台笔记本电脑，惠及 40 多个国家的儿童（见图 3-11 与图 3-12）。

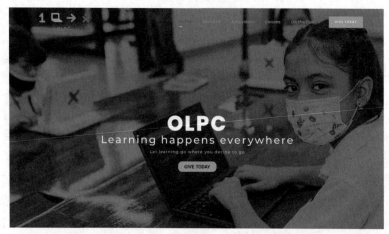

图 3-11 OLPC 项目今天还在运营（此为项目网站首页截图），在首页描述了该项目的理念：借助可移动计算机设备，让学习随时随地发生

① 帕帕奈克. 为真实的世界设计 [M]. 周博，译. 北京：中信出版社，2013：67-73.
② 韦尔施. 我们的后现代的现代 [M]. 洪天富，译. 北京：商务印书馆，2004：355.

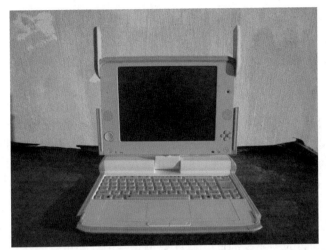

图 3-12 OLPC 项目专为贫困地区儿童设计并生产的 100 美元笔记本电脑

　　除了对人类自身，设计也必须为生态环境担负起责任。环境伦理意识大约出现在19世纪中叶到20世纪30年代。绿色设计是环境伦理在设计领域的延续。有关绿色设计的思想和理论在20世纪五六十年代就已经出现。较早的可追溯到哈利·厄尔与通用汽车推出的"有计划的废止"制度，在1929年的经济大萧条中遭到了环境保护主义者的抨击，认为其本质是通过缩短产品生命周期来引导消费者喜新厌旧，这对环境造成了极大损害和对资源的极大浪费。帕帕奈克也对这种制度进行了批判。他认为这种制度关注的是"样式循环"，除了造成的经济后果和浪费，更危险的是形成了一种宣扬任意丢弃的价值观的"面巾纸文化"和对产品质量及安全问题的忽视。他列举了汽车、玩具、泡泡糖等产品，被设计得华而不实的同时还存在巨大的安全隐患。因此，设计不应仅关注样式的更新和对消费的刺激，而应发挥在绿色审美教育的能动性，引导人们持有健康的环境伦理观念，塑造绿色的生活方式。"它必须使自身致力于最低程度的影响自然的原则，换句话说，就是用最好的发明换取最大的多样性，或者用最少的付出取得最大的效果。这就意味着要消费少一些，东西用得时间长一些，并节俭地使用可循环材料。"[①]

　　总的来说，在欣赏设计时，我们既可以看到其造型上的形式美，也可以感受其功能美、技术美。阿德里安·福蒂（Adrian Forty）则在《欲求之物》中对简单地从视觉角度认知设计、欣赏设计的艺术气质并将其归因于设计师个人的想象力表达的做法进行了直接的批判。他认为："文化的单一性让设计囿于视觉角度，失去了与思想和经济的联系……设计是在资本主义历史的特殊阶段应运而生的，而且在工业财富的创造中扮演了重要角色。设计如果被视作纯艺术活动，就会显得微不足道，沦为文化附属品。"[②]国内学者梁梅亦在其著作《设计美学》的绪论中提到："设计美学并非是简单的视觉诉求，而是在技术与社会的框架限制之下，对使用者提出的各种需求进行恰当的、

① 韦尔施.我们的后现代的现代［M］.洪天富，译.北京：商务印书馆，2004：355.
② 福蒂.欲求之物：1750年以来的设计与社会［M］.苟娴煦，译.南京：译林出版社，2014：5.

合理的协调与平衡。"①

第三节 时代中的设计

阿德里安·福蒂对《欲求之物》的写作意图的描述亦适用于本节的内容阐述，即"试图说明设计如何将人们对于世界和社会关系的看法转变成物品的外形"②。福蒂在书中提出了对设计的"形式"的重视。但他并非仅对形式做艺术气质上的描述和欣赏，而是要去回答"是什么造成了这些差异？"他认为人工制品本身是没有生命的，不可能像植物或动物那样由某种自然选择法则推动它们产生进化和演进。决定商品设计形式变化的因素并不来自设计内部，相反来自制作者和制造业，来自二者在商品社会中所体现出来的与社会的关系。因此，设计史也是一种社会史，解读设计风格变化的前提是"理解设计与现代经济进程的相互作用"③。这也是许多设计史书写的理路，即将设计放置于社会的综合大背景下，认为设计与经济、政治、技术、文化、伦理、生态系统等各种力量共同建构起了人类所处的现代生活。④

一、艺术、手工艺与机器

（一）时代背景

这一部分主要关注工业革命初期生产方式变化在设计领域引发的变革。这一时期的设计思想主要针对"装饰"和机器生产的伦理道德展开讨论。装饰的形式和功能成为这一时期设计变革的主要焦点。

在大卫·瑞兹曼（David Raizman）的讲述中，设计的故事开始于18世纪初期。那时已然出现了生产手段和消费模式的革命并深刻影响了欧洲和北美洲的工业生产。消费者的需求不仅出现增长且跨越了地域和社会的边界，推动了制造业的劳动分工和工艺技术的变革。他引举了法国路易十四时期的奢侈品生产，并认为当时的奢侈品需求与生产是推动形成上述生产和消费变革的重要因素。当时宫廷对于诸如纺织品、家具等奢侈品的需求日益高涨，而皇族拥有的财富则可以满足组织建立大规模制造企业的可能。狄德罗的《百科全书》中就图文并茂地记录了当时的戈布兰织造厂的宏大规模、专业化的劳动力和劳动工具，以及缜密、理性的分工合作的生产组织系统（见图3-13）。这样的"国有企业"既保证了贵族通过奢侈品在视觉上所强化的社会地位和政治权力的正统性，同时也拉动了社会的财富增长和货币流通，增加了各个生产环节的就业及出口贸易。因而在经济学家萨伊看来，贵族的奢侈品消费在当时刺激了社

① 梁梅. 设计美学［M］. 北京：北京大学出版社，2016：23.
② 帕帕奈克. 为真实的世界设计［M］. 周博，译. 北京：中信出版社，2013：316.
③ 同②：7.
④ 斯帕克. 大设计：BBC写给大众的设计史［M］. 张朵朵，译. 桂林：广西师范大学出版社，2012：9.

会经济的发展，并推动了社会物质的进步。[①] 更重要的是，上述消费和生产模式的变革促成了"设计师"的产生。

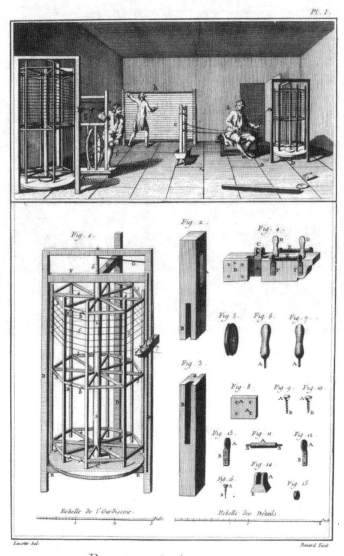

图 3-13　狄德罗的《百科全书》中有关戈布兰织造厂生产情况的插图

　　当时的皇族和贵族为确保在劳动分工生产的模式下产品质量不出现滑坡，于是积极鼓励画家、雕塑家等"艺术家"投入实用艺术的创作。如宫廷画家勒·布朗、布歇等人当时就曾为戈布兰织造厂提供设计（见图 3-14），还担任过该厂的"总监"。艺术家与手工艺人的通力合作，保证了奢侈品视觉风格的和谐、统一和一贯性，产生了路易十四的巴洛克风格、路易十五的洛可可风格和路易十六的古典主义。

① 　瑞兹曼. 现代设计史［M］. 王栩宁，若斓莛－昂，刘世敏，等译. 北京：中国人民大学出版社，2007：3.

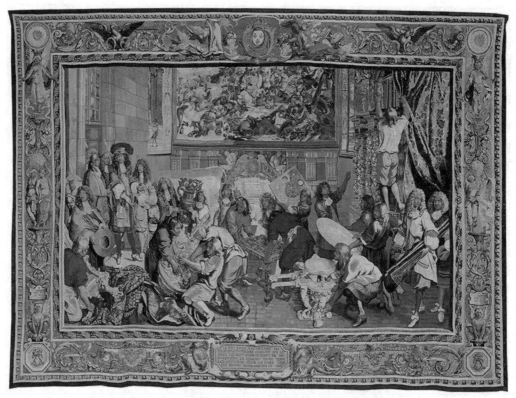

图3-14　勒·布朗设计的挂毯《路易十四参观戈布兰织造厂》

　　国有大型制造业发达的同时，民间传统形式的手工艺组织也并存、发展。18世纪中期之后，奢侈品的定制及类型化、规格化产品需求的膨胀，给这种生产组织形式带来的变化是专业化的发展和行会中的师傅向"商人""设计师"角色的转变。狄德罗的《百科全书》中记录了当时家具制造的日益复杂化。奢华的梳妆台或衣柜都包含多种工艺技术：底座的雕刻需要木工，表面装饰则需要镶嵌工艺，另外，还可能需要金匠和瓷器工人提供用以装饰的镀金或陶瓷的配件（见图3-15）。出于对如此复杂的工艺组合之间配合的需要，家具制造师越来越转变为联络人、推销者和设计师——"他们主要承担原创设计并以模型的方式将设计提供给制造厂的生产车间，或者将设计图印成手册目录提供给潜在客户"[①]。"设计过程"逐渐与"制造过程"分离，并且制造商和设计师已开始广泛地采用图册、产品目录等印刷品来宣传和销售自己的产品及理念。例如，家具制造商托马斯·切彭代尔（Tomas Chippendale）在1754年出版的名为《绅士及家具木匠指南》，就是由切彭代尔组织工匠针对客户需求所制作的家具样品图集（见图3-16）。

① 瑞兹曼.现代设计史［M］.王栩宁，若澜莛－昂，刘世敏，等译.北京：中国人民大学出版社，2007：7.

图 3-15　家具上装饰了镀金雕刻配件和瓷板

图 3-16　切彭代尔的家具手册

随着市场的繁荣，设计变得举足轻重。彭妮·斯帕克将这一时期刚刚萌生的设计总结为"为市场而设计"，而乔赛亚·韦奇伍德（Josiah Wedgwood）是这一时期利用设计获得巨大成功的企业家代表。他瞄准当时庞贝城考古新发现而带动的观光热潮及对古希腊罗马时代的怀旧与追忆，联合艺术家和雕塑家，共同开发了具有显著古典主义形式的产品。例如，根据古董仿制而成的波特兰花瓶（见图 3-17）。配合韦奇伍德对劳动分工的细化及模具成型工艺等生产技术上的进步和革新，韦奇伍德收获了来自全球的赞誉和市场。

图 3-17　韦奇伍德开发的波特兰花瓶

设计的独立表明了一种打破手工艺传统制作方式的全新的思考方式。它将原本整体进行的制作分解为各种元素，按照生产的先后顺序分别开展其生产活动，然后进行组装。设计从一种手艺人在制造活动中产生的、由直觉驱使的自发活动，变成一种在制作开始之前就已经完成的、经过仔细规划的活动。

（二）代表性设计运动

1. 艺术与工艺美术运动（1850—1914）

工艺美术运动

艺术与工艺美术运动发源于英国，宗旨是复兴传统手工艺生产与技术理念。当时的设计改革者普遍提出对劳动分工和机械化生产所带来的负面影响进行反思，认为机械生产贬低了创作者和消费者的人格，而手工艺生产则能兼顾装饰、功能、材料的和谐统一，并使生产劳动充满乐趣。其主要代表人物威廉·莫里斯、约翰·拉斯金（John Ruskin）等人认为工业的发展造成工人阶级生存状况的恶化，艺术家和建筑师等应响应社会变革的呼吁，通过建立和提供一种"道德和美学上的和谐统一"的产品样式的标准和样板，来为提高工人生活水准而努力，进而实现社会普遍价值和民主化之间的平衡。因此，本质上艺术与工艺美术运动的发起者和拥护者通过对维多利亚时期繁复、过剩的装饰的不赞同，呼吁一种"忠实于材料""适应功能"的设计标准和简约、城市的美学风格，来"寻求保持生产与消费的道德联系"。

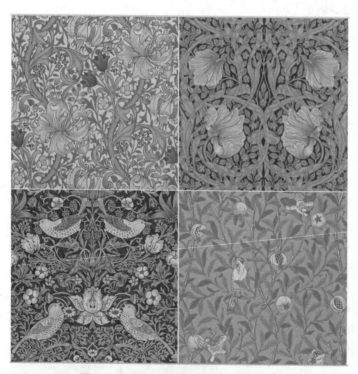

图 3-18　威廉·莫里斯设计的壁纸图案

英国的艺术与工艺美术运动总体分为两个阶段。第一个阶段的代表人物是威廉·莫里斯。在其壁纸设计中可以看出，莫里斯主要将植物、动物等自然元素作为主要设计内容（见图 3-18）；第二个阶段则包括阿瑟·麦克默多（Arthur Mackmurdo）、威廉·德·摩根（William de Morgan）、沃尔特·克兰（Walter Crane）、查尔斯·阿什比（Charles Ashbee）等人，设计元素多来自抽象形态与神秘生物，视觉形式更趋抽象化。设计造型更为简洁，线条简单，常以木钉、木条等在家具的表面营造结构上的装饰性（见图 3-19～图 3-22）。

图 3-19　阿瑟·麦克默多设计的家具

图 3-20　威廉·德·摩根设计的陶瓷盘

图 3-21　沃尔特·克兰设计的陶器和插画

图 3-22　查尔斯·阿什比设计的餐具，视觉形式更趋抽象化

2. 唯美主义运动（1870—1900）

在英国，与艺术与工艺美术运动同时发生的，还有唯美主义运动，代表人物是设计师克里斯托弗·德莱塞（Christopher Dresser）和欧文·琼斯（Owen Jones）。唯美主义运动中的设计革新思想主要包含两个方面。一是提出新的装饰原则。德莱塞提倡艺术家应注重图案和装饰的表现力，向更具个性化的方向努力，对各个时期和各个地区的风格进行

唯美主义与
新艺术运动

更为自由的借鉴和使用。但是，装饰必须适应被装饰物的形状，体现装饰与结构之间的逻辑关系。同时德莱塞呼吁纯艺术与实用艺术之间的平等关系，通过设计革新和实践，不断地唤起人们对实用艺术的美学和文化意义的关注。二是注重设计与制造之间的关系问题。德莱塞倡导艺术家应在生产过程中起到更加积极的作用，从传统的标准化和精英主义的弊端中解放出来，重新探索灵感来源、材料、加工过程和主观意图的和谐、平衡及创新。[①]

区别于古典风格的华丽，唯美主义运动初期以简洁和朴实为风格诉求。设计形式主要包含以下3种方式。

（1）对日本装饰艺术的吸收和运用。日本精致的工艺及在图案设计中对抽象和几何图形的使用被唯美主义吸收、推崇，唯美主义运动的设计师提供了大量具有日本风格的设计。如被视为英国唯美主义运动领袖之一的詹姆斯·惠斯勒（James Whistler），在为利物浦实业家莱兰设计的伦敦居所"孔雀厅"中就使用了大量日本风格的装饰图案，使整个空间充满异国情调（见图3-23）。德莱塞也在其著作中对日本手工艺及其形式和装饰图案不吝赞美，认为日本对手工艺的高度尊重，使得艺术家和手艺人能够打破规则，创作出独具风格的器皿和装饰（见图3-24）。设计师戈德温（E. W. Godwin）则借鉴日本彩色木版印刷中的格状图案，创造出了一种英国式的日本风格，并将之运用到家具设计上，展现出一种全新的、简约的视觉形式（见图3-25）。

图3-23　惠斯勒设计的"孔雀厅"，使用了鲜明的日本元素

① 瑞兹曼.现代设计史［M］.王栩宁，若澜莛-昂，刘世敏，等译.北京：中国人民大学出版社，2007：67.

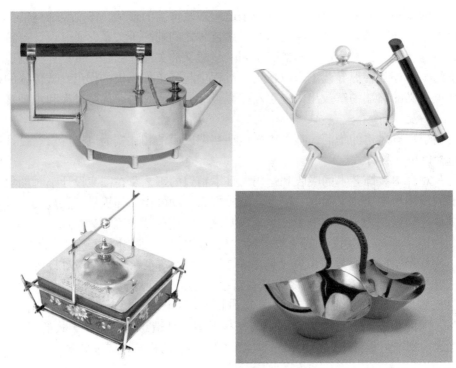

图 3-24　德莱塞的设计也受到了日本金属制品的影响，强调材料自身的光滑性和纯粹性

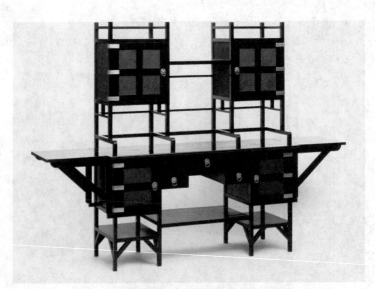

图 3-25　戈德温创造的英国式的日本风格

　　（2）对传统元素的借鉴。例如，戈德温在家具设计和室内设计实践中，将从传统中借鉴的原始形式进行了创造性的使用，灵活、自由、多变。又如查尔斯·伊斯特莱克（Charles Eastlake）和布鲁斯·塔尔伯特（Bruce Talbert），倾向于将哥特风格及 17 世纪安妮女皇时代的坚固形式创造性地与原创图案结合在一起，创造出一种美与实用的和谐，并表现出自由与独创性（见图 3-26）。

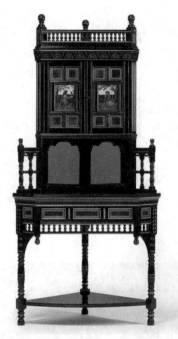

图 3-26　塔尔伯特的设计，将哥特风格和安妮女皇时代的元素结合在一起

（3）以自然为主题。通过对植物花叶的简约化创造一种由精致的轮廓线界定的平面风格，是德莱塞在设计观念和装饰艺术原则上的重要贡献。德莱塞突破以往使用的具有象征意义的装饰形式，以自然为主题，将其转化为富有表现力的、抽象形式的图案，并使其融入到被装饰物的形状之中。如他为沃特孔陶瓷设计的餐盘，概括化的植物形象经过精心的安排和组合，完美地充满餐盘圆形的表面（见图 3-27）。"创新既要基于自然的魅力，也要基于装饰的创造性转换"[①]。

图 3-27　德莱塞设计的陶盘，
图案经过了精心布局

唯美主义运动在美国也落地开花。美国的唯美主义设计在具备上述表现风格的基础上，引入了新材料和新工艺技术。路易斯·康福特·蒂芙尼（Louis Comfort Tiffany）引进了"法夫里尔"玻璃来制造器皿、灯具等，并在建筑的穹顶中引入彩色玻璃，强调空间中色彩和光的作用（见图 3-28）；约翰·拉法吉（John La Farge）研制了色彩浓厚的彩色玻璃，能够产生油画般的效果，并将其应用于门窗设计中（见图 3-29）。

① 瑞兹曼.现代设计史［M］.王栩宁，若斓莛－昂，刘世敏，等译.北京：中国人民大学出版社，2007：66.

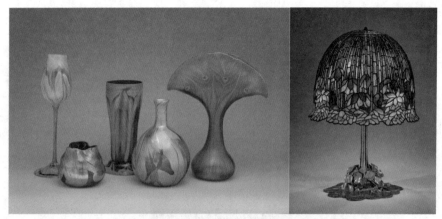

图 3-28　蒂芙尼用"法夫里尔"玻璃设计制作的器具

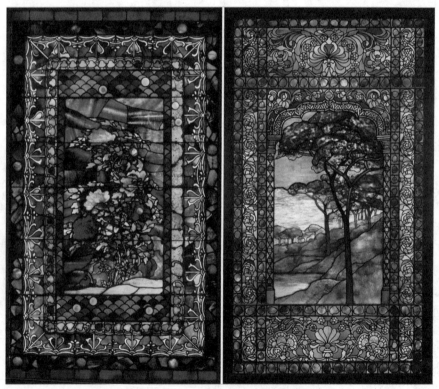

图 3-29　拉法吉设计的彩色玻璃

3. 新艺术（1880—1910）

　　19 世纪 60 至 70 年代的巴黎都市生活中，既有百货公司的城市商业扩张，也有中产阶级在街头巷尾游荡，浏览橱窗，与朋友在咖啡厅相会的充满娱乐气息的"浪荡子"的生活（见图 3-30）。受到艺术与工艺美术运动的影响，法国的设计革新也认为工业生产系统所带来的劳动强度和压力既损害了劳动者的权益，也导致了产品质量的下降。因而法国的设计革新者们提出应使当代艺术展现出高水准的精致、独创和复杂性，提

高法国实用艺术的品质和消费者、制造商的审美趣味。他们将目光重新对准18世纪的奢华手工艺，提出发扬光大国家的手工艺遗产，创建一种极具可辨识度的"法国风格"。后期，跨越了纯艺术与实用艺术之间越来越不明显的界限，追求与"装饰"世界相关的一切事物。

图 3-30　在本·雅明的《巴黎，十九世纪的首都》中就讨论了巴黎的拱廊街，
商业繁荣，人们在其中流连忘返

　　新艺术运动产生自一个日益工业化和物质化的时代，在法国以外的地区与各地的社会情况相结合，产生出有所区别的形式特征，但新艺术运动的艺术家和手工艺师们都对创造"大众"艺术持有极大的热情，并致力于促成艺术与手工艺的合作与复兴，进一步减小纯艺术与实用艺术之间的差别，实现艺术平等。正如维也纳分离派的观点，"将每一刻都变成艺术，给每一种艺术以自由"。

　　新艺术风格的总体特色和基本形式是以自然为素材，运用弯曲如茎叶般的线条和非几何的曲线造型的图案，产品往往具有雕塑般的形式。法国新艺术运动的代表组织工业艺术联盟的目标之一就是复兴法国的奢华手工艺产品及其在国际市场上的竞争力，因而新艺术运动的支持者在创作中都追求非凡的工艺技术和对材料的创造性处理，如埃米尔·加莱设计的玻璃器皿（见图 3-31）和欧内斯特·查佩里特设计的瓷器，在家具产品上则多使用精美的镶嵌工艺和镀金装饰（见图 3-32）。此外，新艺术

运动在印刷领域发展并扩大了影响力。例如，商店、餐馆、咖啡厅的海报，出现在当时城市的街亭、报摊及墙面上，无处不在。海报的画面一般具有强烈的运动感和热烈的气氛与情绪。海报上的人物形象常具有清晰有力的轮廓线，以与背景相区分。通过变形的手法使画面上的元素之间形成紧密联系也是新艺术的特点之一。如朱尔斯·谢雷（Jules Cheret）为"吉拉德"舞蹈团设计的海报下方，通过对舞蹈演员身体和动作的夸张变形，使之与字母穿插在一起（见图3-33）；又如约瑟夫·萨特勒（Joseph Sattler）为期刊《潘》设计的封面，植物花蕊被拉长并延展成为标题"Pan"（见图3-34）。

图 3-31　埃米尔·加莱设计的玻璃器皿

图 3-32　新艺术运动时期的家具，多使用镶嵌工艺和镀金装饰（路易斯·梅杰莱尔）

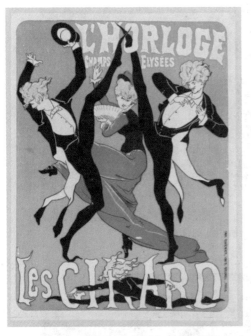

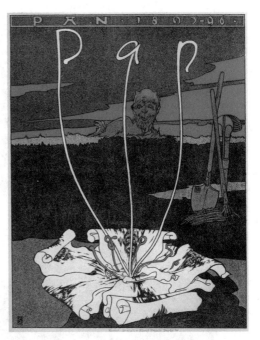

图 3-33　朱尔斯·谢雷为"吉拉德"　　　　　图 3-34　约瑟夫·萨特勒为期刊
舞蹈团设计的海报　　　　　　　　　　　　《潘》设计的封面

新艺术在不同地区发展出了不同的形式特色。在西班牙、法国、英国、美国体现为以曲线造型的设计，强调抽象化的形式处理和线的韵律。如赫克托·吉玛德（Hector Guimard）设计的巴黎阿贝斯地铁站入口（见图 3-35）、比利时建筑师维克多·霍塔（Victor Horta）设计的霍塔屋（见图 3-36），均采用了枝茎造型的曲线铸铁部件。建筑则以高迪（Antonio Gaudi）设计的西班牙巴塞罗那的圣家堂为代表（见图 3-37）；而在苏格兰、德国等地则以直线造型为主，如查尔斯·麦金托什（Charles R. Mackintosh）设计的格拉斯哥艺术学院的建筑、室内及家具（见图 3-38）。麦金托什通过垂直和水平的结构形式，将建筑结构与装饰元素统一起来，并加入了自己对植物形式的个性化诠释。麦金托什的设计实践激发了奥地利"维也纳分离派"的艺术家和建筑师参与装饰艺术活动的热情。"维也纳分离派"的倡导者之一建筑师约瑟夫·霍夫曼（Josef Hoffmann）与科洛曼·莫泽（Koloman Moser）在维也纳创建了名为"维也纳工坊"的组织，其中包括设计师、手工艺师、制造商等，生产了大量家用产品，来试图通过设计革新改善人们的日常生活。工坊里的设计师们可以采取多种多样的设计方法，但一切都要忠于原创性，避免对历史的简单抄袭。工坊的家具无论是形式还是装饰图案，均有强烈的几何形式，充满结构与装饰之间的互动（见图 3-39）。

图 3-35　吉玛德设计的巴黎阿贝斯地铁站入口

图 3-36　霍塔设计的霍塔屋

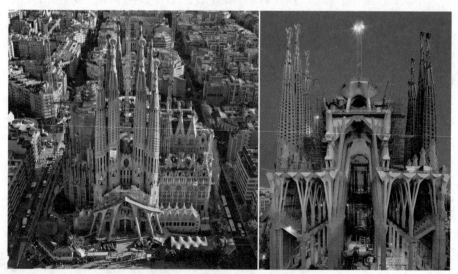

图 3-37　高迪设计的西班牙巴塞罗那的圣家堂

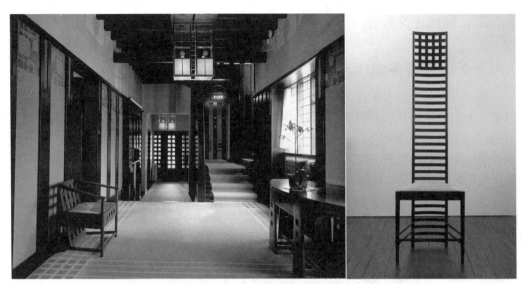

图 3-38 麦金托什设计的格拉斯哥艺术学院的室内和家具

图 3-39 维也纳分离派的设计

　　总的来说，新艺术运动的作品都几乎强制性地将自然形式转换为充满表现力的符号，并融入了多种不同表现形式。

二、现代主义和家

（一）时代特征与设计思想：技术性和集体性

前一个时期，艺术家和设计师们还在对机器生产方式迟疑、纠结，从 20 世纪初期以来，人们就已经认识到机器生产方式势不可挡，新技术、新材料的发明在不断召唤新的设计风格和美学理念，并为摆脱传统的美学形式提供了物质基础。例如，钢、钢筋混凝土和玻璃的出现，就改变了建筑结构和承重方式，也使得建筑的形式风格可以脱离古典的柱式与构成规则，展开新的追求。

这一时期的美学思想和设计理念紧紧围绕现代性思想展开。在现代性思想中，科学主义和人本主义是最重要的两个内容。科技的发展，带来了前所未有地对客观世界进行观察和探索的可能。而观察和探索的结果则使人们逐渐对古典美学所倡导的美的绝对标准和永恒性产生怀疑，进而去寻找与时代相适应、符合时代特色的美学语言。高度理性化的大规模生产带来的是对机器美学和功能主义美学的崛起，"产品设计从关注外表的装饰转换到了产品构造，外形成为形象识别不可或缺的部分——这是现代设计史上重大的风格转变之一"[①]。

此外，与工业革命初期对生产方式带来深刻变革不同的是，随着电气化的发展与成熟，带来的是对人们生活方式的变革。现代主义设计更希望通过设计来创立一种全新的生活方式——理性的、民主的、不受物质生活羁绊的现代生活。形式上，以去除装饰、造型简洁为主要特征，突出产品的使用功能，"以更少的艺术解决更多的问题"。统一化和整体设计也是这一时期的特色之一。例如，麦金托什对住宅内外统一设计的尝试、彼得·贝伦斯对企业形象的统一等，都在试图追求一种"整体艺术观"[②]。

平面上往往以无衬线的字体、抽象的几何布局来形成与工业化之间的共同性。

（二）代表性设计运动

1. 德意志制造联盟

成立于 1907 年的德意志制造联盟，是一个成员囊括了艺术家、建筑师和企业家的大型团体，目的是宣传和推广德国的实用艺术，其中心人物是赫尔曼·穆特修斯（Hermann Muthesius）。他主张艺术与实用在物品上的和谐，认为设计师的个性表达应屈从于产品的功能和结构，摒弃为装饰而装饰的做法。他的主张得到了很多艺术家和制造商的支持。理查德·里默施密德（Richard Riemerschmid）在家具和餐具设计上采用几何形式，回避了雕刻装饰或嵌线，并将易于包装、运输和可拆卸装配的组件作为具有统一标准的设计元素（见图 3-40）。彼得·贝伦斯（Peter Behrens）在为 AEG 公司所做的厂房建筑、公司标志、产品中都强调了机械生产的特点，完全摆脱了传统手工生产的产品特征，最早体现出了现代设计思想和功能主义造型的特点，形成了所谓的"工厂美学"风格。[③] 在此基础上，贝伦斯进一步强化了设计的统一化。例如，确

① 斯帕克.大设计：BBC 写给大众的设计史［M］.张朵朵，译.桂林：广西师范大学出版社，2012：48.

② 同①：69.

③ 梁梅.设计美学［M］.北京：北京大学出版社，2016：172.

保公司所有印刷材料上的字体、版面的协调一致，并将产品形式、厂房与公司的标志和图形设计结合起来，将每一个个体元素都从属于统一的企业形象，构成了一种高度统一、特点鲜明的企业形象识别系统（见图 3-41）。[①]

图 3-40　理查德·里默施密德设计的家具和餐具

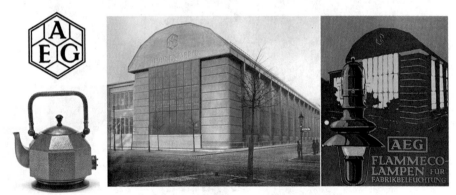

**图 3-41　彼得·贝伦斯的"工业美学"风格设计，并在 AEG 公司的
设计中实现了从产品、厂房到宣传品的统一化的视觉设计**

2. 风格派

风格派源自荷兰一本名为《风格》的专业杂志。该杂志由画家、雕塑家、建筑师、家具制造商等共同创办，主创人员包括希奥·凡·杜斯伯格（Theo van Doesburg）、皮特·科内利斯·蒙德里安（Piet Cornelies Mondrian）、格里特·里特维尔德（Gerrit Rietveld）等人。其核心设计思想是提倡朴素、立体、严谨的形式美学，以几何的抽象

① 瑞兹曼. 现代设计史［M］. 王栩宁，若澜迭 - 昂，刘世敏，等译. 北京：中国人民大学出版社，2007：143.

形式模糊纯艺术与实用艺术的界限，实现所有艺术形式的统一，实现个体意识与普遍意识的平衡。例如，其代表人物杜斯伯格认为，纯艺术与使用艺术之间并不存在严明的区别，"家具就是室内的雕塑，而建筑就是一种可以走动的绘画"①。在设计语言上，风格派十分看重直线、矩形元素。其代表人物蒙德里安认为，通过线条的交叉构成不对称的矩形，可以摒弃绘画艺术的叙述性和自然主义式的表现方法，实现形式上的平衡感并最终通向社会的和谐与平衡。此外，对负空间的设计探究也是风格派重要的设计贡献。蒙德里安认为通过正负空间的互动，以及直线元素所营造的不对称的平衡感，可以实现空间中两个对立面的平衡。他将上述有关直线和负空间的设计思想称作"新造型主义"。在风格派的众多设计成果中，均可以看到对这种设计语言的应用探索。例如，蒙德里安和杜斯伯格为《风格》杂志设计的封面。字母与不同粗细的直线条将画面分割为不对称的矩形，整体布局在不对称中实现了平衡（见图3-42）。又如里特维尔德设计的红／蓝扶手椅，是由多个长度和宽度都不等的矩形木板组成的，并通过组合相交的角度来调整正负空间之间的平衡（见图3-43）。建筑设计的实践则以里特维尔德设计的施罗德住宅为代表，所有的元素都体现了风格派的美学原则（见图3-44）。但风格派采取无装饰的几何形式更强调的是主观性和表现力，而非为了迎合机械生产或功能主义的原则。里特维尔德在评价自己的作品时就说："对我而言，风格派即意味着结构的和谐统一，而这也是我最为重视的……功能是真实存在的，但只有当风格派的结构和空间实践臻于完善的时候，功能才能起到它所应该起的作用。"②

图3-42 《风格》杂志的封面设计采取了"新造型主义"

① 瑞兹曼.现代设计史［M］.王栩宁，若澜莛－昂，刘世敏，等译.北京：中国人民大学出版社，2007：186.
② 瑞兹曼.现代设计史［M］.王栩宁，若澜莛－昂，刘世敏，等译.北京：中国人民大学出版社，2007：191.

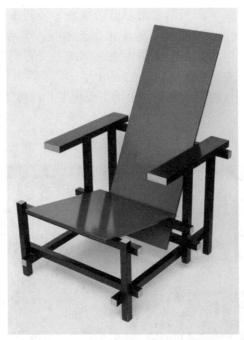

图 3-43 里特维尔德设计的红 / 蓝扶手椅

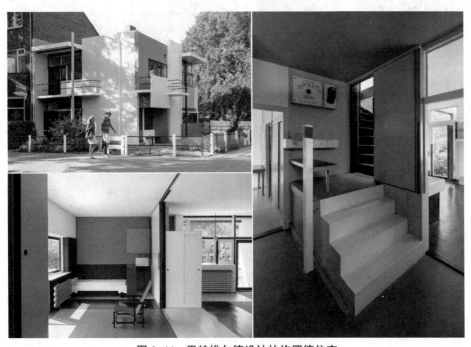

图 3-44 里特维尔德设计的施罗德住宅

3. 构成主义

区别于风格派对审美的探索，苏联的构成主义者们则是将抽象艺术与社会主义革命联系到一起，他们认为抽象艺术超越个性的普遍性特征，在政治理想的表达中具

有更直接的宣传效果。以卡济米尔·谢韦里诺维奇·马列维奇（Kazimir Severinovich Malevich）为代表的构成主义者们坚定地主张将艺术融入生活，并认为艺术和设计可以改变人们的价值观与生活。在形式语言上，构成主义者们亦主张采取客观的设计手法，强调标准形式和统一性。例如，亚历山大·罗琴科（Alexander Rodchenko）为"苏维埃工人俱乐部"设计的家具产品，采用了现代工业材料、部分标准化的可互换的部件（见图 3-45）。

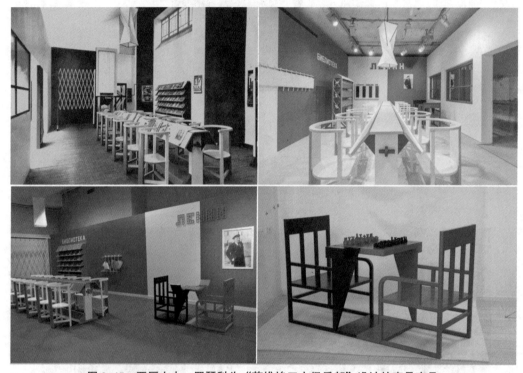

图 3-45　亚历山大·罗琴科为"苏维埃工人俱乐部"设计的家具产品

但如前所述，构成主义者如此设计的原因是出于将设计与社会主义革命相联系的理想，而非适应规模化工业生产。恰恰相反，这些家具产品在当时为手工制作完成，仅在视觉上暗示了构成主义者们所持有的集体的和平等的社会主义价值观。有鉴于当时工业设计在俄国的社会边缘地位，构成主义转向海报、杂志等平面领域寻求表达的出路，以对摄影艺术和蒙太奇手法的探索，形成了独具一格的视觉形式。具体视觉特征包括：对角线的构图，如罗琴科所做的海报设计（见图 3-46）；采用照片或印刷材料上的图片，通过将图片并置、重叠或调整比例，与画面背景、文字等形成鲜明对比，营造画面的戏剧效果，如古斯塔夫·克鲁西斯（Gustav Klutsis）和利西茨基（El Lissitsky）的海报设计。克鲁西斯的海报设计展示了经典的蒙太奇拼贴（见图 3-47）；而在利西茨基的海报中，他利用拼贴的形式使两个人物共享一只眼睛，显示了一种对摄影的探索（见图 3-48）。

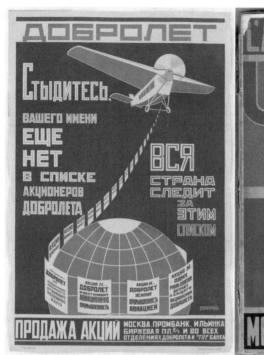

图 3-46　罗琴科所做的海报设计中的对角线设计

图 3-47　克鲁西斯的海报设计中大量使用摄影照片，以蒙太奇式的
拼贴营造戏剧化的画面

图 3-48　利西茨基的海报设计中以两幅叠加的面孔展示了设计师对摄影的探索

形成了标准化的、统一的构图方案，以此来表达与工业化产品相似的"可互换配件"的隐喻。例如，罗琴科为小说《麦斯·迈德》设计的系列封面（见图 3-49）。

图 3-49　罗琴科为小说《麦斯·迈德》设计的系列封面

4. 包豪斯

包豪斯在不同的时期中表现出了不同的思想观念和形式语言。

早期包豪斯并不关注迎合工业生产方式的设计标准化，它重点关注拉平艺术家和手工艺师之间的差异，力图营造二者之间健康、平等的合作关系。这一点在包豪斯的宣言及其教学设置上都有所体现。例如，在 1919 包豪斯宣言中就写道："在这里，艺术家与手工艺师之间没有本质上的差别……手工技艺对于每一位艺术家来说都是必须掌握的。它是创造力的源泉。让我们因此而创造一个全新的、没有阶级区分的手工艺师行会，接触存在于手工艺师与艺术家之间的傲慢自大的壁垒。"[1] 在教学上，包豪斯施行类似手工行会的工作室制。每个工作室中都由一位手工艺师和一位造型设计导师来共同负责教学。沃尔特·格罗皮乌斯（Walter Gropius）将这种教学设计命名为"师

[1]　瑞兹曼.现代设计史［M］.王栩宁，若澜莰－昂，刘世敏，等译.北京：中国人民大学出版社，2007：203.

徒授业"，其目的就是要复兴艺术在本质上的统一。在形式语言上，这一时期的包豪斯亦强调抽象的布局和几何形式。与风格派对形式与结合和谐统一的追求不同，这一时期的包豪斯更强调工艺制作，认为装饰从属于结构而不是与结构相融合，代表成果是索末菲别墅。索末菲别墅的设计，既在空间、装饰中充分使用了几何形式和不对称布局，又显示出了浓厚的手工艺风格，如别墅里的装饰雕刻及刺绣窗帘（见图3-50）。

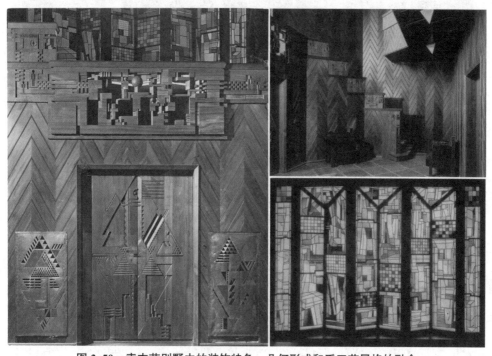

图3-50　索末菲别墅中的装饰特色：几何形式和手工艺风格的融合

包豪斯对手工艺的强调在当时受到批评和抨击，认为其理念不符合机械化生产的方式和集体化合作的劳作模式。1923年，格罗皮乌斯调整了包豪斯的教学方向，聘请了拉兹洛·莫霍利-纳吉（Laszlo Moholy-Nag），并逐步取消了工作室中手工艺师和艺术造型导师并存的传统，在课程中贯彻经济适用的标准，强调工业生产中的新材料和机械生产模式。莫霍利-纳吉十分强调机械和工业化的作用，认为"机器无论是在社会领域还是在创作领域，都拥有强大的自由度"，并认为通过机器方能实现艺术与生活的融合，方能形成视觉的社会主义。他强调在设计中要充分使用新材料和新技术，要求学生掌握机械生产的知识，了解工业材料的特性，并应将自己的技能和知识应用到工业设计、住宅等各个领域的形式设计中去。1923年之后的包豪斯在设计上更加注重结构的简约型，强调几何造型，以统一的感觉来表达形式对机械化大生产之间的暗示，去除手工艺的痕迹。在霍恩街住宅设计中还体现出了一种基于客观分析的、更为科学但较少关注美学的设计手法。例如，该住宅的厨房简约朴素，强调家庭工作的效率，但较少考虑美学。此外，与风格派相似的是，包豪斯的一些教师对"空白"空间也十分重视。在平面设计和空间设计中，都显示出了这一倾向。借助对空白空间的运用，使抽象的几何布局富有生命力（见图3-51）。

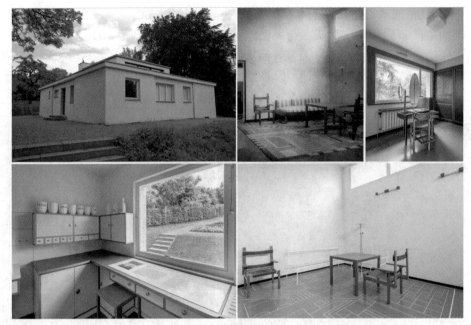

图 3-51　霍恩街住宅的室内外设计

1928 年，汉斯·迈耶（Hans Mayer）取代格罗皮乌斯执掌包豪斯，他以客观的经济标准为基础，加深了上述科学的设计手法，认为设计就是满足工人阶级需求的一种服务，忽视设计中的艺术要素的价值。1930 年，汉斯·迈耶辞职，密斯·凡·德·罗接任。3 年后，包豪斯被纳粹政府关闭。

5. 包豪斯之后

在包豪斯关闭后，这种"科学的"而非艺术的设计标准和思想在设计领域持续发酵。在工业设计领域表现为摒弃装饰的纯粹几何形式、可互换的配件及基于分析基础的人性化设计，此外，还有高度理性化的"科学管理"在生产和家庭生活中广泛使用。典型的如维尔海姆·瓦根菲尔德（Wilhelm Wagenfeld）设计的玻璃储物盒（见图 3-52），福特公司设置的汽车组装流水线（见图 3-53），弗雷德里克的著作《家庭中的统筹安排》及玛格丽特·舒特－利霍特兹基设计的法兰克福厨房（见图 3-54）。在生产上通过对设备和分工的科学管理，实现了产品品质的标准化和一致化，极大地降低了成本。例如，福特公司的 T 型车，1919 年的售价为 265 美元，几乎是 1910 年售价的三分之一。但是这种方式对于设计而言则没有任何好处，事实上还形成了对设计的压制。至 1927 年停产时该公司所生产的 1 500 万辆 T 型车在外形和结构上的设计几乎一模一样（见图 3-55）。在平面设计领域，这种科学性的设计准则则表现为一种具有"现代化"特点的"新版式设计"：使用无衬线字体，对称式页面布局，对角式构图安排，不对称的元素，强调白色空间的运用，以及半色调摄影图片的使用等（见图 3-56）。通过这些设计手法来形成一种经济、纯粹的视觉，实现清晰、直接的交流。典型的如扬·茨池侯德（Jan Tschichold）的设计。茨池侯德对摄影十分着迷，他经常采用集成照片的制作法，将摄影图片与字母并置在一起（见图 3-57）。集成照片法在这一时期被许多设计师和艺术家广泛使用。例如，达达派艺术家约翰·哈特菲

尔德（John Heartfield），在很多海报和封面设计中都采取了这种组合影像的做法（见图 3-58）。赫伯特·拜耳（Herbert Bayer）的设计也展现了其对蒙太奇和图片并置的集成影像做法的熟练操作（见图 3-59）。

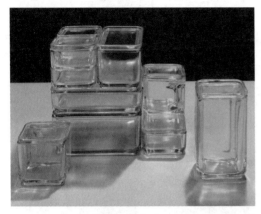

图 3-52　玻璃储物盒（瓦根菲尔德）

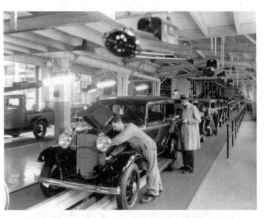

图 3-53　福特公司设置的汽车组装流水线

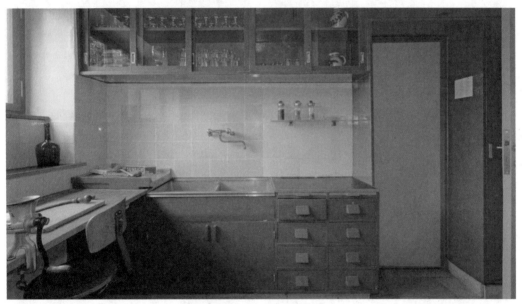

图 3-54　法兰克福厨房

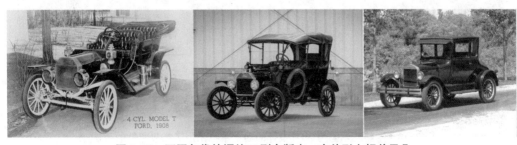

图 3-55　不同年代的福特 T 型车版本，在外形上相差无几

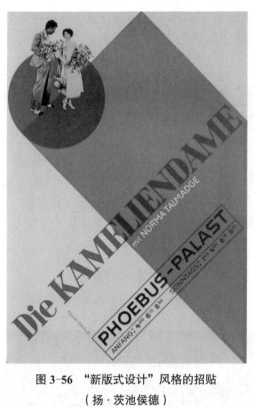

图 3-56　"新版式设计"风格的招贴
（扬·茨池侯德）

图 3-57　扬·茨池侯德将字母与照片并置的
集成照片手法设计

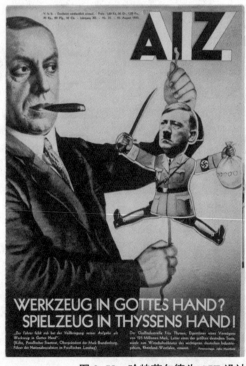

图 3-58　哈特菲尔德为 AIZ 设计的封面中也采用了集成照片的手法

图 3-59　赫伯特·拜耳的设计

6. 流线型风格

20世纪30年代以后的美国设计显示出了一些新的气象，欧洲的理性主义在这里被一种聚焦于商业的、以消费为导向的设计理念所取代。电气化的推广应用大大改变了人们的生活方式，家用电器在家庭中受到越来越多的重视，也成为设计发挥作用的新领域。一些家电的外观并没有延续理性主义"直来直去"的几何形式，而是表现出一种夸张的、流线型的造型，隐藏物体内部的构造，强调整体造型的流畅性。例如，雷蒙德·罗维设计的"冷点"冰箱（见图3-60）。罗维设计了球状曲线和夸张的线条，并且将每年更新的想法注入到了冰箱的设计中。该款冰箱分别在1935年、1937年和1938年推出了略有差异的版本。其他的代表案例如亨利·德莱福斯设计的150型号吸尘器（见图3-61）、英国的飞哥收音机等（见图3-62）。

图 3-60　雷蒙德·罗维设计的
"冷点"冰箱

图 3-61　亨利·德莱福斯设计的 150 型号吸尘器

图 3-62　"飞哥"收音机圆滑的流线型外壳将内部零件、结构及制造原理完美地遮掩起来

　　随着家用电器的进入和普及，其节省劳力的便利性加之流线型的优雅外观，使得家庭生活，尤其是女性劳作的厨房不再是一个专注效率的"生产"空间，而转向优雅的梦想之家。家居设计变得更加人性化（见图 3-63）。

图 3-63　20 世纪 50—60 年代的家庭生活在电气化技术的渗透下从效率空间
走向了充满浪漫和幸福意象的"理想之家"

　　有机形态、自然形态越来越多地被作为对机械化的冰冷生硬风格的对抗而流行起来。交通工具上对于流线型的使用较为突出，并且一改之前经济、适用、形式追随功能的工业设计标准，出现了外观形式超出汽车性能的奢华汽车设计，如科德 810 型汽车（见图 3-64）。1945 年之后，这种设计理念的应用越发广泛。例如，亨利·德莱福斯在很多家居用品设计上都使用了象征"速度美学"的流线型，尽管这些东西并不需要高速运动，甚至是静止的（见图 3-65）。又如拉塞尔·赖特（Russel Wright）设计的陶瓷餐具，也采取了圆滑的有机形态（见图 3-66）。

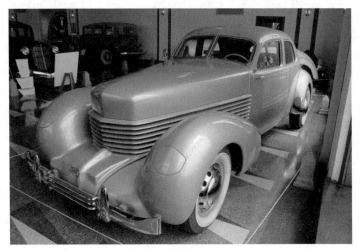

图 3-64　科德 810 型汽车

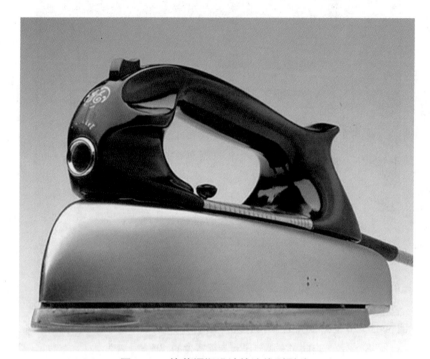

图 3-65　德莱福斯设计的流线型熨斗

图 3-66　拉塞尔·赖特设计的名为"美国现代"的陶瓷餐具

在平面设计领域，商业和消费文化的导向主要体现在广告的设计形式中。在第二次世界大战之前的广告设计中，总体展现出以下设计特征。

（1）在广告中加入艺术成分。当时的许多企业都聘请艺术家、插画师来设计自己的产品广告，力图以艺术化的表达来创建完美的产品形象，暗示品牌的品质、信誉及文化属性。当时很多的商业广告中，都会使用各种风格的绘画作品（见图3-67）。

图 3-67　两幅广告招贴均采用了不同风格的绘画作品，彰显一种"艺术化"的倾向

（2）影像对抽象元素的取代和叙事性影像的发展。有鉴于广告的宣传和引导目的，广告设计师们认为应采用人们熟悉且易于识别的影像形象来取代抽象的元素。典型的如约瑟夫·莱恩德克（Joseph Leyendecker）设计的"箭领男人"（见图3-68），以及麦克莱兰·巴克利（McClelland Barclay）创造的"费雪女孩"（见图3-69）。除了这些具体的人物形象，广告设计中的影像还走向了叙事性发展的方向，以此来传达一种与产品相契合的"现代生活"。例如，在道奇兄弟（Dodge Brothers）广告中，就使用了一幅描绘一群穿着入时的优雅男女野餐的插图，以此来暗示汽车所代表的一种美好生活，以及汽车的消费群体——年轻、有活力、有品位的精英人士（见图3-70）。设计师诺曼·罗克韦尔（Norman Rockwell）设计的一系列插图也鲜明地体现出了这一特征。在其绘制的插图中，还巧妙地借鉴了西方传统叙事艺术典型的金字塔式构图，描绘人人都可能遇到或看到的日常生活的片段场景（见图3-71）。

图 3-68　广告形象中塑造的"箭领男人"

图 3-69　广告中描画的"费雪女孩"，时髦又兼具品位

图 3-70　广告中的插画具有明显的暗示性叙事情节——
暗示并引导一种由汽车带来的时尚、现代的理想生活

图 3-71　封面设计中所绘制的插图采用了传统叙事绘画的金字塔式构图

（3）摄影的进一步使用和"新版式设计"的进化。相比绘画，摄影的复制性更具有客观、真实、及时的特色，因此，在强调叙事性和易于识别的形象的广告中，摄影越来越受到重视。与此同时，摄影的使用同"新版式设计"的延续和进化联系到一起，如穆罕穆德·非麦·阿伽（Mehemed Fehmy Agha）为《时装》杂志所做的平面设计。在延续"新版式设计"将不对称的图像并置的基础上，使之更适合跨页排版（见图 3-72），并结合对比鲜明的摄影图片，创造一种视觉上对比强烈、富有韵律和戏剧性的画面（见图 3-73）。此外，在《名利场》和《时装》杂志的封面设计中，则沿用了无衬线字体、对角线布局等特点，但创新地采取了将形象与文字相结合的方式（见图 3-74）。这些设计特色逐渐被印刷界接受和认可，成为 20 世纪 30 年代平面设计的特点。

图 3-72　穆罕默德·非麦·阿伽在《时装》和《名利场》杂志的内页中使用的跨页排版

图 3-73　穆罕默德·非麦·阿伽使用了适合跨页构图的摄影图片，
视觉上对比强烈、富有韵律和戏剧性

图 3-74　图像与文字的创新结合（穆罕默德·非麦·阿伽）

（4）更少的文字。由于对叙事性图像的关注和使用，这一时期的平面设计的另一显著特点就是文字的大幅减少。在道奇兄弟汽车的广告中还出现了大段的描述文字，但在"箭领男人"中就仅使用了标题。广告等平面设计越来越倾向于以图像来进行必要信息的表达。

三、战争的设计

一方面，设计为战争服务，例如伪装军服的设计、医疗器具的设计、征兵海报的设计等；另一方面，战时所使用的军事技术、战争所带来的观念则对设计产生影响，第二次世界大战的到来打断了以市场和商业为主导的设计，而转向了面向人类基本需求的设计，实用、节约、灵巧、直接、简明扼要取代时尚和风格，成为战争年代的设计原则。

在工业设计领域，战争带来的问题是资源的短缺。各国均实施了国家计划的配给制度，并对工业生产进行重组，以支撑军事装备和战争用品的供给。"实用"是这一特殊时期被广泛强调的首要设计准则。英国提出了"实用计划"，并成立了实用家具委员会。委员会主张的设计标准是"保证生产结构优秀稳定、设计简单但价格合理"[1]。

① 斯帕克.大设计：BBC 写给大众的设计史［M］.张朵朵，译.桂林：广西师范大学出版社，2012：121.

在这一原则下，委员会组织设计并生产了系列实用的家具、家居和服装产品，处处体现了经济、节约的标准。家具在形式上简约，没有装饰，也没有采用新材料，往往是一些简单的木质家具，采用传统的手工制作的结构形式，具有英国传统和本土的风格（见图 3-75）。后来木材短缺，受到政府严格控制，民用产品的材料转向了金属。例如，设计师厄恩斯特·雷斯（Ernst Race）和汉斯·科瑞（Hans Coray）设计的铝制座椅（见图 3-76）。"实用计划"也包括服装的设计。当时的服装在设计上尽管保有一些时尚的痕迹，如收腰和大翻领，但整体来说与当时的女式军装非常相似，没有突出的风格和多余的装饰（见图 3-77）。织物设计师伊妮德·马克斯（Enid Marx）也在面料织造的严苛限制中，设计出了点纹、条纹、人字纹等漂亮的面料（见图 3-78）。

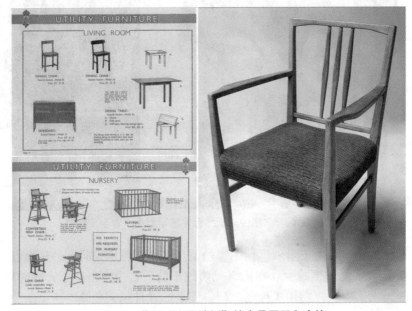

图 3-75　英国"实用计划"的家具图册和座椅

（a）LANDI Chair　　　　　　（b）BA Chair 1　　　　　（c）BA Chair 2

图 3-76　厄恩斯特·雷斯和汉斯·科瑞设计的铝制座椅

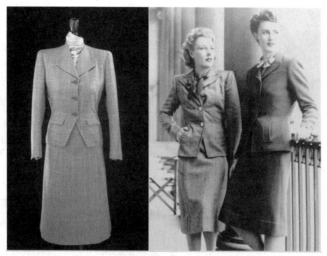

图 3-77 "实用计划"中的女性服装

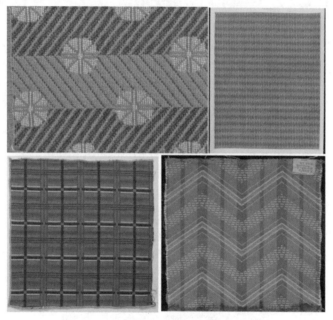

图 3-78 伊妮德·马克斯设计的面料图案

在美国，木材短缺的问题则由胶合板材料替代解决。这种材料原本用于战斗机的机身。设计师查尔斯·伊姆斯（Charles Eames）将其使用到了家具产品的设计中。他与埃罗·沙里宁（Eero Saarinen）一起设计了一把胶合板椅子，并在现代艺术博物馆举办的"家具装饰中的有机设计"竞赛中获得了一等奖（见图 3-79）。这把椅子还使当时的美国海军注意到了伊姆斯夫妇的设计，并委托他们用胶合板来设计制作伤员使用的腿夹板。伊姆斯夫妇设计出了形式美观又实用的弧形腿夹板（见图 3-80）。此后，伊姆斯夫妇还提供了很多其他物品的设计，并一直延续胶合板的设计探索，设计出了很多经典的家具作品（见图 3-81）。

图 3-79　查尔斯·伊姆斯和埃罗·沙里宁设计的胶合板椅子

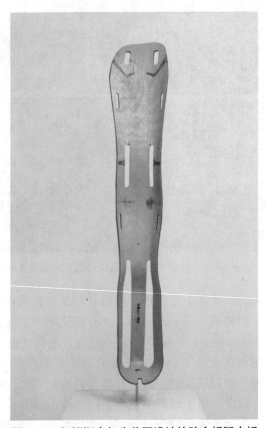

图 3-80　伊姆斯夫妇为美军设计的胶合板腿夹板

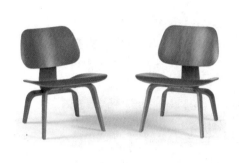
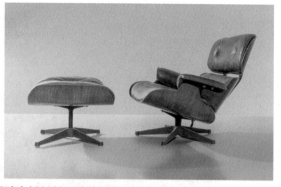

图 3-81　伊姆斯夫妇使用胶合板材料设计的其他经典之作

很多战时军方使用的技术在战后也被应用到民用设计领域，如尼龙、人机工程学、圆珠笔等。尼龙原本由杜邦公司发明并应用于降落伞制作，战后则被用于制作尼龙袜（见图 3-82）。人机工程学则发展自军用设备的使用效率最大化，通过对人机交互的研究，使军人在操作军事设备时尽可能避免操作失误并发挥最大效能。战后这些研究应用到生活设计之中。如瑞典的战后公寓设计，就以人机工程学的原理对有限的建筑空间进行了合理的规划，并制定了家居物品理想尺寸的指导性标准。[①] 美国设计师亨利·德莱福斯则将人机工程学具体化，并提出了"为人的设计"的设计准则和理论（见图 3-83）。

图 3-82　战后的尼龙袜广告

① 斯帕克.大设计：BBC 写给大众的设计史［M］.张朵朵，译.桂林：广西师范大学出版社，2012：140.

图 3-83 亨利·德莱福斯在人机工程学中创制的"乔伊和约瑟芬"

　　此外，汽车是战时技术和物品被民用化并获得极大成功的典型案例，如美国的吉普、英国的"路主"巴士等。美国的吉普车是由威利斯汽车公司和福特汽车公司合作为美军提供的军用车辆（见图 3-84）。1945 年被民用化并作为农用车辆进行投产。该车一经投产就得到了人们的追捧，并因其朴实不造作的功能性外观被提升至"偶像崇拜"的高度。英国的路虎也是与美国的吉普车类似的案例（见图 3-85）。英国的"路主"巴士由道格拉斯·司各特（Douglas Scott）设计。这款巴士采用了战争期间飞机制造中开发出来的材料和技术，因此又被称为"车轮上的哈利法克斯炸弹"（见图 3-86）。[①]

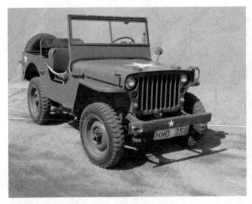

图 3-84 美国吉普汽车

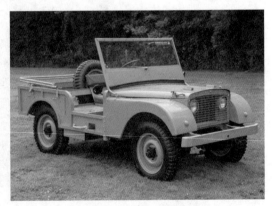

图 3-85 英国路虎汽车

① 斯帕克．大设计：BBC 写给大众的设计史［M］．张朵朵，译．桂林：广西师范大学出版社，2012：152.

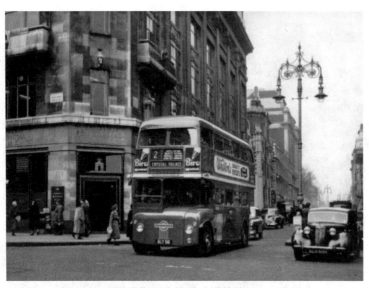

图 3-86 "路主"巴士设计（道格拉斯·司各特）

　　在这一时期平面设计被广泛地用作支持战争取得胜利和传播政府信息的宣传工具。例如，设计师亚伯兰·盖姆斯设计的倡导为英国而战的招贴，以及数幅征兵的海报（见图 3-87）；设计师让·卡吕（Jean Carlu）设计的系列战争主题的宣传海报等（见图 3-88），形式上均采用简洁、直接、明了的文字和图像，以极具冲击力的视觉形式将正确的信息在恰当时机传递出去。除此之外，诸如设计师威尔·比尔坦（Will Burtin）还为飞机火力系统设计过一本训练手册（见图 3-89），通过对图像和文字以理性、逻辑的思路进行层次的划分和阅读轨迹的流动设计，大幅缩短了操作火力系统的培训时间，为设计与科学的关系翻开了新的篇章，开启了信息可视化设计的探索。

图 3-87　征兵海报设计（亚伯兰·盖姆斯）

图 3-88　让·卡吕设计的战争海报

图 3-89　威尔·比尔坦设计的军事训练手册

四、复苏时代中的新人文主义

（一）时代特征与设计思想：多元化设计

1939 年，在纽约举办的世界博览会向观众传达了一种由科技引导的美好未来，这一对社会生活的乌托邦想象被第二次世界大战打断，但并未在人们的心中消失。战后，这种期盼伴随着杂志、电视等媒体的传播卷土重来，使人们继续对科技导向的未来生活充满想象。消费者更加注重"选择"的多样性，而不再关注无特色的设计。相对于

过去的统一化、标准化所代表的集体性，消费者提倡一种"新人文主义"，即平衡个人主义和对社会群体的责任感之间的关系[①]。在塑料、玻璃纤维、胶合板等新材料与注塑等新技术的融合之下，出现了一种融入对舒适和设计师独特性表现的设计思潮。在形式上表现为具有雕塑般样式的有机风格。与此同时，战后重建使得为刺激市场而进行的设计重获活力，电视、电影、杂志等大众媒介对消费主义和大众文化起到了推波助澜的积极作用，工业设计以不断创新和产品多样化来刺激生产和购买。在战后头一个十年里，市场和企业更倾向于体现技术的革新和强调设计师的独特个性的诠释。1945年至20世纪60年代的设计已呈现出多元化设计的苗头：以生产为导向的、代表精英品位的现代主义优良设计与以用户和商业为导向的设计风格并驾齐驱。

（二）代表设计风格

1. 有机风格

形式上的特色主要体现为柔软、流动的线条和雕塑般的造型。有机风格的设计强调将作品视为一个整体，隐藏产品复杂的结构和技术流程，使产品具有一体化的外壳和光洁的表面。彭妮·斯帕克认为通过模塑技术制作出来的一体化流线形态的产品外壳"是一种全新的、通过物品传达出来的、聚焦于商业的、以市场为导向的、与时俱进的观点。这些物品的使用者将不再见证物品的制造加工过程，且物品的形态也与其实用性关系甚微"[②]。例如，英国飞哥（Phlico）收音机，其光洁的塑料外壳具有优美的曲线，同时将复杂的机械结构隐藏起来。又如，吉奥·庞蒂（Gio Ponti）设计的咖啡机，具有雕塑般的流线形式（见图3-90）；野口勇设计的咖啡桌则有着超现实主义雕塑般的形式（见图3-91）。在材料上，有机风格主要以胶合板、塑料、金属等可以通过模塑来实现加工制作的材料为主要载体。

图3-90 吉奥·庞蒂设计的咖啡机

① 瑞兹曼.现代设计史［M］.王栩宁，若澜莐-昂，刘世敏，等译.北京：中国人民大学出版社，2007：272.

② 斯帕克.大设计：BBC写给大众的设计史［M］.张朵朵，译.桂林：广西师范大学出版社，2012：160.

图 3-91　野口勇设计的咖啡桌

　　有机风格的流行一方面与新材料和新技术的使用密切相关，另一方面则来自对舒适的考量和人机工程学的延续、应用。许多设计师认为，流线的形态更符合人机工程学的逻辑，能够带给用户更加舒适的体验，例如亨利·德莱福斯设计的贝尔电话（见图 3-92）、查尔斯·伊姆斯设计的长沙发椅等。此外，设计师还注意到产品的形态也可以用来呼应和引导用户的心理感受，例如斯堪的纳维亚的设计，在考虑人体工学的同时兼顾了心理感受，用有机形态来暗示舒适与放松，像丹麦设计师阿恩·雅各布森（Arne Jacobsen）设计的蛋椅（见图 3-93）。

图 3-92　亨利·德莱福斯设计的贝尔电话

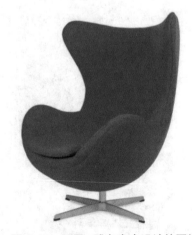

图 3-93　阿恩·雅各布森设计的蛋椅

除了上述生活用品的设计外，有机风格在这一时期渗透到了设计的各个领域。在建筑设计上，有埃罗·沙里宁（Eero Saarine）设计的纽约长岛的肯尼迪国际机场（见图3-94）、赖特设计的纽约古根海姆博物馆等（见图3-95）；在交通工具设计上，较为典型的则有沃尔特·蒂格（Walter Teaque）设计的波音707客机机舱，以及当时各国设计生产的小型汽车，例如瑞典的萨布92型汽车、意大利的西斯塔利亚跑车和德国的宝马501型豪华轿车等（见图3-96）。

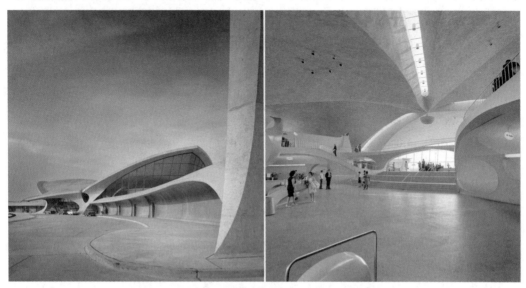

图 3-94　埃罗·沙里宁设计的肯尼迪国际机场内外

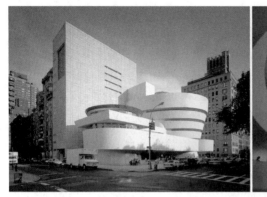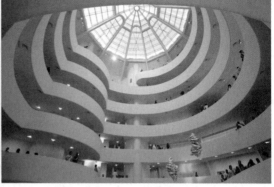

图 3-95　赖特设计的纽约古根海姆博物馆内外

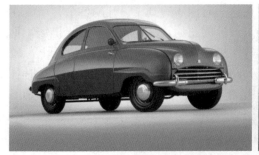

（a）瑞典的萨布 92 型汽车

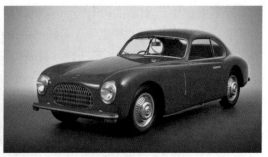

（b）意大利的西斯塔利亚跑车

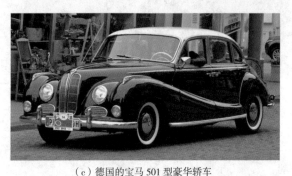

（c）德国的宝马 501 型豪华轿车

图 3-96　流线型风格影响下的各国小型汽车设计

　　总的来说，战后至 20 世纪 60 年代的工业产品设计，更加追求设计师的艺术化和个人化表达，更强调审美效果，许多产品都展现出在现代主义特色中融入雕塑语汇的形态特点。

　　2. 现代主义的"优良设计"

　　战后德国工业设计的典型特质就是对现代主义的客观统一的标准化的延续。这方面以乌尔姆设计学院、布劳恩公司等所开展的设计教育和设计实践活动的影响最大，二者均试图限制工业设计中的个性表达，关注产品的功能，以及纯粹、简洁的几何形式的外观（见图 3-97）。同时，二者也建立了深厚的合作关系，共同为"优良设计"在德国的发展作出了重要贡献。乌尔姆设计学院的第一任校长马克思·比尔（Max Bill）就主张工业设计应更关注产品的实用性，而不是从商业角度出发的审美效果和表现力的实验[1]；第二任校长托马斯·马尔多纳多（Tomas Maldonado）也倡导几何形式和平滑外表，并对战后兴起的强调个性表达和个人主义的"新人为主义"设计思想提出批判，认为其是造成社会不平等的物质主义的典型表现。布劳恩公司的产品设计策略则同样强调持久的形式，关注科技性和实用性。在这种拘谨克制的设计原则指导下，布劳恩公司的产品均采用了具有明确秩序感的光滑外表。例如，其于 1956 年生产的一款黑胶胆管唱机就被戏称为"白雪公主的水晶棺"（见图 3-98）。既是乌尔姆设计学院教师，又是布劳恩公司设计顾问的迪特·拉姆斯，在此基础上提出了"优良设计十原则"，对后世的产品设计影响深远（见图 3-99）。

――――――――――――

[1]　瑞兹曼.现代设计史［M］.王栩宁，若澜莛－昂，刘世敏，等译.北京：中国人民大学出版社，2007：313.

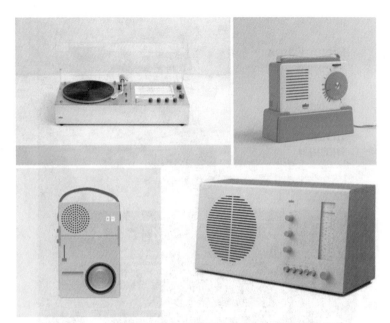

图 3-97　布劳恩公司的产品都具有简洁、克制的形式设计

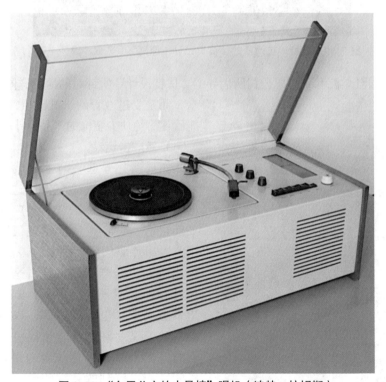

图 3-98　"白雪公主的水晶棺"唱机（迪特·拉姆斯）

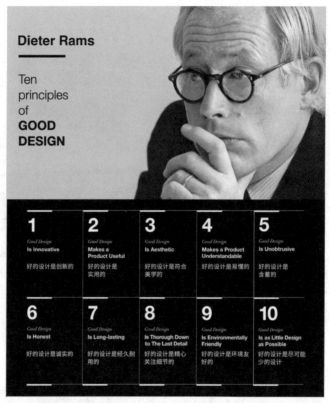

图 3-99　迪特·拉姆斯的"优良设计十原则"（又称"设计十诫"）

乌尔姆设计学院和布劳恩公司所倡导的"优良设计"所针对的消费群体并非一般大众，而是受过教育的、既能欣赏抽象艺术也能欣赏简约缺少装饰的产品设计的高端人群。

3. 新广告运动

如前所述，这一时期是战后经济强劲复苏和重建的年代，广告在这一时期展现出新的面貌和设计语言。新广告运动中的平面广告，设计上更加重视摄影技术的使用，以照片取代了插图及大段的描述文字，传达所宣传的产品的特性。这一时期的代表设计师保罗·兰德（Paul Rand）认为插图不够刺激，也不够鲜明，应该在以摄影技术对表现对象的功能和特色进行理性分析的基础上，加入创作者的想象力，这样才能给人以深刻的视觉印象。蒙太奇的拼贴式表现手法在这一时期依然被广泛采用。例如，保罗·兰德为王冠白兰地酒设计的广告（见图 3-100），就使用了拼贴的

图 3-100　白兰地广告（保罗·兰德）

手法，将酒杯、泡沫、侍者等图像并置在一起，构建了一个幽默、轻松并极具创造性的视觉画面。布莱德伯利·汤普森（Bradbury Thompson）在杂志的跨页广告中则将照片、文字穿插，并设计了多个方向的阅读和观看方式，来暗示舞蹈的动态理念（见图 3-101）。

图 3-101　跨页广告设计（布莱德伯利·汤普森）

新广告运动通过全新的版式技巧和对摄影图片创造性的使用，旨在创造一个能够引起视觉兴奋、激发对生活方式想象的视觉形式。

拼贴和图像并置的手法除了在广告中用于激发视觉兴奋以外，还被用于在战时由威尔·比尔坦所开启的信息设计领域。通过图像的并置和拼贴，减少文字使用，从而使科技信息能够以具有条理性和连贯性的清晰的视觉形式展现出来。

4. 国际主义平面设计风格

拘谨克制的标准化设计原则在战后德国和瑞士的平面设计中也得到了持续的发展，催生了"国际主义平面设计风格"，以高标准和社会使命感著称于世[1]。在设计手法和形式上延续了"新版式设计"，采取不对称的布局，注重空白空间，使用无衬线字体，并通过调整文字和图像的比例来强调信息的层次等。此外，还配合网格系统，来保证版面的统一性和标准性。经典的设计案例包括阿明·霍夫曼（Armin Hofman）的海报设计（见图 3-102），以及约瑟夫·米勒 - 布洛克曼（Josef Muller-Brockmann）设计的海报（见图 3-103），这些设计都体现出了典型的"新版式设计"的特征。鲁德夫·德·哈拉克（Rudolph de Harak）的设计则是网格系统的经典样式（见图 3-104）。

① 瑞兹曼.现代设计史［M］.王栩宁，若斓莛 - 昂，刘世敏，等译.北京：中国人民大学出版社，2007：314.

图 3-102　海报设计 1（阿明·霍夫曼）

图 3-103　海报设计 2（约瑟夫·米勒-布洛克曼）

图 3-104　网格系统设计（鲁德夫·德·哈拉克）

总而言之，"新人文主义"体现的是对现代主义所倡导的集体性、标准化的反抗，是对个体需求的观照，也是个人主义通过设计进行表达的欲望。在新的社会现实下，设计的关注从生产转向了消费，并对普罗大众的现实生活表现出了极大的热情。设计开始了对大众文化和流行文化的普遍接受与表现。

五、反叛的年代

反叛的年代

（一）时代背景和设计思想

经过战后的重建和经济复苏计划的刺激，20世纪五六十年代是物质丰裕的年代。人们的购买活动不再仅是为了生活所需，更是通过消费来进行自我实现和表达。"实用"的社会迈向了"时尚"的社会。随着20世纪下半叶的电子革命，生产方式在规模化生产的基础上实现了智能化控制，这使得人类在一定程度上摆脱了繁重的体力和脑力劳动，拥有了更多的闲暇，人们对休闲娱乐的渴望也更加高涨。消费、设计越来越多地与娱乐联系在一起。在这样的大背景下，现代主义所倡导的那种克制、忽视情感和个性表达的设计理念就显得呆板与僵化，与人们的欲求格格不入。现代主义的"优良设计"被诟病为精英主义和家长作风。罗伯特·文丘里讽刺它们是"少即是乏味"。直面大众日常生活中的看似庸俗的五光十色和感官愉悦的波普艺术等艺术与设计风格发展起来。风趣的、创造性的、狂欢的节日元素出现在设计和消费文化之中。设计师开始推出大家"想要"而非"需要"的产品。

人们对个性和自由的追求及消费者导向的社会语境带来的是文化上对统一和唯一准则的反抗与批判。20世纪60年代以来的设计展示了对现代主义统一、恒定的设计准则的反抗，并提出了多元论，认为不同的文化都可以和谐共存，各种风格倾向不是对立的立场，推崇对事物的多元化解读，以及即兴、短暂的设计，而非对永久、经典的求索。另外，20世纪60年代以来的各种设计风格展现了艺术和设计对社会生活实施干预的态度与新方式，即与现实生活相融合，接纳和使用大众文化，从通过对生产的控制间接地进行社会改革到直接介入生活进行干预。后现代主义对现代主义的摒弃和抵制成为20世纪七八十年代影响设计的主流思潮。在鲍德里亚看来，20世纪最后20年里的设计再次与"品位"联系在一起，并对社会阶层的划分起到了直接的作用。现代主义无疑代表了一种精英阶层的生活选择。然后，这也仅是一种生活方式的选择而已。在以市场为导向的社会现实之下，现代主义曾经的政治理想和社会改革的包袱变成了时髦风格之一。后现代设计接受了无可回避的物质主义、消费和市场，在设计中承认并展现多元的大众文化。

伴随网络技术的发展，人类社会逐渐成为一个开放而多变的网络，文化的多样性越发彰显。这种社会现实下的设计，也走向了多元化的后现代主义设计的高潮。

（二）代表设计风格

1. 波普风格

波普设计公开质疑"优良设计"，拒绝接受现代主义的美学标准，强调趣味、改

变、多样化和可丢弃性，破除商业艺术与高雅艺术之间的界限。

塑料廉价、多彩、光洁、易塑、唾手可得的材料特性使其成为波普艺术实现与生活和消费相融合的理想材料。从20世纪60年代开始，一大批色彩艳丽、造型可爱、极具视觉秒杀力的产品被设计出来。例如，阿莱

图 3-105　阿莱西公司的 CICO 蛋杯

西公司（Alessi）的 CICO 蛋杯（见图 3-105）在色彩饱满的同时还结合了卡通化的造型。新型的 PVC 塑料使充气产品成为波普文化宣扬其"用后即弃"的非永久设计理念的主要产品之一。英国、法国、意大利等各国的设计师纷纷拿出了自己的充气椅子设计，以此来显示对传统椅子的批判和反抗——"椅子已经过时，随身而变的充气座椅将取而代之"（见图 3-106）。[①] 充气座椅带来的这种对"坐"的反叛影响深远，在充气形式之后，很多设计师利用其他塑料材质，如聚氨酯泡沫等，设计了很多非常规的坐具，"赋予了人类身体对于坐具的控制权，而不是反过来如同传统惯常的那样，按照现代主义的设计方法或者说这就是按照最像椅子的方法进行的设计"。[②] 例如"大草地"、萨克椅和"气泡"椅，这些座椅设计都为用户提供了可以随意就座的使用方式（见图 3-107）。比起功能与实用性，这些设计更在意造型和反叛传统的观念的表达。

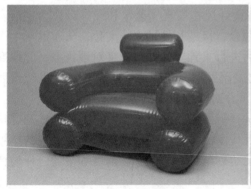

（a）意大利的充气家具
（Jonathan De Pas，Donato D'Urbino，Paolo Lomazzi）

（b）法籍越南设计师卡萨尔·坎设计的
"AEROSPACE"系列充气家具

图 3-106　充气座椅

① 斯帕克.大设计：BBC 写给大众的设计史［M］.张朵朵，译.桂林：广西师范大学出版社，2012：177.

② 同①：178.

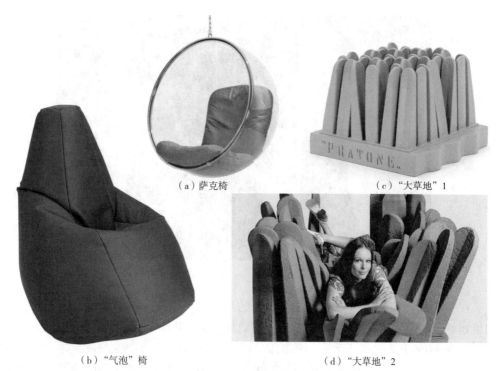

（a）萨克椅 　　　　　　　　　　　　（c）"大草地" 1

（b）"气泡"椅 　　　　　　　　　　（d）"大草地" 2

图 3-107　各式座椅

2. 青年文化与亚文化

从 20 世纪 50 年代开始，年轻人成为家居产品、音乐等消费的主流群体。青年文化、摇滚、朋克文化等各种亚文化登上舞台，对设计的影响主要体现在着装和海报等平面设计领域。这些文化强调自我价值的实现和自由主义，对传统规则和价值的约束发起挑战。

在着装风格方面，典型的如摩登派，其着装构成元素一般包括军用派克大衣、尖头皮鞋、英国国旗标志或皇家空军勋章等

图 3-108　摩登派的穿着风格

（见图 3-108）。朋克文化也有自己典型的服饰特色，其典型特征是 DIY（do it yourself，自己动手制作），如改造的别针、校服等（见图 3-109）。朋克风格被薇薇安·伊斯特伍德发扬光大。

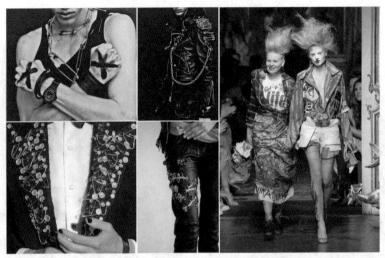

图 3-109　朋克的着装风格，安全别针是其特色之一

在平面设计领域，海报成为这一时期的重点创作对象。摇滚演唱会、各种亚文化的抗议活动等，都会以海报为重要的宣传载体。这一时期的海报设计也一反过去"国际风格"的冷静克制和清晰有层次的信息排布，重新采用传统艺术元素与布局形式，抛弃无衬线字体，转而使用灵活多变的书法性字体，模糊文字、图像和装饰之间的区别[①]。例如罗伯特·韦斯利·威尔森（Robert Wesley Wilson）设计的音乐会海报，文字挤压变形，与曲线构成的图形融合在一起，具有新艺术运动的风格（见图 3-110）。又如马克林·伯尼尔（Maclean Bonnie）设计的海报，亦有典型的新艺术运动的插画风格（见图 3-111）。

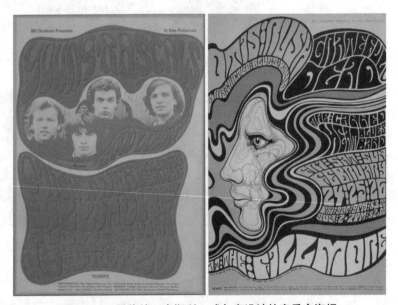

图 3-110　罗伯特·韦斯利·威尔森设计的音乐会海报

① 瑞兹曼.现代设计史［M］.王栩宁，若斓莛－昂，刘世敏，等译.北京：中国人民大学出版社，2007：386.

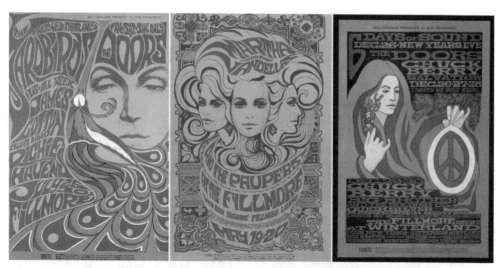

图 3-111 马克林·伯尼尔设计的海报

除了对传统艺术风格的借鉴和融合，在平面设计中，涂鸦的手法也是常见表达方式之一。例如，瓦尔德玛·斯维尔齐（Waldemar Swierzy）设计的海报如同一幅街头涂鸦的肖像（见图 3-112）。卡通化图像也被广泛用于平面宣传物的表达，如罗伯特·克朗伯（Robert Crumb）和马丁·夏普（Martin Sharp）设计的插画（见图 3-113）。青年文化还将摄影拼贴与其对现成品使用和再造的理念结合起来，如"性手枪"乐队和披头士的专辑封面设计（见图 3-114）。

图 3-112 瓦尔德玛·斯维尔齐在海报设计中使用了涂鸦手法

（a）罗伯特·克朗伯设计的插画　　　　　　　（b）马丁·夏普设计的插画

图 3-113　插画

（a）披头士的专辑封面　　　　　　　（b）"性手枪"乐队的单曲专辑封面

图 3-114　专辑封面

3. 反设计

　　反设计又称"激进设计"，是由一群意大利的设计师发起的。1968 年，意大利爆发了学生和工人举行的示威活动，迫使第 14 届米兰国际博览会提前闭幕。意大利的设计师群体意识到他们所做的精致设计只会加剧社会的阶级差异，于是便开始探索设计与社会的新关系。20 世纪 60 年代，意大利涌现了很多前卫的设计团体，如阿基佐姆

工作室、超级工作室、阿基米亚工作室等，掀开了反设计运动的序幕。

　　反设计的宗旨是调整设计在文化和政治活动中的角色，反对现代主义的精英美学，鼓励大胆、夸张的色彩和设计元素，强调装饰性而非功能性，以此来激发论辩。典型设计如手套形式的"乔伊"座椅、红唇沙发、仙人掌挂衣架等（见图3-115）。正如其宗旨所倡导的，反设计运动的设计往往还带有浓厚的社会观念。例如，加埃塔诺·佩谢（Gaetano Pesce）设计的"当纳"椅就暗示了设计师对女性的社会角色的关注，用一条绳索来隐喻女性在社会生活中所遭到的束缚和禁锢（见图3-116）。

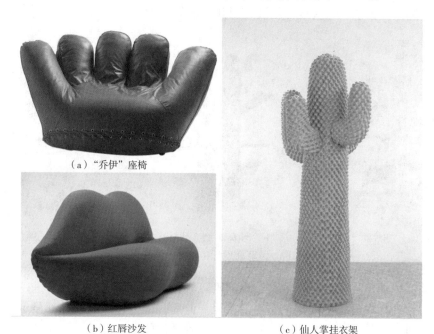

（a）"乔伊"座椅

（b）红唇沙发

（c）仙人掌挂衣架

图3-115　反设计运动的设计

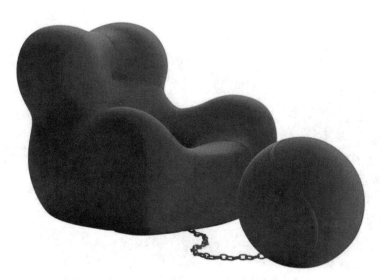

图3-116　"当纳"椅设计（加埃塔诺·佩谢）

4. 孟菲斯

孟菲斯是由意大利设计师埃托·索托萨斯（Ettore Sottsass）领导的设计师团体。其设计主张为"形式追随意义"，尝试以对装饰而非造型的强调和探索，来探讨"优良设计"准则被推翻后的新的设计世界。因此，孟菲斯的设计都具有鲜明、浓烈的色彩，并从过去与当前的元素中汲取灵感，设计有欢快有趣的表面装饰图形，以大众文化来丰富设计的语言，有强烈的视觉冲击力，例如索托萨斯设计的"卡尔顿"书架、"卡萨布兰卡"边柜，以及"阿索卡"桌灯等（见图 3-117）。1981 年，孟菲斯在米兰举办了第一次作品展，很快，这些设计就被定制并被收藏。

 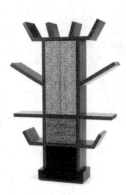 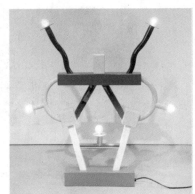

（a）"卡尔顿"书架　　　　　（b）"卡萨布兰卡"边柜　　　　　（c）"阿索卡"桌灯

图 3-117　孟菲斯设计（埃托·索托萨斯）

孟菲斯成功地将"后现代主义"推上国际舞台，其对形式的设计，进一步彰显并明确了对设计师在设计中的创作自由的主张。此后，很多建筑或设计都显示了后现代主义设计对庸俗物品的迷恋和对优良设计、高雅品位的敬而远之，如弗兰克·盖里设计的毕尔巴鄂古根海姆美术馆（见图 3-118）、丹尼尔·威尔（Daniel Weil）设计的口袋收音机（见图 3-119）等。

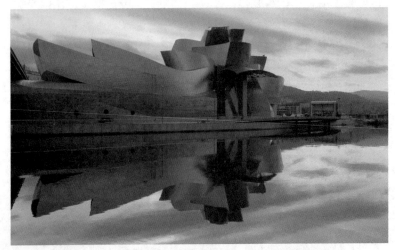

图 3-118　弗兰克·盖里设计的毕尔巴鄂古根海姆美术馆

图 3-119　丹尼尔·威尔设计的口袋收音

5. 阿基米亚工作室

"这是一个基于美术馆的实验项目，它利用了经由设计的物品来关注大众文化利用高雅文化意象的方式。"[①] 相较于孟菲斯的欢快，阿基米亚工作室更倾向于内向型的自我反映和反思。其代表设计师是亚历山德罗·门迪尼（Alessandro Mendini）。他通过对瓦西里椅和普鲁斯特椅进行重新装饰的方式，对经典作品进行解构、反思，并以此来传达批判的意图。在这两个经典案例中，门迪尼用流行图案作为装饰图案，给经典作品添加"时尚"的元素，以此来表达他对大众文化与设计的关系的观点，即大众文化势必拉低设计作品的力量，但与此同时，这些琐碎的世俗之物也可以成为一种新的高级文化（见图 3-120）。

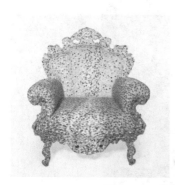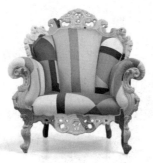

图 3-120　普鲁斯特椅和瓦西里椅（亚历山德罗·门迪尼）

6. 后工业主义

后工业主义是 20 世纪 60 年代主要在英国发生发展的后现代设计风潮。后工业，指工业大生产的时代已经成为过去时，以服务业为主要生产力的经济体系成为新的社

① 斯帕克.大设计：BBC写给大众的设计史［M］.张朵朵，译.桂林：广西师范大学出版社，2012：207.

会现实。因此，后工业主义的设计理念认为，设计服务的对象应从大众转向特定族群或个人，推出限量的或独一无二的设计产品，进而开启不受工业生产流程牵绊的、全新的设计工作的方式。后工业主义设计以实验性的和讽刺性的设计来宣告"可使用的艺术品"的时代的到来，例如让·阿拉德（Ron Arad）设计的"自由自在"椅（见图 3-121）、汤姆·迪克森（Tom Dixon）用细金属丝焊接制作的塔椅等（见图 3-122）。其设计特色还包括材料的再利用，即使用捡来的材料而非主流工业材料进行创作，例如让·阿拉德设计的"流浪者"椅（见图 3-123）。

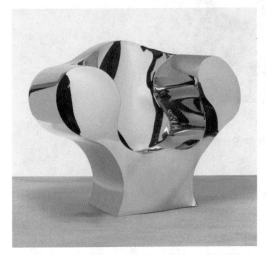

图 3-121 "自由自在"椅（让·阿拉德）

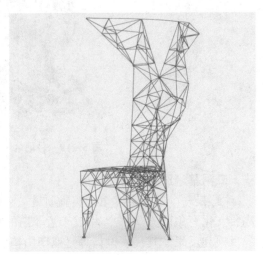

图 3-122 塔椅（汤姆·迪克森）

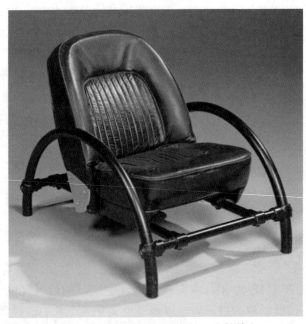

图 3-123 "流浪者"椅（让·阿拉德）

上述的设计流派都可视为后现代主义设计。总的来说，后现代主义设计的主要使命是反抗工业生产，反对现代主义的标准和美学观念，对设计的方法和方式进行全新的探索，最重要的是对设计与社会之间的关系进行重新定义。这一理念延续并深刻地影响了此后的设计发展。

六、批判、思辨与社会创新

批判、思辨与创新

（一）时代背景与设计思想

后现代主义时期的设计定义依然依据传统的特征，例如设计与工业的关系、设计与市场的关系、与品位的关系等，然而社会的变化迫使设计必须建立起一套新的规则和标准。例如，数字技术、智能技术和快速制造技术的发展，使得人人都可以成为设计师和制造者，而环境问题的持续恶化则使可持续和设计的社会伦理责任成为设计中被反复提及的话题。全球化下的复杂社会问题、技术伦理问题及物质的匮乏等组成的新的社会现实，正在呼唤一种新的设计形式来重新定义设计及设计之于社会变革的意义和方式。

自 20 世纪 90 年代后期开始，设计领域同时出现了多种超出以商业为导向或以技术发展为目标的设计观念，以各自特有的方式探索设计师和用户之间关系的多元性，并表达对政治和社会的关注，例如批判性设计、参与式设计、协同设计、社会创新设计等。这些设计观念的共识是：①设计应当从助力消费和商业转向对社会界面的关注，审视设计对人类社会的影响和作用；②设计应当从对物质形式的关注转向对设计实践开展的过程进行观察和反思；③设计应当从以外部介入推动创新的方式转换为关注并肯定创造力作为人人兼具的能力，尊重参与者的主体意识与隐性知识，推动内生创造力的发展；④相对应的，设计师的角色应从"外部专家"转向触发人群创造力和参与意识的"促进者"。

（二）代表设计风格

1. 批判性设计 / 思辨设计

批判性设计并不是当代才出现的新概念。事实上，它是意大利反设计、激进设计等设计思潮的延续。彭妮·斯帕克就曾在文章中将 20 世纪 50 年代后期以来的意大利设计的实践称为"意大利的批判性设计"。[①]

20 世纪 80 年代以来的电子技术发展对工业设计提出了更多的挑战。曾设计过口袋收音机的丹尼尔·威尔就认为传统的工业设计方式在电子时代只会将设计工作变成"赋皮"，即为电子产品设计外壳或界面，而对产品与人之间的交互缺乏深刻的认识。他提出："工业设计必须开始对机械和电子世界使用的语言和价值观及其思维方式进行重新诠释。这不仅是因为伴随着新技术的发展，我们需要有更广泛和更抽象的方法，还因为环境意识的增强和地理政治学的变化也对设计的既定规则发出了挑战。这些让我们需要重新考虑整个产业链的设计、生产和营销策略。因此，我们必须对设计的过

① 马尔帕斯.批判性设计及其语境：历史、理论和实践［M］.张黎，译.南京：江苏凤凰美术出版社，2019：23.

程给予更多智性的深度思考。"①

有智识深度的设计成为批判性设计等当代设计理念所追求和着力塑造的新设计文化。而交互设计的实践探索成为发展并形成当代批判性设计的重要领域。例如，现在被普遍认为是批判性设计源头之一的邓恩和雷比在英国皇家艺术学院所做的最初的批判性设计的实践和研究，就是作为人机交互的特殊方法而被提出的。

"新德国设计"（New German Design）和 Droog 设计则可被视为 20 世纪 60 年代产生的意大利的批判性设计和观念设计与当代的批判性设计实践之间的链接与过渡。"新德国设计"是 20 世纪 80 年代在德国兴起的一股反功能主义的设计思潮。它受到孟菲斯的影响，其主张者们希望通过发掘新的表现方法为日常事物赋予新特质，进而打破艺术和粗俗的界限，打破设计被理想主义和功能主义所"统治"的局面。Droog 设计是 20 世纪 90 年代出现的荷兰设计团体，以前卫的设计创作来激发设计讨论，为文化和社会提出一种独具一格的批评角度，展现出巨大的创意能量。在设计理念和表现形式上，"新德国设计"和 Droog 设计二者都常采用拼贴的方式，通过将日常琐碎之物和废旧物品进行重新组合，对消费文化进行批判，宣扬可持续的设计理念，更重要的是颠覆学科规范，并"在更大的文化议程语境中把设计作为一种社会评论"②，从而激发人们新的社会意识（见图 3-124 与图 3-125）。

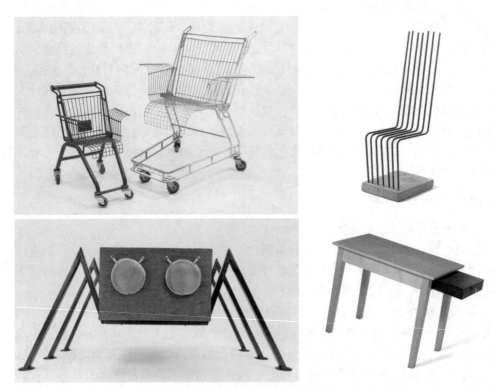

图 3-124　"新德国设计"的作品

① 马尔帕斯.批判性设计及其语境：历史、理论和实践［M］.张黎，译.南京：江苏凤凰美术出版社，2019：36.
② 同①：34.

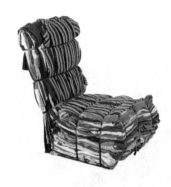

图 3-125　Droog 设计的作品

批判性设计的惯用设计方法包括拼贴、语境转化、构建叙事、讽刺等。

（1）拼贴和语境转化。以拼贴或蒙太奇来构建一个超现实主义般的极具视觉冲突和吸引力的想象的场景。例如，门迪尼的普鲁斯特椅，通过割裂人们与物品之间的习以为常的理解和传统的联系，将熟悉的对象变得陌生，引导用户对对象进行全新的解释，建立起批判性行为。在当代，这种批判式技巧的使用又如马蒂·吉赫的陈述椅设计（见图 3-126）、门迪尼的表演式作品《就在那里》等（见图 3-127）。门迪尼用一场焚烧经典设计的表演来宣告新设计时代的到来。

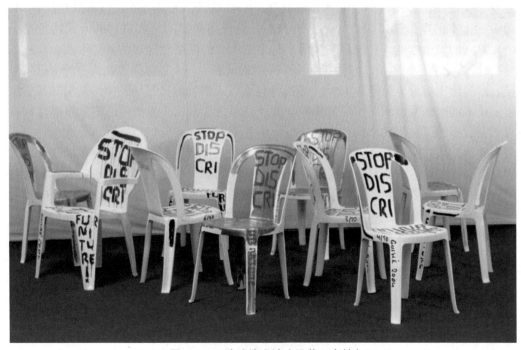

图 3-126　陈述椅设计（马蒂·吉赫）

<p align="center">图 3-127　就在那里（亚历山德罗·门迪尼）</p>

（2）构建叙事。用虚构未来的方式颠覆人们对现实的单一认知。如"未来世俗"法，即是将对技术的未来畅想植入日常生活的场景中进行反思，以熟悉之地突出技术之变。表现媒介多是电影、图片、道具等，结合反讽、失真等手法进行表达。例如，超级工作室的虚拟都市设计（见图 3-128），就使用摄影图片和拼贴的方式构想了一个无差别的城市空间，并推演了生活于其中的人类的网络化链接的社会形式。邓恩的《枕头谈话纪录片》则是以"伪纪录片"的形式来展示一个被称作"枕头"的电磁信号接收器的使用场景（见图 3-129）。通过将观众带入熟悉的日常场景中，来引导其想象电子技术的未来发展和对生活的影响。此外，邓恩和雷比还强调借助刻意粗糙化和具有未完成感的道具形式来构造出现实世界中并不存在的假设情境，进而形成一种"非现实美学"和"模型美学"，邀请用户在已有经验的基础上打断与现实逻辑的联系，大胆设想事物在具体情境下可能发生的变化。例如，诺姆·托兰设计的《麦高芬图书馆》（见图 3-130），设计者通过"将非现实引入日常生活的方式，与虚构的现实形成对话关系"。[①] 作品通过创作一系列电影概要来制作，这些电影概要介绍了一系列物品（目前有 18 件），解决了来自不同兴趣和灵感范围的主题：重演、博尔赫斯和卡弗的故事、伪造品、城市神话、高雅电影和低俗电影的定义、反事实的历史，以及媒体和记忆之间的关系。

① 邓恩，雷比．思辨一切：设计、虚构与社会梦想［M］．张黎，译．南京：江苏凤凰美术出版社，2017：126．

图 3-128　超级工作室设想的未来城市

图 3-129　《枕头谈话纪录片》的视频截图（安东尼·邓恩）

图 3-130　麦高芬图书馆（诺姆·托兰）

（3）讽刺。幽默和讽刺在批判性设计中很重要。由于批判性设计和思辨设计的主题与对象往往是前沿的科学技术，或是社会议题，因此，利用幽默的形式，能够吸引观众快速进入设计师想要引发的辩论之中，并能较为容易地理解议题。马特·马尔帕斯提出，讽刺根据其强烈程度分为两种形式：轻松乐观的贺拉斯式和刻薄刺激的朱文纳尔式。贺拉斯式的作品更有趣，通过夸张、隐喻等手法来叙事；朱文纳尔式则通过树立对立面，以暴力、刺激的叙事来表达。意大利的批判性设计属于贺拉斯式，而当代的批判性设计实践则多以朱文纳尔式为主。例如，迈克尔·伯顿（Michael Burton）设计的《未来农场》（见图 3-131），以影片的形式描述了从脂肪组织中提取成体干细

图 3-131　未来农场（迈克尔·伯顿）

胞的新兴药物研究，以及它与未来纳米技术的融合，带来将身体作为生产资料的情景。"我们生活在一个产业为那些愿意出售肾脏或生产头发来美化他人的人提供经济奖励的世界。由于当代外科手术的成功，促进移植旅游业的发展。科学和技术的进步继续为人体养殖带来新的可能性。"

首先，在设计成果的特点上，较为突出的是其结果具有强烈的观念性。因为其宗旨就是要打破销售、生产等资本规定下的设计定义，因而结果是为了展示，而不是为了生产、销售，也不解决问题，而是提出问题。其次，它与观念艺术有密切联系，吸收了观念艺术的策略，来进行设计规范和标准的颠覆，改变设计的过程。因此，批判性设计是观念的设计，与观念艺术有部分重叠，但又有本质上的区别。再次，在传播媒介方面，则都通过画廊或出版物进行传播，而没有进入规模化的生产流程。邓恩和雷比就直接指出，批判性设计是展厅式的设计研究。它们的重点并不在于物品的功能，而是摆脱生产和消费对设计的束缚，对工业设计中的诸多"正统""限制""霸权"进行挑战，将设计自身作为一种设计批评。最后，重视用户和观众的参与。通过用户的主动参与和批判，挑战用户和产品之间的正统关系，赋权于用户，重新定义除商业和消费外的用户与设计之间的关系。

总的来说，批判性设计和思辨设计一方面通过对产品设计过程中的主流价值观、标准和意识形态进行挑战，为产品设计设立一个批判性的传统，即反思自身的传统，来实现产品设计的整体重塑；另一方面通过探索更多的设计观念、方法、实践来重新提出设计之于社会的角色和意义。设计重新与社会变革联系起来。设计作为批评的媒介，引发民众对社会问题的思考。

2. 参与式设计/协同设计

该设计出现于斯堪的纳维亚，是一种以试图在设计的过程中囊括并满足所有利益相关者需求为宗旨的设计实践，因此它专注于设计的过程与程序，设法提高利益相关者在设计过程中的参与能动性。参与式设计强调对参与者的"赋权与民主化"，强调参与者隐性知识外化的实现。通过创建合理的参与原则，来激发参与者的想象力，"而不是仅仅把他们看作在设计过程中的反馈者或有待被观察或作为数据生成的来源"。设计师在这样一种设计实践中实现了角色的转变，从对物质产品的形式设计转变为"作为大众创新的推动者"。

发生在身边的案例如中央美术学院侯晓蕾在北京老旧社区改造中发起的"参与式微花园设计"项目（见图 3-132）。以常营玫瑰花园项目为例，设计团队在过程中举办 3 次"参与式设计工作坊"，邀请社区居民参与花园设计，拟订方案；之后又组织"参与式营造活动"，使居民参与到花园的建设和施工中来，进一步提升民众的参与感与创新的主动性；搭建了多方共治平台，囊括了社区居委会、物业、居民和施工方，保证各方利益参与者在项目全过程中的权利，调动起各方主动推进和维护的意愿。

图 3-132　"参与式微花园设计"项目（侯晓蕾）

3. 社会创新设计

在埃佐·曼奇尼的著作中，他将社会创新设计描述为专业设计在以改变社会为目标的协同设计过程中的社会对话。每个项目都是一群携带自身的知识和能力投入进来的参与者共同协商的行动结果。设计专家在其中又不仅仅是"过程的促进者"。他们发起、支持这个过程，而不是控制它，同时他们需要借助自己所持有的设计文化、创造力、批判性和对话的能力，来为项目提出新的愿景和更为成熟的方案。社会创新设计本质是一场开放的对话，核心是协同参与的过程。通过协同参与，实现对现有资源的创造性重组，进而创造出新的社会关系或合作模式。

曼奇尼提出了 3 类工具，分别是对话主题类、对话促进类和经验参考类，来帮助将议题视觉化呈现并激发社会对话的产生。对话主题类的方法如研讨会和工作坊，在成员对话的过程中产生对议题的共同观点；对话促进类如事物状态或备选方案的视觉卡片等，来辅助推进不同阶段的对话的激发；经验参考类如小规模的阶段性实验等，来促进解决方案的精确性并使参与者能够提出更具建设性的批评意见。

在这种社会对话式的设计中，设计师的工作视域应"从以人为本的设计转移到那些没有正式头衔的设计人员""主动帮助各种各样的社会行为人更好地设计"。换句话说，设计师应"重新思考专业设计师在社会中的作用"，不应再以"外部专家"的身份为他们确定需求、提供解决方案，而应以自己的专业技能激活、增强"人人"的创造力，推动内生的变化。例如，英国 NESTA 推出的 DIY 工具包和 IDEO 推出的 HCD 工具包，都展示了专业设计机构是如何利用自身的专业知识来创造技巧工具，帮助非专

业人士开展社会创新项目，推动创造力的生成。因此，曼奇尼将社会创新界定为"在人人设计的时代设计"。

思考与练习

1. 设计在不同的历史时期展现出不同的思想和风格，结合影响设计变迁的因素，谈一谈你对"时代中的设计"的理解。

2. 结合设计审美的维度，试对一件设计作品或日常之物谈谈你的评价。

3. 很多艺术和设计人员参与到乡村振兴或社区更新的项目中，都使用了参与式设计、社会创新设计的方法和逻辑，你的家乡或身边有没有这样的项目？结合一个项目实例，谈一谈在参与式设计、社会创新设计中，设计是如何发挥作用的？与产品设计、平面设计等传统设计分类相比，都有什么异同？

4. 结合当下科技发展的最新趋势或热点，如 AI、基因工程等，畅想其在未来普及、渗透进日常生活的情景，想象其与生活相结合的方式和场景，对设计的未来趋势进行预测。

第四章

理解设计——设计批评

第一节　设计批评的本体与主体

一、什么是设计批评

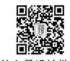

什么是设计批评

　　雷内·韦勒克（Rene Wellek）在其著作《批评的概念》中认为 20 世纪是批评的黄金时代，因为文学批评不仅硕果累累，还发展出了新的方法并取得了比以往更为重要的社会地位，乃至于这一时期的文学批评出现了超越文学创作的苗头，获得了独立的本体价值。

　　普希金曾给艺术批评下过定义："批评是揭示文学艺术作品的美和缺点的科学。它是以充分地理解艺术家或作家在自己的作品中所遵循的原则、深刻研究典范的作用和积极观察当代突出的现象为基础的。"[①]从词源的角度看，critique 本身就含有"评论""鉴定"的意思，因此，艺术批评不仅是批评作品的缺点，也可以是对作品优点的赞扬。同理，尽管批评确实在更多的时候承担了针砭时弊的责任，但批评并不直接等于责骂与攻击。批评也带有对批评对象的肯定和传播功能，它是对批评对象的重新阐释。因而批评的重要基础是批评对象。从这个意义出发，设计批评可以定义为设计作品的使用者和评价者对作品在功能、形式、伦理等各个方面的意义和价值所作出的综合判断和评价定义，并将这些判断付诸各种媒介以将其表达出来的整个行为过程。[②]

　　黄厚石在阐述设计批评的概念时，从词源的角度分析认为，批评的发生均与"重大事件""重大行动""关键时刻"息息相关。即"重大事件"作为"导火索"把一些被掩埋、被忽视的问题揭露出来，激起人们的审视、批判和讨论。他认为设计批评尤其具有这样的一种特质。一些与公共事务相关的设计活动本身就是"重大事件"，激发人们对日常生活中所压抑的意识的觉醒和关注。他举了阿尔多·罗西（Aldo Rossi）在米兰设计的桑德罗·佩蒂尼纪念碑为例（见图 4-1）。纪念碑所处的克罗切洛萨大街原本的状态就问题重重，但在纪念碑的提案未提出前，大家都对其视而不见，或者说人们已适应了这种混乱。然而纪念碑的设计却引发了民众对街区美化方案的讨论和批评。说明人们并非没有意识到街区的混乱，而是将对混乱的不满压抑了起来，直至纪念碑这个导火索出现，彻底引发了居民对不满的宣泄与批评。[③]

①　伍蠡甫.西方文论选［M］.上海：上海译文出版社，1979：373.
②　黄厚石.新编设计批评［M］.南京：东南大学出版社，2022：46.
③　同②：46.

图 4-1　米兰的桑德罗·佩蒂尼纪念碑（阿尔多·罗西）

这里需要对设计批评与设计评论、设计批评与艺术批评等几对概念的异同进行比较。

1. 设计批评与设计评论

广义来讲，除了设计史著述之外的设计著作和文字都可称为设计批评，但从严格意义上来讲，设计批评与设计评论在内容、语言风格、目的、功能等方面又有所区别。

设计评论是对一件具体的设计作品的描述、分析、鉴赏和评价，是一种就事论事的、带有较强功利色彩的文字。有很多设计评论面向的读者是普罗大众，因而文风活泼，语气幽默，充满作者个性化的表达，较少追求语言的严谨性和表达的深刻性，也较少展开专深的学术性的研究和讨论。设计评论的"宣传"功能往往大于其质疑和批判的功能，与商业性行为的联系更为紧密。如时装评论。包铭新就认为，时装评论的"作者似乎并不是那么在乎自己是否具有批判性或是质疑精神。时装评论并不是为了什么崇高的精神需要而诞生的，相反地，作为奢侈消费品的衍生物，时装评论从骨子里不太喜欢真正的批评"[1]。

而设计批评则更加注重对一系列设计作品或设计的某种整体的价值和意义作出判断和评价，这种判断通常以公认的批评标准为基础，并对如何得出评价结果作出解释。设计批评在更加深入的、历史的、社会的意义上，带有更大的意识形态的目的。[2]与设计评论和商业的紧密关系相比，设计批评往往与商业利益无关，而更具文化批判的精神，包含的学术价值和人文价值更多的是展现对设计问题的批判性思考（见表 4-1）。

① 包铭新. 时装评论［M］. 重庆：西南师范大学出版社，2002：2.

② 黄厚石. 新编设计批评［M］. 南京：东南大学出版社，2022：49.

表 4-1　设计评论与设计批评的区别

设计评论	设计批评
● 设计评论是对一件具体的设计作品的描述、分析、鉴赏和评价，是一种就事论事的、带有较强功利色彩的文字	● 设计批评更加注重对一系列设计作品或设计的某种整体的价值和意义作出判断与评价，这种判断通常以公认的批评标准为基础，并对如何得出评价结果作出解释
● 文风活泼，语气幽默，充满作者个性化的表达，较少追求语言的严谨性和表达的深刻性	● 设计批评在更加深入的、历史的、社会的意义上，带有更大的意识形态的目的
● 设计评论的"宣传"功能往往大于其质疑和批判的功能，与商业性行为的联系更为紧密	● 与设计评论和商业的紧密关系相比，设计批评往往与商业利益无关，而更具文化批判的精神，包含的学术价值和人文价值更多的是展现对设计问题的批判性思考

2. 设计批评与艺术批评

相较于艺术批评，设计批评亦有其自身的特殊性。这是因为设计是一种与日常生活密切相连的活动，设计的成果是"使用"的"艺术"，是日常生活中的实用物品，人们经过"使用"，使它与自己的生活互动，依据互动的体验和结果对其作出判断和评价。因此，设计批评具备以下特点。

（1）对象的广泛性。从曲别针到建筑物，从锅碗瓢盆到 App 程序，每一个人造物都与人们的生活切实相连。

（2）主体的平等性。由于设计与生活的关联性，决定了人人都有权利对设计提出设计批评。设计与艺术不同，不可能孤芳自赏。设计的目的性（使用）决定了设计必定通过消费被"当时"接收。消费者即批评者。通过有选择地购买来表达对设计的肯定性评价，因此，设计包含广泛的民主意识，消费者之间可以平等地表达自己的判断和意见。

（3）结论的多面性。由于主体的平等性和主体知识结构的多样性、复杂性，决定了设计批评的角度的多样性，也决定了设计批评结论的多面性。

除了区别，设计批评与艺术批评之间也存在相同之处。二者都是以"现在时"进行的活动，是对同时代的而不是过去时代的作品进行的批评；二者都是针对具体的作品或现象进行的批评，具有具体政论的性质。

黛安·吉拉尔多（Diane Ghirardo）认为："审美对象招致审美判断，而最终的判断的基础是由广泛的文化与社会力量所形成的品位风格，这些品位判断，或者个人喜好常常反对那些与人们熟悉的事物有所不同的东西，而且很少反对那些被认为是纯粹现实状况的东西，比如说老克罗切洛萨大街的混乱。"[①]

二、设计批评的意义

设计批评的意义

1. 对商业的意义

如前所述，广义上来讲，设计评论也是设计批评的一种形态。设计评论与商业活

① 黄厚石.新编设计批评［M］.南京：东南大学出版社，2022：44.

动联系紧密，并具有宣传的功能。例如，时装评论、产品使用的测评及展览评论、作品评论等文字，都可以起到对诸如新的生活方式、设计风潮、时尚潮流等的传播和推动作用，间接带动了评论对象领域的消费和商业的增长，是商业与消费潮流的催化剂。

2. 对教育的意义

设计评论或批评对消费的带动和引导作用，在另一个方面也证明了其教育的功能——设计批评能够在读者心目中建立起对批评对象的关注、认可，甚至是权威形象。设计批评可以直接影响人们对一件作品或一种设计现象、某个设计问题的认识和态度。

3. 对社会的意义

设计批评能够引起公众对某一作品或某一问题的关注和反思，而反思、讨论的结果则很可能导向社会变革，如制度的变革、法规的变革、文化的变革等。

拉尔夫·纳德（Ralph Nader）在目睹一场惨烈的车祸后，开始了对汽车设计中的安全问题的反思和研究，并发表、出版了多项与之相关的文章和著作，抨击美国汽车企业在汽车安全设计上的不作为。经过研究，纳德发现，通用汽车在每辆车样式上的投资远超安全性结构改进投资。在每年获得 17 亿美元利润的同时，该企业仅将 125 万美元用作安全研究。与此同时，维克多·帕帕奈克也在系列文章中呼吁过类似的汽车安全方面的设计问题。尽管二人的研究和批评并未能够直接使美国汽车厂商改变资金的投入策略，但引起了消费者的警觉，并使消费者的消费目光转移到进口汽车市场。此外，这些批评和呼吁还推动了相关法案的建设——1966 年，《国家交通和车辆安全法案》颁布实施，并在两年后对美国汽车生产模式产生了实质性影响。

4. 对科学的意义

设计批评一方面可以为科学提供一种想象力，另一方面也可以提供对科学的"副作用"的反思和警示。

设计批评在对当下的设计问题进行批判的同时，也会对未来的发展趋势进行预测。这些预测均为以现实为基础进行的合理的推断，对于科学技术的发展创新具有可参考的价值。《生态乌托邦》中就对当时的交通现状进行了批评，同时提出了很多建议和未来交通出行方式的设想，如"生态乌托邦人如果要去一两个街区外的地方，通常会使用一种坚固的刷着白漆的自行车，街边停放着数以百计这样的自行车，所有人都可免费使用。白天和傍晚时分居民会骑着这些自行车到各个地方去，到了夜间，工作队会把它们放回合适的地方，以便满足居民第二天出行的需要。"今天的共享单车提供了几乎一模一样的场景（见图 4-2）。我们无法得知共享单车是否从该书中得到的灵感，或是依据该书进行的设计，但我们可以说，设计批评确实具有前瞻性，为

图 4-2　今天街头随处可见的共享单车

"未来"提供了极具参考价值的线索。

　　而诸如批判式设计、思辨设计等则对科学技术的"副作用"进行了反思。如安东尼·邓恩在其著作《赫兹故事》中，就谈到通信技术的发展带来的不仅是沟通交流的方便，对人们本来的日常生活也是一种"入侵"。这种入侵一方面表现为电磁辐射对人体的侵入，例如，手机、对讲机和小型监测设备等，在日常生活中无时无刻不在发送各种电磁信号，形成一种辐射；另一方面还包括这些通信设备的存在对人类的生活习惯和交互行为产生的影响与改变。邓恩还创作了一系列作品，来直观地呈现他的观点和批评（见图4-3）。他设计了一款可以接收GPS定位信号的桌子，但在室内空间，桌子经常会提示信号弱，因此，使用者就不得不一直搬动桌子去寻找GPS信号。在这个过程中，人与桌子之间的主客关系被扭转，本来用作为人的生活提供便利的桌子反过来成了人生活中"被服务"的对象。

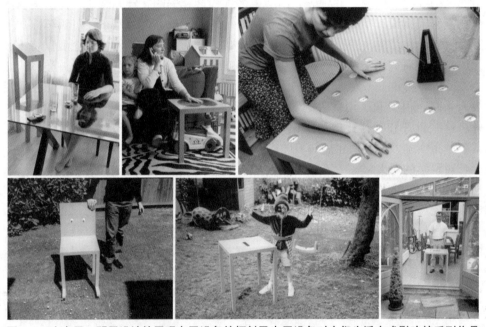

图4-3　安东尼·邓恩设计的展现电子设备的辐射及电子设备对人们生活方式影响的系列作品

5. 对设计的意义

　　卡冈（M.C.KaraH）认为："艺术批评的作用在于实现艺术交往系统中的'反馈'，以此保障艺术交往的自我调节的能力。"[1] 而艺术交往系统包括两个环节，即艺术欣赏和艺术批评。一个是观众接受艺术家的艺术信息的渠道，一个是观众的信息反馈给艺术家的通道，以此实现双向交流。如此一来，艺术批评就成了能够调节艺术创作、艺术欣赏、艺术生产和艺术消费之间的一种"反馈机制"。同理，设计批评之于设计也有同样的作用。设计批评的主要对象就是各类设计现象、设计思潮和设计问题，因而设计批评本质上就是对设计自身的反思，其结论最直接的意义就是推动设计自身的发展和变革。

① 　卡冈. 卡冈美学教程［M］. 凌继尧，洪天富，李实，译. 北京：北京大学出版社，1990：480.

自 18 世纪下半叶，现代设计从"设计过程"和"制造过程"相分离之中产生以来，设计批评就一直伴随在设计的左右。如威廉·莫里斯和约翰·拉斯金，在当时就已经注意到劳动分工给劳动者和产品质量带来的损害，倡导"具有道德目的的设计"，主张回归手工艺传统，追求"忠实于原材料"和"适应功能"的装饰原则与美学标准，摒弃过剩的装饰，强调简单形式和机械加工之间的平衡。在这个理念的指导下，大西洋两岸的工人和手工艺人建立起了各种手工艺组织，致力于手工艺的复兴，为"形式由功能决定，摒弃为装饰而装饰"的机械化风格的崛起奠定了基础。[①]

维克多·帕帕奈克的"为真实的世界设计"的批评又将当代设计从以商业为中心的旋涡中解放出来，指引设计再次回到威廉·莫里斯时代所倡导的"将机械与工人阶级、更为集体化的设计模式，以及更新的以社会平等为目标的 20 世纪乌托邦理想联系在一起"的道路上来，力图创建一种具有挑衅性的设计文化，使"设计师将自身知识价值嵌入作品中以体现其智识价值"，来寻求对抗资本主义消费社会的批判性话语。[②]涌现了诸如"反思性设计""对抗性设计""社会性设计""批判式设计"等一系列将设计作为批评的设计实践。这些实践同时也为设计批评提供了一种新的模式和形态，即以设计活动本身为一种批评，以设计为中心的批评[③]。如荷兰的 Droog 设计，汇集了许多设计师，共同通过设计实践的方式来倡议对反市场导向的设计的弘扬及对消费文化的批判。

三、设计批评的主体

设计批评的主体主要包括设计师、批评家、客户和公众几个群体。不同的群体间因各自的知识储备和对设计的期望、需求的不同，而采取了不同面向的批评的视角，使用不同的批评方式，进而展现出不同的设计批评的特征。其中设计师、批评家给出的设计批评往往被视为"专业批评"，而客户、公众等群体的批评则被视为"业余批评"。两种批评均有其优缺点，也都具有重要的设计价值和社会价值。

设计史上一个经典的案例就是 1954 年，日本设计师山崎实（Minoru Yamasaki）为美国圣路易市设计的普鲁伊特 - 伊戈住房工程。山崎实使用现代主义手法设计了这栋九层建筑，受到业界好评，还获得了美国建筑学会奖。然而住在里面的住户却认为这个设计完全不能适合住户的生活方式：楼层太高，而使忙于家务的父母无法在室内照看户外玩耍的孩子；公用洗手间数量不足；住房与人不相称的空间尺度，破坏了住户传统的社会关系。在众多批评和请求声中，政府在 1972 年拆毁了这栋建筑，该项目的拆除也折射了现代主义所秉持的设计原则与当时的大众品位和需求之间的不适配，因而常被视作是设计的现代主义结束和后现代主义崛起的标志。在这个案例中，批评者立足的差异，直接决定了一个设计的存在与否，也反映出了设计批评标准的多样化和矛盾性（见图 4-4）。

① 斯帕克.大设计：BBC 写给大众的设计史［M］.张朵朵，译.桂林：广西师范大学出版社，2012：34.

② 马尔帕斯.批判性设计及其语境：历史、理论和实践［M］.张黎，译.南京：江苏凤凰美术出版社，2019：24.

③ 同①：14.

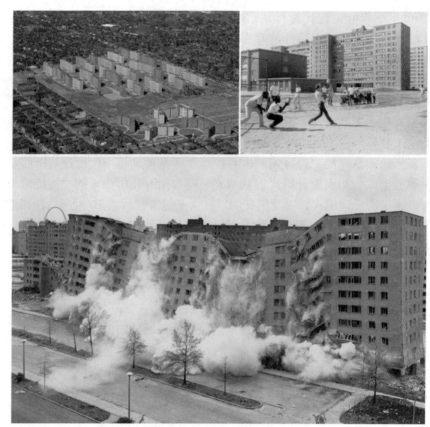

图 4-4　山崎实设计的"普鲁伊特－伊戈"住宅项目，由于其设计与住户
需求之间的错位，导致其在 1972 年被拆除

（一）设计师

设计师作为设计批评活动的主体所作出的设计批评，具有以
下区别于其他主体的设计批评的特点。

设计批评的主体
——设计师和批评家

1. 两种批评形式

设计师作出的设计批评，其主要特色是有两种形式。第一种是设计实践形式的
批评。

生活中，每个人都可能会因为某项设计未能满足实际的需求或未达成令人满意的
使用体验而产生抱怨。抱怨就是批评的开始。设计师会在抱怨的同时采取行动，思考
如何改善不合理的设计，做出理想的设计。佩卓斯基（Henry Petroski）在《器具的进
化》中提到"不论发明家的背景及发明动机为何，他们都有一个共同的特质：对既有
实物的'挑剔'和不断寻求改良的强烈动机。"据此，佩卓斯基进一步将"挑剔"的能
力推论为促使发明家不断进行设计改良，推动技术发展的动力。而"设计师往往更加
挑剔，因为他们不仅关注物品的功能需要，更是对物品的形式语言非常敏感"。[①] "挑
剔""抱怨"也是推动设计师不断开展创新活动的动力之一。可以说，设计师的批评

① 黄厚石.新编设计批评［M］.南京：东南大学出版社，2022：69.

是设计批评的最早形态。因为设计师是最早接触自己设计作品的人，在对自己的设计不断修改和完善中，完成了对自己作品的设计批评。[①] 因此，设计师给出的设计批评不一定是文字形态。设计师开展的设计改良的活动就是一种设计批评的表现，即通过新的设计来表达对现有设计的不满和批评。例如，在之前的篇章中曾提到的后现代主义设计就是通过设计实践对现代主义设计展开的直接、严厉的批评。亚历山德罗·门迪尼在1994年为阿莱西公司设计的安娜（ANNA）开瓶器，成为该公司最为经典的产品之一（见图4-5）。该开瓶器造型风趣、幽默，成为20世纪90年代最畅销的产品之一。此外，还有建筑师迈克尔·格莱福斯为阿莱西设计的鸟鸣水壶，也带有浓郁的卡通特点，自1985年推出后就畅销不衰（见图4-6）。后现代设计在形式上的多样化彻底改变了现代主义设计在造型上理性、单调、乏味、缺少人情味的局面，为设计开启了新的时代。自此，设计开始了形式、风格、观念的多元化之路。

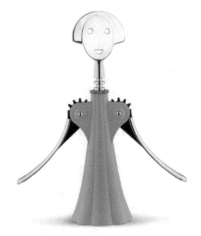

图 4-5　阿莱西公司的开瓶器

（亚历山德罗·门迪尼）

图 4-6　阿莱西公司的鸟鸣水壶

（迈克尔·格莱福斯）

1976年，在意大利创建的"阿卡米亚"设计工作室，名字源自中世纪的"炼金术"。该工作室提出了"重新设计"的方向，通过艳丽的色彩和附加装饰物的方式，将一些经典产品进行重新创造，例如，门迪尼的普鲁斯特椅，以此来讽刺原有设计，并混合设计与生活文化，激发用户和产品之间的情感联系。更具讽刺意味的是该工作室举办的两次展览，名字分别为《包豪斯1》和《包豪斯2》。

但也有设计师会对自己的批评进行理性的梳理、分析，形成文章或著作等文字形态。许多设计师和建筑师都有良好的文字表达能力，精于写作。在设计史中不乏在设计实践和设计批评两个领域均建功卓著的设计师。

主导英国艺术与手工艺运动的威廉·莫里斯，除了进行大量的设计实践以外，也写文章、发表演说，来抨击机器生产所造成的产品美学质量的下降，倡议抹去艺术与手工艺之间的界限，恢复手工艺的生产方式等。这些文章和演说引起了当时社会对工业产品艺术质量的广泛关注。

① 黄厚石. 新编设计批评［M］. 南京：东南大学出版社，2022：124.

美国建筑师路易·沙利文在 1896 年发表了一篇题为《从艺术观点看待高层市政建筑》的文章，提出艺术创作的真正标准是形式和功能的相互关系，批评了当时以旧风格去处理新问题的建筑设计的做法。曾提出"装饰即罪恶"的建筑大师阿道夫·卢斯，在其建筑设计成名以前，早已以评论文章闻名。他关于"装饰"的批评文章和批判理论影响广泛，至今仍备受关注和讨论。他的好友著名文学批评家卡尔·克劳斯（Karl Kraus）将他称为"他那个时代的一位伟大的哲学家"[①]。又如柯布西耶曾任《新精神》杂志的编辑并对该杂志进行重大改革，来推动机器美学在建筑设计领域的发展。还有罗伯特·文丘里（Robert Venturi）、格罗皮乌斯等，他们在设计批评方面的贡献均不亚于他们在设计实践活动的影响。

主导意大利后现代主义设计的亚历山德罗·门迪尼也曾任 *Casabell* 和 *DOMUS* 杂志的编辑，并撰写发表了大量论文，为"激进设计""反设计"摇旗呐喊。

美国设计师保罗·兰德（Paul Rand）在 1947 年出版了《关于设计思考》一书，该书被认为是最早的一本由平面设计师写的著作。书中清晰地介绍了新广告运动，并结合约翰·杜威的"美与使用的综合"理论，阐述了作者对新广告运动的态度，以及对广告等信息传达媒介在视觉交流形式上的特点。[②]美国著名产品设计师乔治·尼尔森（George Nelson）还曾担任《建筑论坛》杂志的副主编，并为建筑杂志《铅笔尖》撰写过大量批评文章。

纵观设计史，每一次设计运动和设计流派的产生除了设计实践活动外，同时也必伴随批评的输出，营造出一种整体的声势和气氛。

综上所述，设计师通过设计实践活动和撰写文字两种形式，进行自己的设计批评。设计师所作出的设计批评除了双重形式这个特点之外，其特殊性还表现在其开展批评的视角和批评的内容。

2. 作为一手资料

设计师作为设计批评主体的特殊性十分明显：设计师批评师来自设计实践的、第一手的、还冒着热气的批评。[③]

一方面，以文字形式出现的设计师的设计批评，来自设计师在实践过程中形成的对项目的体会和深入理解，来自设计师日常积累的设计经验的判断，能够从非专业人士无法触及的内容和环节展开。因此，设计师的设计批评倾向于结合或将对设计工作的描述作为主体来展开，"描述他们的创作步骤、他们对形式的看法、他们所受到的限制及他们的工作方法"。[④]因而设计师的批评文字的价值是显而易见的。正如罗伯特·克莱尔（Robert Krier）所说："身为一个艺术家或建筑师，你是唯一可以下判断的人，也是负全责的人。"[⑤]

另一方面，作为另一种形式的批评文本的设计师的创作，则包含对现有设计价值取向、审美取向、趣味或风格的态度，赞扬、不满或批判。尽管在信息传达方面，其

① STEWART. Fashioning vienna：Adolf Loos's cultural criticism. London：Routledge，2000：1.

② 黄厚石 . 新编设计批评［M］. 南京：东南大学出版社，2022：125.

③ 同②：128.

④ 福蒂 . 欲求之物：1750 年以来的设计与社会［M］. 苟娴煜，译 . 南京：译林出版社，2014：310.

⑤ 郑时龄 . 建筑批评学［M］. 北京：中国建筑工业出版社，2001：182-183.

深层涵义需要进行二次阐释，但创作的批评形式有别于文字，能够以更直观、更形象的方式提出设计问题，展现批判价值，使其本身具备了不可替代性，也使其比文本更敏感、更有说服力。此外，设计创作还具备历时性比较的意义。通过将其放置于历史的上下文语境中进行比较、审视，可以揭露很多为人忽视的社会问题，展现设计之于文化、社会发展的功能。

正因为这样的特点和优越性，使得设计师的设计批评成为设计研究中必要且难得的文本资料。但也有学者指出，这些特点和优越性恰恰也构成了设计师批评的自身局限性。对工作方法和工作过程的聚焦，导向的是对设计师审美取向和艺术创造力的关注，而较少讨论设计项目背后的成因和项目与社会之间复杂的互动，造成设计师仿佛是设计项目唯一"作者"的误解。这不仅不能准确地反映设计活动的真实面貌，还导致了公众对设计的误读。"设计师往往只谈论和记录他们自己所做的事情，因而人们便将设计看作设计圈的事。这种误解在无数的书籍、媒体报道和电视中反复出现。设计学校中也在传授这种错误的认知，其后果更为严重，因为学生很容易产生错觉，以为他们的技能是无所不能的，结果往往在随后的职业生涯中倍感挫败"。[1]而商业经济发展所造就的"明星设计师"则更加助长了上述对设计和设计师能力的误解，营造了一种设计师的单打独斗就能够解决复杂商业和社会问题的错觉。

刘心武则将设计师的批评称为"体制内的批评"，认为设计师批评往往是笼统的综述，采取僵硬的专业眼光，且囿于设计项目背后错综复杂的利益关系而吞吞吐吐，缺乏来自独立思考的直言不讳。[2]美国建筑评论家保罗·戈德伯格（Paul Goldberger）也认为："对评论作品而言，建筑家并不是合适的人选，因为建筑本来是应该由建筑家以外的人来加以批评的。"[3]

设计师的批评既具有来自自身直接经验的重要价值，又同时受到这种直接经验的局限和束缚。但总的来说，设计师仍然是设计批评最重要的主体之一，且有着自身不可替代的重要价值。

（二）批评家

在动画电影《美食总动员》中有一个反面角色——美食评论家柯博先生。影片中的餐厅老板都十分惧怕这位评论家的到来，因为他极端挑剔，口味刁钻，言语犀利、刻薄，更重要的是他处于巴黎餐饮界话语权的顶端，掌握着所有餐馆的生杀大权。影片中传言他用一篇寥寥数语的评论将一个米其林三星餐厅降为两星而间接导致餐厅大厨的郁郁而终。尽管影片对评论家进行了夸张的表现，但由于批评家的评论对文学、电影、艺术等作品销售的直接影响和吹毛求疵的话语，使得人们对批评家有了一个统一的印象，这个印象还被物化成为一种具体的形象（见图 4-7）。

"第一眼看到埃斯沃斯·托黑，你会想给他一件很厚的、有合适垫肩的大衣——他瘦弱的身体太虚弱了，就像从鸡蛋壳里刚孵出的小鸡，全然未受保护似的；他浑身虚弱，好似骨头还没长硬。看了第二眼，你就能确定，大衣应该是制作非常考究的，遮

① 黄厚石.新编设计批评［M］.南京：东南大学出版社，2022：311.

② 同①：126.

③ 同①：127.

盖他身体的衣服要非常精致。黑色礼服将他的身体曲线暴露无遗，没什么可挑剔的。凹陷的狭窄的胸部，长长瘦瘦的脖子，削尖了的肩膀，突出的前额，楔子型的脸，宽宽的太阳穴，小而尖的下巴。头发乌黑，喷了发胶，分成中分，中间是一条很细的白线，这样使脑袋显得整齐。但是耳朵太突出，露在外面，像肉汤杯的把儿。鼻子又窄又大，一撇黑色的胡子使鼻子显得更大"。

图 4-7　电影《美食总动员》中的评论家柯博先生

这是安·兰德（Ayn Rand）在小说《源泉》中虚构的一位批评家。这个形象与《美食总动员》中的柯博先生如出一辙。然而实际上影片中的柯博先生非常的公正、公平，也并非如形象暗示的那般单调、刻板、油盐不进。在电影的下半部分剧情中，他放弃了自己充满权力的评论家职业，突破美食评论界的规则和固有观念，将小老鼠精湛的厨艺公之于众。这也揭示出了批评家在进行批评时的基本素养和特点：独立性和深入的理性思考。

有鉴于设计的社会性特征，设计批评家更需注意批评时的独立性与理性思考，不能畏于传统和既得利益，亦不能脱离实际情况和设计实践而做抽象的纸上谈兵。而应强调看待设计问题的客观方式，并更加重视论断的普适性。批评家批评必须更加严肃，更加严谨，经得起学术圈的审视与讨论，为设计批评的延续提供基础。与商业保持距离，以学术的独立性和公正性确保设计批评的多元化，并从理论的角度深化批评的意义。[1]

（三）客户

网上有很多调侃设计师与甲方的图片，说每个设计的背后都有一群指点江山的"神"。甲方会提出各种各样的要求，"高端大气上

设计批评的主
体——客户和大众

档次""低调奢华有内涵""简约时尚国际范"，又或者"logo 放大的同时能不能缩小一点儿""五彩斑斓的黑"等，让设计师陷入不断改稿的困顿中，苦不堪言（见图 4-8）。而甲方这些看起来完全自相矛盾的"意见"则成为网络热议的话题。

① 黄厚石.新编设计批评［M］.南京：东南大学出版社，2022：135-140.

图 4-8　网络上调侃设计师和甲方之间关系的图片

　　客户的这些意见也是设计批评，只是设计师与客户之间有直接的利益关系，使得这种批评成为二者关系中权力不对等的体现。对设计师而言，客户是"衣食父母"。因此，即便是设计大师，也不得不向客户低头，将客户的需求放在至关重要的位置。很多时候甚至很难分辨，某个设计是设计师投降的结果，还是设计师与客户互动中激发出来的使双方都满意的创意。

　　客户的批评并非全是无理取闹，多数情况下，客户都是出于自身的切实需要而提出的批评意见，例如，基于市场的分析或商业利润的追求，或是基于生产技术的限制、特定使用场景的需求等。有时客户对自己的需求了然于胸，例如，齐格弗里德·吉迪恩（Siegfried Giedion）提到了一位"老小姐"："这位女士很明确地了解她所需要的东西：'我打算建一幢住宅来居住，如此而已……我的住宅必须有一个房间，四个衣橱；其中之一作为小更衣室，一作为我的丝绸服装间。因为除了附近教士的妻子外，我的服装没人可送，衣服必然会越积越多；一作为瓷器间，另一作为伞具与套鞋间。'"[①] 有时客户也没有对自己想要的东西想得太清楚，就会出现上面的把"logo 放大的同时再缩小一点儿"的让人困惑的意见；有时则是因为客户缺乏相关的专业知识，无法用准确的语言形容和表述自己头脑中所设想的画面，就会出现诸如"高端大气上档次"这样抽象、模糊的感觉形容。

　　处理客户给出的批评本身就是设计师的职责之一。在前文讲述设计师的能力与责任时，就提到过设计师除了创意的能力外，很重要的一个能力就是合作，这个合作里就包含与客户之间的沟通与合作——发现客户批评中的合理内容，因势利导；或与客户就分歧进行细致有效的沟通。在协商中，互相吸纳，互相批评，建立起信任关系，最终导出合理的设计方案。尽管"大多数设计师都会承认，他们与客户的关系绝非平等合作。这种情况的确令人沮丧，却又基本上无从改变"[②]，但设计师不应有所畏惧而放弃对审美、设计理念及价值观的追求与坚守，"设计师与客户的关系可以成为，也应

① 基提恩.空间·时间·建筑［M］.王锦堂，孙全文，译.台北：台隆书店，1986：423.

② 别拉特.设计随笔［M］.李慧娟，译.上海：上海人民美术出版社，2010：19.

该成为一种合作关系。是时候停止埋怨客户了，因为错不在他们。我们的工作可以，也应该服务于社会。我们的设计实践应该超越我们自己，超越客户，超越下一本设计的年鉴，而服务于更广大的受众"。①

（四）大众

如前文所述，设计作品与艺术作品有所区别，它既具有艺术的欣赏性，又具有使用性。因此，开展设计批评的主体中，消费者和用户是重要的一部分。特别是网络媒体时代，更难忽略大众的呼声。从设计批评的角度来看，大众生产的网络舆论对设计活动施加了很大的影响。一方面，公众可以通过互联网表达自己的观点和看法；另一方面，公众又会根据自身的需要参与到设计中来。这两者相辅相成，共同推动设计发展。不管是理性地探讨，还是不负责任地群嘲或起哄，大众都成了设计批评不可缺少的组成部分。凌继尧就认为，购买行为就是一种批评活动。购买意味着对产品的肯定、认同和欣赏。当然，如果消费者能够把自己的消费和使用体验诉诸文字，则可以提升批评的传播性和影响力，帮助消费者更好地提高对设计的欣赏水平，也使设计师能有效、及时地接收到消费者的反馈。②

大众的设计批评具有以下几个特点。

1. 集团性

作为批评者的消费者具有集团性的特征，即消费者可以被分为若干具有不同文化特征的文化群体，这些群体在受教育程度、生活方式、社交习惯和社会关系圈层等方面都有显著差异，这些差异又反映为不同的消费倾向和购买行为。例如，很多地产项目的小区入口，都设计成欧洲古堡的样式，有的还放置金光灿灿的罗马式的雕塑和喷泉，这不只是设计师的创意，更是购房者的喜好。很多购房者都认为，这种华丽的样式才是"高级生活"的象征（见图4-9）。

设计也充分利用这种大众批评的集团性特征。设计中的市场调研和用户调研，往往就是对消费者的集团性进行调查、分析，方便设计定位，在设计中不断强化和制造这样的集体意识，博取消费者的认同感。在1991年雪铁龙汽车的宣传广告中，不同的车型旁均配有相应的、暗示其消费群体形象的照片。有的系列汽车主打"外观漂亮、适合城市驾驶""外观和羽饰在人群中有很高的回头率"，旁边配的是一位长发披肩的魅力女性的照片；有的系列则主打"动力强劲、高质量的性能和充满活力的个性"，配的是手持滑雪板的热情

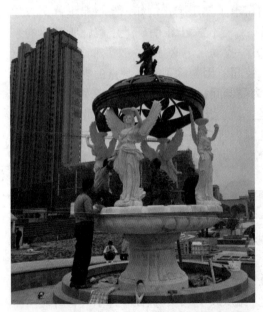

图4-9　很多住宅小区门口都能看到的雕塑和喷泉

①　基提恩. 空间·时间·建筑［M］. 王锦堂，孙全文，译. 台北：台隆书店，1986：21.

②　凌继尧. 艺术设计十五讲［M］. 北京：北京大学出版社，2006：313.

洋溢的人的形象；有的系列主打"完美无瑕的雅致"，于是旁边配的是身着名牌服饰的精致商务男女（见图 4-10）。除了广告，汽车本身在设计上也注意通过车漆颜色、内饰材料、配件、内部空间设计等方面的细致区分，对不同群体的需求进行了对应。[①]

图 4-10　雪铁龙汽车广告

2. 盲目性

大众的批评时常受到社会舆论的引导和环境的影响。弗朗西斯·萨尔赛就曾说："公众跳下海，我们跟着跳下海；我们比公众优越的是知道为什么他要跳下海，并且告诉他。"[②]

当上海市建设委员会于 1999 年启动新中国成立 50 周年上海经典建筑评选活动时，专家评审组和公众评审组出现了很大冲突。有些如"国际会议中心"等专家看来完全不入流的建筑设计，却由于大众的选择而被强行置于评选前 10 名。[③] 这说明大众的设计批评并不像人们想象的那样具有很强的权威性、公正性和公信力，相反，具有明显认识上的误区，缺乏方法上的科学性，随意性较强。大众的批评标准很难和专业对接。

3. 利己性

大众批评的利己性一方面表现为只对与自己有密切关系的东西具有批评的兴趣和冲动，对那些缺乏话语权的设计领域则选择沉默和忍受。"我们对于产品的选择及使用会有不同程度的控制权。比如，我们可能会根据自己的喜好买一辆轿车，却不得不在一幢自己厌恶的大楼里工作，不得不遵守一套烦人的规则或协议。对于一栋建筑物来说，我们耗费精力、财力也只能做出一点改变，或许只能妥协保持原样，而对于其他

① 巴纳德. 艺术、设计与视觉文化［M］. 王升才，张爱东，卿上力，译. 南京：江苏美术出版社，2006：158-159.

② 蒂博代. 六说文学批评［M］. 赵坚，译. 北京：生活·读书·新知三联书店，2002：8.

③ 福蒂. 欲求之物：1750 年以来的设计与社会［M］. 苟娴煜，译. 南京：译林出版社，2014：58-60.

物件，例如，家用电器等产品，轻而易举就会用性能更好的产品取而代之"。^①另一方面则是基于自身利益的考虑给出判断和批评意见。黛安·吉拉尔多在其著作《现代主义之后的建筑》中记录了米兰老克罗切洛萨大街改造案例的民意征集。沿街餐馆、商店和酒吧的商人对设计师在街道上设置大量免费休闲座椅的做法提出激烈批评，认为这些免费的座椅会减少人们进店消费，还会引来吸毒者在此过夜。正如黛安所评述的："商人们没有提出如何应对毒品吸食的结构根源或者社会因素，而是采取行动来进行压制，最好是驱逐他们，从而抵消他们那对于待在旅馆或商场里的少数特权人物的影响。"^②利己性既体现了大众批评的"民意"，又显示出了大众批评的非客观性。

4. 口头性

在普鲁伊特·伊戈的住宅项目里，当居民被问及对该项目的感想时，居民的回答简洁、直接："拆了它！"不满的情绪因为这简短的口头表达而愈发显得强烈。此外，大众批评的口头性还表现为刻薄又不失幽默的"起外号"。例如，悉尼歌剧院，有人称它为贝壳、帆船、花朵，但也有人称它为"乌龟""没有生还者的车祸""互相吞噬的鱼"；苏州的东方之门被称为"秋裤楼"；南京鼓楼医院的门诊楼被称为"殡仪馆"，诸如此类，不胜枚举。

大众的批评通常都是这种脱口而出的口头批评，尽管看起来十分不严肃，也不客观，甚至有些不公正，但却反映了大众对设计批评的热情和批评意识的广泛性。这些批评一般不会成为严肃的批评文本，但却可以通过口口相传而成为一种社会舆论，进而间接地为批评文本所接受。

第二节 设计批评的类型

一、批评的维度

设计与社会生活有着千丝万缕的联系。它不是一个单纯的美学问题，更是与种族、性别、阶层等密切相关的问题。不同的群体根据各自的需求及自己的文化背景，对设计从各种角度提出不同的观察和批评。而设计本身也会受到宗教、政治、民族文化等各种意识形态的制约。彭妮·斯帕克在《设计与文化导论》中就这样描述道："很多先锋艺术家、设计师和建筑师在物质文化领域里看到了将现代性注入先前的保守社会，以及将设计定义为有能力改变事物的一种意识形态活动形式的机会。"^③阐明了设计与社会意识形态之间的紧密关联——设计既受到意识形态的约束，反过来又可以重塑意识形态。这就决定了持有不同意识形态的人会对同一设计提出不同的看法和意见，构成了设计批评切入角度的多元和丰富性。

① 马格林. 人造世界的策略：设计与设计研究论文集 [M]. 金晓雯，熊嫕，译. 南京：江苏美术出版社，2009：54.

② 吉拉尔多. 现代主义之后的西方建筑 [M]. 青锋，译. 北京：清华大学出版社，2012：115.

③ 斯帕克. 设计与文化导论 [M]. 钱凤根，于晓红，译. 南京：译林出版社，2012：98-99.

（一）功能主义批评

功能主义批评是从功能角度出发对形式及装饰的设计的合理性
的批评。在设计史上，大量有关设计的思考都围绕着功能与形式的
二元结构展开，从威廉·莫里斯时期的早期设计到现代主义设计。
保尔·苏利约在《理性的美》中就指出：美是一种无目的的合目的
性，是一种完全没有利害关系的满足的对象。即美和实用应当温和，实用的物品能够
拥有一种"理性的美"，实用物品的外观形式是其功能的明显表现。[①]一个在形式上非
常成功，同时又能满足功能的基本需要的设计作品被视为成功的、好的范例；而一个
造型美观但功能不全的设计则会被斥为"形式主义"。密斯·凡·德·罗的范斯沃斯别
墅设计就曾被斥为"形式主义"。1955 年，厄尔设计的凯迪拉克"艾尔多拉多"汽车，
在造型设计上引入了飞机元素，车后带有尾鳍，形成喷气式飞机喷火口的形状，来象
征喷气时代的高速度（见图 4-11）。但实际尾鳍的造型设计与汽车的速度等功能设计
并无直接联系。著名产品设计师雷蒙德·罗维就曾毫不客气地批评了这种设计，认为
其华而不实，只考虑商业因素和流行风格，违背技术和制造的原理。

图 4-11　具有尾鳍设计的凯迪拉克"艾尔多拉多"汽车

对设计形式主义的讨论既关乎对设计本质的思考，也包含对设计与社会之间的互
动关系的思考。周博认为，在早期现代设计发展过程中，对"装饰"的争论是"道德
问题"且"反对装饰、注重理性的功能主义并非现代现象"，它与西方古典主义的理性
传统密不可分。在这个传统之下发展出对装饰批判的两个依据：一是从趣味和视觉愉
悦出发的"得体"，即装饰与功能、材料的统一；二是基于基督教的宗教"真诚"，即
好的装饰是能体现宗教的真诚的装饰，是有意义的装饰。这两种原则在早期的设计改
革者的言论中往往被同时提及。如威廉·莫里斯等人所推行的"工艺美术运动"，就是
对普金和勒-杜克装饰思想的继承，既倡导装饰忠于材料，又投身对哥特风格的推崇，
认为其完美体现宗教的真实形式。机器时代的到来则为装饰的道德讨论提供了新的维
度，即装饰或形式的时代性问题。如阿道夫·卢斯就主张装饰不是现代文化的产物，
它对劳动力、金钱和材料来说都是一种浪费。柯布西耶则在卢斯的观点上进一步指出
"现代装饰就是不装饰"。

在各种"得体""真诚""不装饰"的基调中，现代设计的功能主义原则发展起来
并得到了前所未有的重视。包豪斯的设计哲学是"一切细节都从属于产品功能""一

[①]　刘子川. 艺术设计与美学［M］. 北京：高等教育出版社，2011：134.

件有一定功能的产品自然会显示出一定的外形"。美国建筑师路易斯·沙利文则将其概括为更简洁和坚定的"形式追随功能"。这些思想言论掀起了功能主义的热潮，主导了19世纪60年代以前的现代设计方向。任何忽略功能的设计都会遭到社会的怀疑。以德国为代表的欧洲许多国家将功能主义的设计观推广并发展壮大，树立起了"优良设计"的设计概念，以理性简洁的功能化的形式、精湛的制造工艺服务大众生活。第二次世界大战后，"优良设计"作为实用、朴素的设计美学成为欧洲反思和批判消费设计的源头。战后德国功能主义发展的高潮是乌尔姆设计学院。相较于消费设计中对表面形式的关注，乌尔姆设计学院更倡导从技术、社会和文化的角度思考设计的社会意义和更为恒久的价值。乌尔姆设计学院注重对设计过程的系统研究，综合考虑设计中的所有影响因素，尝试建立一套客观的设计标准以实现对早期现代主义设计中的主观主义的修正。其与德国电器企业布劳恩公司的合作产生了一批外观造型高度理性化、秩序化，但产品功能、质量可靠的功能主义设计的产品，并逐渐形成了外观含蓄、功能优良的"德国风格"。

（二）审美批评

从设计的本质来讲，它既是人类的造物活动，也是一种艺术活动。除了实用的特性，同时也具有可供欣赏的艺术特性。在手工艺时期，艺术性的创造与制造活动是相统一的，随着以标准化、专业化为特征的工业规模生产的到来，艺术活动与制造活动相分离，解决技术与艺术、形式与功能两对关系的冲突与平衡成为现代设计和现代设计批评的核心议题。从"功能－形式"的二元框架来看，有功能主义，自然就有形式主义。相较于上述功能主义对形式的批判，形式主义则强调对形式的追求，强调美的外形、色彩。

在设计发展的历史中，对样式的关注一方面来自对人类需求多样化和丰富性的回应，如对现代主义设计的批判。现代主义设计的理性主义、功能主义和机器美学所要求的去除装饰和样式上的标准化、简约化，实则也是对人类需求差异化的忽视，是对人性的压抑，成为其被诟病的一个主要问题；另一方面则主要与消费的发展联系在一起。在资本主义的商业话语中，认为设计的目的在于激发大众的审美需求，并使审美需求进一步转化为消费需求。在功能主义在欧洲流行的同时，形式主义则在以商业设计为主流的美国流行开来。例如，前文所述的为功能主义所批判的厄尔设计的汽车，就是呼应当时流行风格，以造型开拓市场，促进消费的典型案例。事实也证明，在成熟的商品社会，外观设计的成功与否在很大概率上决定了产品在商业上的成功与否。性能强大而造型没有特色的产品很难得到市场的认可。例如，前文对厄尔提出批评的雷蒙德·罗维，他就曾设计过真正具有空气动力学原理的汽车，但却因造型上没有体现对"速度"和喷气时代的象征和暗示，而未获商业成功。在经济大萧条时期，外观设计对消费的促进作用更加明显。雷蒙德·罗维的一项收音机再设计为产品带来了700%的销售额增长[①]。以促进商品销售、增加经济收益为首要目标，美国的通用汽车促成了"有计划的废止制度"，即在产品设计上强调不断变化的产品式样，从而为消费者带来更多的消费选择和消费的欲望。产品的功能则排在了第二位。福特汽车曾经引以为傲的标准化、规模化也被通用汽车色彩丰富、造型多变、造型快速更新所打败。消费的发展带来的是产品形式和外观审美重要性的提升。设计批评的审美维度变得更加重要。

① 周博. 现代设计伦理思想史 [M]. 北京：北京大学出版社，2014：65.

消费助长了形式化的设计，同时也将设计与民主化联系到一起。在美国的设计文化中，其民主化的一个重要方面就是自由市场和大众消费。大众能够平等地消费、占有物质产品就是民主的一个体现。"有计划的废止制度"还促成了"消费工程学"，将样式设计与消费者调查、市场调查结合起来，发掘潜在的消费欲求，使样式设计能够准确地迎合消费欲望。尽管消费工程学的最终目的是商业利润，但也确实形成了以消费者为中心的设计模式和设计观念。因此，雷纳·班纳姆在乌尔姆设计学院做过的两个讲座中，就认为基于大众文化和商业文化的波普艺术代表的是一种民主趣味，而消费也是设计发展的推动力。[①]

（三）伦理批评

伦理批评以评判设计的伦理道德为主要内容，包括宗教、民族、社会道德等，强调关注社会的集体利益，关注社会现实。

近几年，老牌饮料椰树牌椰汁就曾多次因为广告内容低俗，打擦边球，以女性身体为暗示而被指违背社会良好风尚、妨碍社会公共秩序，并被处以行政罚款，引起网友热议。网友纷纷评价其行为"博眼球""哗众取宠"。很多人认为椰树集团的广告策略与其选择"黑红"的营销逻辑有关，试图以"黑红"来迅速扩大知名度。但知名度不意味品牌形象的增值，相反可能会对品牌形象带来极大的损害。不少网友就表示，椰树牌椰汁这类土味低俗广告会使消费者很难将其产品与"品质感"联系起来。

同样哗众取宠却惨败而归的还有被称为"老佛爷"的大名鼎鼎的时装设计师卡尔·拉格菲尔德（Karl Lagerfeld）。他曾在 1994 年的时装面料上使用了《古兰经》的伊斯兰文手迹而引起轩然大波，并最终迫使他不得不将所有相关产品召回。[②] 相比之下，荷兰设计师辛迪·凡·德·布莱梅（Cindy van den Bremen）设计的穆斯林女性运动服则受到了认可与好评。原因就在于这个设计不是为了吸引眼球而滥用他人的宗教信仰符号，而是关注到了穆斯林女性的生活方式与社会权利，在尊重和满足穆斯林女性生活习俗的前提下，为其提供运动的便利（见图 4-12）。

图 4-12　穆斯林女性的运动装束（辛迪·凡·德·布莱梅）

① 周博. 现代设计伦理思想史［M］. 北京：北京大学出版社，2014：97.

② 黄厚石. 新编设计批评［M］. 南京：东南大学出版社，2022：229.

除了宗教，民族主义也常常是招致伦理批评的一个方面。我们经常会看到很多广告或服装被斥"辱华"，就是民族主义批评的体现。设计师在设计时未能兼顾民族情感，触碰到了民族之间的历史伤痛，就会招致公众愤怒的批评。另一方面，近几年随着中国在国际上的政治、经济地位提升，国家的民族文化复兴被提到了国家建设的重要层面。我国的设计也开始注重对民族文化的挖掘和转化。例如，2008 年奥运会使用的"祥云"花纹，奖牌使用的"金镶玉"的材质搭配等，都是中国传统文化中的艺术元素和审美趣味（见图 4-13）。各大奢侈品品牌近几年也开始频频在产品设计上使用中国的生肖元素，来迎合中国消费者对民族文化的审美需求。

图 4-13　2008 年北京奥运会的奖牌和火炬

（四）政治批评

政治批评往往在一些特殊的历史时期最为显现。毛泽东《在延安文艺座谈会上的讲话》中写道："在现在世界上，一切文化或文学艺术都是属于一定的阶级，属于一定的政治路线的。为艺术的艺术，超阶级的艺术，和政治并行或互为独立的艺术，实际上是不存在的……文艺是从属于政治的，但又反转来给予伟大的影响于政治。革命文艺是整个革命事业的一部分……对于整个革命事业不可缺少的一部分。"[①]

批评的维度——
政治和后殖民
主义批评

甲壳虫汽车的出现、设计和市场上的成功，都与政治因素有解不开的关联。时任梅赛德斯公司汽车工程师和设计师的费迪南德·保时捷，最先看到了德国经济的发展带来的大众对家庭汽车的期望和需求，提出了生产一辆属于民众的汽车的构想。希特勒在这个构想中看到了帮助其实现社会目标的价值，从而大力扶持。希特勒委托保时捷设计一辆"人民的汽车"。这辆车必须满足基本的参数条件，如需配备空调系统，速度可达 100 km/h，空间可以容纳两个大人和三个孩子，百公里油耗 7 L 等，最关键的是，定价不能超过 1 000 马克。为了配合汽车的生产，希特勒还专门建设了一座工厂，工厂所在的小镇配套建设了工人住房和其他生活设施，还更名为"KDF 镇"——"通过欢乐获取力量"（kraft durch freude）。第二次世界大战的到来，使得汽车的制造戛然而止。但提前规划布局的基础工程、汽车的设计及批量化的生产，使得甲壳虫汽车成

① 毛泽东.在延安文艺座谈会上的讲话［M］.北京：人民出版社，1975：27.

为真正的人民买得起的汽车，并且立即与自由、安逸的战后生活联系到了一起，很快风靡欧洲乃至美国（见图4-14）。[①]

图4-14 "人民的汽车"——大众甲壳虫

 尽管甲壳虫最初的设计被纳粹用来帮助实现其政治目标，对其设计进行了深度的干预和控制，但最终，这些设计被真正用到了改善民众生活。政治对艺术和设计的干预，往往采取的策略就是"为自己的政治目的挑选合适的表达形式"[②]。因而政治批评的特点，就是所有的批评指向均受到政治目标的控制，而不存在绝对的、指定性的政治风格。意识形态判决了设计风格的指向性，而设计风格本身并不承担意识形态的特征。这是什么意思呢？就是设计风格并不全然是由政治意识形态创造的，只是受到它的选择和控制。因此，当设计风格适合于政治目的的表达时，它就被扶持、宣扬，反之，不适合时就被驱逐。例如，斯大林喜爱浮夸的新古典主义建筑，在政治意识形态的压力下，当时苏联对构成主义的设计批判都是以阶级意识形态为出发点的，让苏联设计先锋派难以喘息，最终解体，构成主义在苏联销声匿迹（见图4-15）。[③]

① 斯帕克.大设计：BBC写给大众的设计史［M］.张朵朵，译.桂林：广西师范大学出版社，2012：136-138.

② 马格林.人造世界的策略：设计与设计研究论文集［M］.金晓雯，熊嫕，译.南京：江苏美术出版社，2009：102.

③ 黄厚石.新编设计批评［M］.南京：东南大学出版社，2022：220.

图4-15　构成主义发起人塔特林为共产国际设计的"第三国际纪念碑"

（五）后殖民主义批评

后殖民主义批评的视角往往与种族、文化、宗教、社会伦理等相关联。

近来持续发酵的"眯眯眼"事件就是涉及种族批评的一个典型案例。事件起因是三只松鼠拍摄了一系列广告，广告中的模特都是眯眯眼（见图4-16），这在网络上引起了广泛的讨论。网友们认为挑选眯眯眼的模特有故意丑化国人形象的嫌疑。而在此之前，摄影师陈漫也因为为迪奥拍摄了一组眯眯眼的产品宣传照片而被指"刻意迎合西方人审美"。照片中的中国女性不仅眯眯眼，还被指"头发油腻，面部扁平，皮肤黝黑满布雀斑，给人阴森森的感觉"。网友认为中国传统审美观念中，女性的标准形象是"丹凤眼""樱桃嘴""肤白胜雪"，与陈漫的照片大相径庭。后来清华大学美术学院毕业展的时装走秀也出现了同样的问题，被批"不伦不类"。

图4-16　三只松鼠的广告

"眯眯眼"为什么能掀起这么大的批评浪潮？这源于西方对亚洲人的刻板印象，而这种印象则可以追溯到 19 世纪的极端民族主义"黄祸论"（yellow peril）。黄祸论宣扬黄种人对白人而言是威胁，是劣等民族，是对以华人为代表的亚裔的诋毁与丑化。代表形象是英国小说家萨克斯·罗默（Sax Rohmer）在系列小说中创造的虚构人物"傅满洲"（Fu Manchu）。在小说的描述中，傅满洲是一个大反派，并具有反派必有的可怖面容——高个子、黄皮肤、眯缝眼，还有标志性的上挑的眉毛和下垂的胡须。后来该故事还被拍成电影，"满大人"的形象成了一个具有强烈种族主义色彩的文化符号。"眯眯眼"成了西方人审美中亚洲人，尤其是中国人的经典形象（见图 4-17）。

图 4-17 书籍封面及影视作品中塑造的反派"傅满洲"，使"眯眯眼"的形象与
"黄祸论"等种族主义言论联系到一起

西方人的审美必然与中国人的主流审美完全不同，这本是一件很正常的事情，但西方文化的强势地位使除了西方文化以外的其他文化均成为"他者"，必然招致其他文化的不满和文化的冲突。

本质上这也是人类学自身问题在后现代社会倡导多元文化语境下的一个矛盾冲突的显现。有很多人类学学者对人类学自身进行了反思，批判人类学为"殖民主义的奴仆"。如在 20 世纪六七十年代，许多人类学家都把人类学和殖民主义、帝国主义关联到一起，认为：人类学对人的划分，导致了对不同人群特点的强调，从而削弱了人们的自我定义；人类学把人框定或再现为简化的"他者"；在现有的人类学评价体系中，欧洲的白种人占据至高无上的位置，而其他种族则等而下之等。人类学通过对人的分类、表征和评价来实现在西方殖民主义进程中的角色，即将作为"他者"的族群"编码进了西方的知识系统"。伊丽莎白·多莉·唐瑞宜（Elizabeth Dori Tunstall）也曾谈到，在经典的人类学构架中，像她一样的非裔美国人及非洲人，都是人类学质询的对象。这也引发她在日后的研究中对设计在新殖民主义和帝国主义课题中的角色的关注。[①]

上述"眯眯眼"的事件之所以引起如此大的社会反应，正是说明人们已经意识到

① 唐瑞宜. 去殖民化的设计与人类学：设计人类学的用途［J］. 周博，张馥玫，译. 世界美术，2012（4）：102-112.

了文化中的殖民主义，愤而反之。由此，后殖民主义的文化批评登上舞台。

在后现代主义提倡多元文化的趋势下，后殖民主义批评作为一种新的理论范式，它打破了二元对立思维模式，将文化批评置于全球化时代语境之下进行考察。这既是后现代思想发展的结果，也是其自身不断演进的产物。同时还体现出强烈的社会批判精神，具有极强的现实意义。非西方各国知识分子开始批判地反思本国及本国的历史文化，并认为当今世界文化其实已分成了不同层次。强势文化，优势文化享有"凝视"他者的特权，弱势文化和劣势文化则只能作为"他者"被"凝视"和研究。所以，后殖民主义的批判促使边缘文化对自我和其民族文化的未来产生新的认识，用发展的观点审视整个人类文化。后殖民主义批评对西方文化传统构成巨大冲击，已不同程度地影响或者改变着同时代西方人对世界与自身的理解。

设计批评也对设计中的殖民主义进行了快速反应。

布鲁斯·努斯鲍姆（Bruce Nussbaum）曾在博客上提出了一个尖锐的问题："人道主义设计是新殖民主义吗？"他认为许多人道主义设计项目，例如，著名的"水计划""一个儿童一台笔记本"等，看起来都是西方文化从高高在上的位置俯视其他文化并进行侵入的行为："设计师是新的人类学家或传教士吗？他们侵入乡村生活，'理解'它并使之变得更好——这是他们的'现代'方式吗？"唐瑞宜则通过对设计学术期刊的梳理发现，"在亚洲多数语言传统中，都没有与设计和发展这些术语自然对等的词，因为与之相伴的都是从意识形态上对第一世界的联想、渴望和讨论的加强。这个认识，以及最近因为有了这个认识而引起的深深的不满——既来自意识形态和文化的层面，也来自一种对实际问题的关注——使亚洲许多有思想的设计师近年来都进行了非常严肃的自我反省。"她在文章中结合对 IDEO 的"为社会影响设计"项目的批评分析，展示了人道主义设计项目在设计程序、文字描述及图片使用等策略上的殖民主义特征。IDEO 所自豪的线性和理性思考的设计思维在西方的商业思维中具有一定优势，"但是对于那些本来就拥有自己的思维方式，而且也对线性和理性思考持批评态度的地方来说，引进设计思维的意义何在呢？""其风险是可能会变成另一种文化帝国主义，有些人会认为西方来的办法在解决问题时高于本土的方式"。唐瑞宜提出可以将设计人类学作为一种"去殖民化"的方法论，来实现一个去殖民化的"为社会影响设计"。她提出了 7 项设计人类学的原则，来促使它成为反击"全球盛行的不平等、非人性化的力量，并且，为了实现真正意义上的转变，要坚定地进行复杂的斗争"。[①]

（六）马克思主义批评

马克思主义理论在设计批评中的运用主要体现在强调从消费反思的角度重新认识设计。马克思主义学者普遍认为，通过广告等手段刺激购买的消费社会本质上揭示了资本主义对意识形态的控制。马克思主义哲学家沃尔夫冈·弗里兹·豪格（Wolfgang Fritz Haug）在其著作《商品美学批评：资本主义社会中的表象、欲望和广告》中就揭示了这一现象背后的发生原理。豪格认为设计及广告都是企业用来讨好消费者感官的营销工具。企业利用广告和设计可以制造"欲望"，让消费者深陷其中，浑然不觉，无法分辨欲望

批评的维度——
马克思主义和
女性主义批评

① 唐瑞宜. 去殖民化的设计与人类学：设计人类学的用途 [J]. 周博，张馥玫，译. 世界美术，2012（4）：102-112.

与真实需求的区别。资本主义通过设计和广告，一方面重塑了人们的感官，另一方面也使产品外表及其包装符号化，使产品的形式与功能割裂，商品不再追求以功能去满足消费者的真实需求，而是以感官体验为诉求，以外在的方式来经营特有的、外显的商品美学。通过广告的包装，设计提供了一种反映阶级趣味、社交网络、社会地位等的符号性消费，并形成特殊的商品文化与价值观。这一点在居伊·德波（Guy Debord）的《景观社会》中也得到充分的论述。即他所宣告的"视觉表象化篡位为社会本体基础的颠倒世界"。①

随着物质的极大丰富和与日俱增，消费主义盛行于世。20世纪40年代亨利·列斐伏尔（Henri Lefebvre）就已经率先提出对于资本主义的批判不仅要关注工厂等生产领域，更要关注由消费建构起来的"日常生活"，提出了"日常生活批判"理论和观点。这意味着，对于资本主义的研究和批判从对生产者的关注，扩展到了对消费者的关注。这正是以德波等人为代表的"情境主义"的逻辑起点。列斐伏尔引领的这一理论方向认为较之资本主义的早期形态，"当代资本主义社会出现了由生产优先的基础性结构向消费优先的基础性结构的转换……传统马克思所关注的物质生产领域，此时开始被判定为社会生活本质中的次要方面……商品社会被所谓'景观社会'取代；生产方式、生产力、生产关系和经济政治生活一类概念，开始被景观、空间和日常生活等概念取代"。② 因而，作为"后马克思倾向"的情境主义者们更重视"闲暇产物和释放欲望的制度"。③ 发达资本主义社会进入了以影像生产与影像消费为主的景观社会，景象决定欲望，欲望决定生产。景观成为物化了的社会关系。它是一种伪真实，一种通过文化设施和大众传播媒介构筑的、弥漫于日常生活的虚假欲望。因此，相比商品社会，景观社会是一种役人于无形的更加异化的社会。法兰克福学派的学者埃里希·弗洛姆则在马克思主义异化观的基础上，提出了"异化消费"的概念。消费者获得商品不再是为了使用，而是通过占有来展示自己的社会地位。消费从手段变成目的，进而异化了人与人之间的社会关系。

苏珊·桑塔格（Susan Sontag）曾对招贴进行历史分析，认为招贴在现代资本主义之前的历史条件下是不可能存在的。"招贴的出现反映了一种工业化经济的发展，其目标是不断地增加大规模的消费""最早的著名的海报都具有一个特殊的功能：鼓励一些比例正在增长的人群花钱买非耐用消费品、娱乐和艺术品"。而招贴被公众认为是一种"艺术"，则是经过第二代招贴作家在"自由的"绘画艺术中建立声誉的努力后才形成的。④

维克多·帕帕奈克则从设计师的责任感出发，强烈批判商业社会中以纯营利为目的的消费设计，主张设计师应超越为消费而设计的想法，站在社会利益的一边，担负起对社会和生态改变的责任。⑤ 帕帕奈克还对设计教育进行了分析和批评，通过列举设计教育中被公众广泛接受的及"我们自己也在发明的一些新的神话"，诸如"设计是

① 德波.景观社会［M］.王昭风，译.南京：南京大学出版社，2006：9.

② 同①：35.

③ 贝斯特，科尔纳.后现代转向［M］.南京：南京大学出版社，2002：103.

④ 中央美术院设计学院史论部.设计真言［M］.南京：江苏美术出版社，2010：793-794.

⑤ 同④：845-846.

一种职业的神话""设计是有品位的神话""设计是一种商品的神话""设计解决问题的神话""设计满足需要的神话"等，揭示了设计教育中的很多理念和做法并非如同文字所描述的，而是围绕商业和消费主义展开的。例如，"设计是创造性的神话"。帕帕奈克认为设计学院所认可和教授的创造性是狭隘的制度局限所能接受的创造性，因而"教育倾向于制造出有能力的和竞争性的消费者而不是具有创造性的和自主的个人"；而在"设计师为了大众的神话"的分析中，帕帕奈克指出"设计主要为了设计师"。因为"所有设计师都知道要想说服商人接受他们的设计是多么的难。商人也知道要想让人们去买这种商品是多么的难"。他指出，如果真的是为了大众的设计，那么就应该从大众的长远利益出发，关注资源消耗和环境破坏而不是关注如何让别人买这个设计；帕帕奈克还指出"设计解决问题的神话"实则是"只解决那些它们自己产生的问题"，等等。①

人们也开始意识到自然资源的脆弱及过度消耗带来的后果。埃佐·曼奇尼认为在20世纪80年代的10年里，环境议题已经以不同方式影响了诸如美国、欧洲的政策、商业策略、市场需求等，形成了生产与制造系统的"生态学再定位"。这个环境议题进入90年代后与社会、经济、政治等问题交织，导致了工业化程度最高的国家的结构危机。在这样一种共同背景下，原先的重复对现成物品再设计的程式化解决方案已行不通，而"需要的是想象真正具有创见的解决之道"。设计将与环境政策、社会文化创新一起引导一种全新的消费模式。这种消费模式呼唤的是增加产品使用寿命的设计；超越占有的观念、个人产品消费的观念，取而代之的是一种对消费产品和服务的非破坏性、非个人性的利用观；以及将减少需求看作增加社会质量的文化观。这个过程中，设计的意义在于"设计不能改变世界，也不能设计生活方式。它不能把自己的意图强加给人们。但是设计可以赋予一个正在改变的世界以幸会，并为新的行为方式提供机遇"。②

（七）女性主义批评

女性在父权社会中所遭受的性别压抑由来已久，"19世纪的中产阶级女性实际上被排斥在所有形式的工作之外……已婚女性的被迫无所事事是对她们丈夫的富有和成功的反映"③。当时社会的普遍观点是女性的某些天然品质，诸如柔弱、敏感、情绪化，决定了她们不适合工作而适合家务，"家"与女性被紧密地捆绑到一起，连家居装饰的风格都被认为是家庭中女性的个人性格和修养的反映："越女性化的女人越能将她的个性带入家中，并将它从一处只是吃饭睡觉之地，从一个室内装潢的展示厅，转化成她心灵的表层衣装；并与她的本性相得益彰……"④。此外，"士为知己者死，女为悦己者容"。表面上，女性的装扮和形象似乎是出于个人的审美趣味，但实际上却往往是出于对男性的"凝视"的期待和回应。"凝视"是拉康在弗洛伊德精神分析理论的基础上发展提出来的概念。在拉康看来，凝视的概念涉及的是社会交往中性别角色转换的政

① 中央美术学院设计学院史论部．设计真言［M］．南京：江苏美术出版社，2010：872-874.

② 同①：1108-1114.

③ 福蒂．欲求之物：1750年以来的设计与社会［M］．苟娴煦，译．南京：译林出版社，2014：132.

④ 同③：134.

治问题，通过凝视，观看者与被观看者之间是权力的差异。约翰·伯格在《观看之道》中就谈到，男性在决定如何对待女性之前必须先观察女性。换言之，女性在男性面前的形象，决定了她将获得怎样的待遇，因此，女性"把自己转变为一个客体——而且是最特别的一个视觉客体：一个景观"。[①] 这种"凝视"的性别定位被运用在以女性为表现内容的艺术作品上，也运用于广告等平面设计上。在广告中，不仅使女性成为观看的客体，还创造出了"想象"的女性形象，来诱导女性对其自身社会地位的定义。例如，很多广告中的女性扮演的都是母亲、家庭主妇的角色，不仅满足于家庭劳务，甚至表现出对家务的期待与兴奋。正如简·鲁特在《女性图像：性特征》中对电视广告中的女性形象作出的尖锐的评价："女人总是被表现为一副愚蠢地面对一些简单的产品欣喜若狂的形象，就好像一种新品牌的吸尘器或是除臭剂真的能够使她的一生为之不同那样。"[②] 而与之相反的是广告中的男性形象则往往是潇洒地驾驶汽车，或在宽敞整洁的办公室中眺望窗外（见图 4-18）。女性的趣味还通常被与消费的堕落联系在一起。女性的趣味是"装饰"，因而也是"肤浅的、娱乐的、零碎的、粉红的"，而男性的趣味则一贯是"有深度的、复杂的、精密的"。彭妮·斯帕克就以"唯有粉红"为主题，从审美品位的性别政治学入手对这一性别问题进行了深入的阐述和批评。

图 4-18　广告宣传中的性别形象固化

　　此外，在女性参与设计工作与接受设计教育方面，也存在不平等的待遇。在大卫·瑞兹曼所著的《现代设计史》中记录了包豪斯的情形："尽管学生们有选择工作室的自由，但女生们几乎总是直接选择编织工作室，这一工作室也被校方视为最适合女性学生的选择（玛丽安娜·勃兰特在遭遇很多困难之后，才得以在金工室学习）。这在事实上存在着某种性别偏见，当时包豪斯有一个单独的工作室专用于教授女性学生。"[③]

　　女性设计师也常常刻意被"忽视"，或被视为其丈夫或父亲工作的辅助与延伸。设计史中，女设计师马格利特·麦克唐纳（Margaret Macdonald）是著名设计师麦金托什

① 伯格.观看之道［M］.戴行钺，译.桂林：广西师范大学出版社，2005：71.

② 巴克利.父权制的产物：一种关于女性和设计的女性主义分析［M］// 贝尔廷.艺术史的终结：当代西方艺术史哲学文选.常宁生，编译.北京：中国人民大学出版社，2004：199.

③ 瑞兹曼.现代设计史［M］.王栩宁，若澜迳-昂，刘世敏，等译.北京：中国人民大学出版社，2007：204.

的妻子，她的名字被历史文本所忽略，或者将她精心设计的纹样作为对麦金托什设计成就的衬托（见图4-19）。同样还有雷·伊姆斯（Ray Eames）。作为查尔斯·伊姆斯的妻子，她的才华仅被作为装饰和色彩等在设计中较次要的领域才能受到认可和尊敬（见图4-20）。时至今日，女性产品设计师和汽车设计师的数量，无论在教育领域还是实践领域，都增长缓慢，而且规模小得可怜。随着设计领域的聚合，数字化接管了很多设计领域，女性文化的影响力明显下降。[①]女性通常被视为消费者导向而非设计师导向。市场上有打着为女性设计旗号的产品，但却未必能够满足女性的需求。因为多数此类设计都是由男性设计师通过自己对女性的想象而设计出来的。但显然，女性主义批评家认为女性设计师更能理解女性的真实需求。安娜·凯奇莱恩设计的吸尘器就获得广泛好评。无论是视觉上还是实际的体积和质量感，设计师都刻意做得小一些，马达和轮子也被安排在后部以方便拖拉。[②]

图4-19　麦金托什的妻子马格利特·麦克唐纳及她的作品

图4-20　伊姆斯夫妇在工作中

① 斯帕克.唯有粉红：审美品位的性别哲学［M］.滕晓铂，刘翕然，译.南京：江苏凤凰美术出版社，2018：9-10.

② 黄厚石.新编设计批评［M］，南京：东南大学出版社，2022：93.

随着社会发展，女性开始要求政治、社会权利的平等，同时反思文学与艺术创作中的性别观念并进行批判。作为 20 世纪最重要的批评流派之一的女性主义批评在不断地自我反思中逐渐实现由政治运动向学术运动的过渡，在驳斥男性话语中获得一种重新审视和阐释世界的途径，最终在不同艺术领域中影响批评理论。与艺术家对审美的重视及设计师对功能的重视不同，女性主义艺术家们更加注重历史与社会对女性处境的研究。这使得女性主义批评走出了传统艺术批评对艺术作品的美学价值探讨的窠臼，摆脱了"大师叙事"这一主流评价模式，把宏观叙事拆分成微观画面，从而给艺术和设计批评以全新的、解构的眼光。

（八）绿色设计批评

工业化进程的加剧，对自然环境带来了巨大的破坏，全球变暖、生物多样性损害、资源枯竭、水和空气污染等。环境保护成为全球共同关注的问题之一。在环境伦理学的研究语境中，设计被纳入人类整体创造性活动之中进行评判。绿色化、生态化成为设计发展的趋势。

绿色设计是在 20 世纪 80 年代才正式出现的设计概念。但有关绿色、环境保护和自然友好的设计批评的意识和思想却早在五六十年代就已经出现。自 20 世纪 60 年代起，西方兴起了生态与和平运动，抵制高度工业化社会的要求，期望通过设计师的努力来寻找一种对产品、住宅和食品生产的自我满足态度，建立"人与环境友好"的关系。很多重要的著作均集中发表、出版于这一时期。如美国学者蕾切尔·卡逊的《寂静的春天》、维克多·帕帕奈克的《为真实的世界设计》、麦克哈格的《设计结合自然》等。1970 年，美国的青年学生组织了声势浩大的游行和集会活动，来唤起社会的环保意识，并促成了"世界地球日"（每年的 4 月 22 日）的确立。在欧洲，设计师与理论家则通过鼓吹仿生学和自然主义设计，探索生产、销售的新的可能方式。如德国"设计派"和意大利的"意大利设计体系"。在美国，布克敏斯特·富勒（Buckminster Fuller）是倡导并践行生态理念的最重要的建筑师和设计思想家之一。他早在 20 世纪 20 年代开始就以"最大效能"思想设计住宅、汽车、卫生间等。20 世纪 60 年代，他开始发表著作，来阐述他的设计主张，认为设计应对环境负责，节约、合理利用能源和材料，"用最少的东西做最多的事情"[①]。

设计批评家维克多·帕帕奈克也为绿色设计思想的发展作出了巨大贡献。保林·迈芝就认为帕帕奈克是"该领域工作的最知名的设计师"。海伦·易斯和约翰·戈特塞吉斯认为帕帕奈克是"真正致力于生态设计研究并作出了划时代贡献的批评家"[②]。帕帕奈克认为设计师能够创造更美好的世界，并在其著作《绿色律令》中肯定了设计的绿色趋势。他对庐舍设计的思考主要包括 3 个方面。一是把环境和生态学观念与"人的尺度"结合起来，即讨论人在自然中的占有问题，以最小的占有创造最大的效能，在设计中应强调对环境和生态使用的适度原则。二是环境设计的原则和方法。帕帕奈克首先通过大量的分析和案例证明了设计全面参与了环境污染，因而设计有责任为阻止环境的持续恶化而努力。随后，帕帕奈克又给出了设计的原则和方法，

① 安克尔. 从包豪斯到生态建筑 [M]. 尚晋，译. 北京：清华大学出版社，2012：50-55，80-93.

② 周博. 现代设计伦理思想史 [M]. 北京：北京大学出版社，2014：180-181.

如减少原材料的使用、再使用、循环、可降解、为拆解设计等。在对设计之物的生命周期的论述中，帕帕奈克从设计哲学的高度指出了设计的价值和归宿——相较于看似永恒的"物"，设计更应将物品短暂的生命周期与卓越的美学品质相结合，寻求"生生不息"的永续之道。三是对可持续设计的认识。帕帕奈克在《绿色律令》中所阐述的"可持续设计"的构想与今天的"可持续"概念十分接近，即包含环境可持续、经济可持续、社会可持续和机制可持续的全面、综合的可持续，而非简单生态平衡和环境保护。帕帕奈克在对生态和环境问题的思考中融入了关于社会公平、资本主义反思和第三世界发展等问题的反思与探索。①

除了帕帕奈克的系统性阐述，今天绿色设计批评的理论和研究结合现实问题展现出多种面向的关注：有的关注设计的材料、制造或施工中的环保规范；有的则强调设计对减少资源消耗和环境损害的积极作用。时至今日，达成了普遍共识即绿色设计在设计批评和理论的助推下已然成为设计发展的正确方向，环境绩效和环境伦理意识也已成为不仅是设计师，更是企业、政府和每一个人所面对的行为约束。绿色设计从过去对设计师的道德约束，发展成为商业行为。许多企业已意识到提高企业的环境绩效是在新时代语境下获得长期良好经济效益的基础。但在批评家们看来，情况并不乐观——绿色批评意识对现有设计实践活动潜在的基础形成强有力的威胁。这个基础是指设计师在且仅在消费文化系统中提供设计服务的现实。即设计受到的商业和利益的巨大影响与绿色设计所期望达成的道德约束和改变设计价值取向的理想目标之间的巨大鸿沟。

目前，绿色设计通常通过以下路径来达成其环境目标：在设计中使用环境友好的材料；在不影响功能的基础上，设计使用最少的材料；通过先进技术来支持绿色设计的实现；以设计来简化或减少包装；设计减少产品使用过程中的能耗和资源占用；通过设计延长产品的技术生命周期，延长产品使用周期；在设计之初就考虑回收和再利用。

鉴于绿色设计的关注点和实践路径，有学者认为生态美学提供了一种"迥异于机器美学的设计价值观"，而这促成了设计思考的全面，进而摆脱了传统的"装饰艺术"的设计定义。②本质上，绿色设计也的确是对工业社会价值观的重新思考与批判。

二、批评的媒介

（一）购买与使用

"消费品是大众的艺术"。③德国设计批评家桑佩尔说："作品审美价值的判官是定购或购买了作品的人，而不是博学的法官。如果购买者是个人，那判官就是个人；如果购买者是机构，那判官就是机构；如果购买者是政府，那么所有人民都作为一个整体成为了品位的最终也是最直接的判官。"

批评的媒介——
购买与使用、
设计和文字

① 周博.现代设计伦理思想史［M］.北京：北京大学出版社，2014：182-194.

② 同①：113.

③ 克拉克.设计人类学：转型中的物品文化［M］.王馨月，译.北京：北京大学出版社，2022：53.

从符号学的角度来看，购买行为本身就是一个显性的判断和结论。因为所有的设计，无论是工业设计还是平面设计，实则都是符号的复合体。消费者和使用者是接收端，对所购买的符号复合体构成解释。即解释者接收设计传递的信息，将其与自己的符号贮备系统进行对位、解码，过程中自然而然地运用了判断、释义、评价，进而使自己成了设计的批评者。

在这种批评方式里，有两种观点。一种是接受美学。它认为作品的价值、意义和地位由两种文本的互动决定。"第一文本"指作为人工制品的作品本身；"第二文本"则指作品经过观众大脑领悟、解释、融化后所产生的再生物。接受美学认为作品本身不存在独立性，两种文本共同构成了完整的作品，如果"第一文本"没有被接收和接受，作品在美学意义上永远无法成为一个自足的本体。另一种观点则恰恰与之相反，"社会效果论"认为作品是独立的、主动的，而观众是消极的、被动的。作品与观众的关系就像水流与水车，二者是泾渭分明的两个独立主体。

事实证明，购买与使用往往都是"积极""主动"的批评行动。使用者们经常根据自身的需要来对各种设计进行改造，作出新的阐释。Mapping 工作坊的发起者何志森曾在一席演讲中讲到这样两个案例。他讲到，在他父母居住的校区楼下，有一个设计师规划设计的种满玫瑰花的花坛，但因无人打理，杂乱不堪。有一天他母亲问他"可不可以帮妈妈每天偷偷拔掉一棵玫瑰树？"于是 1 周后，花坛里少了 7 棵玫瑰树而出现了一小块空地。他妈妈悄悄种上了葱、姜、大蒜。后来空地逐渐扩大，他母亲又种了西红柿、南瓜。这一点立即被小区居民发现，但他们没有举报，反而加入了改造的队伍。整个花坛的玫瑰树全被拔掉，取而代之的是"小区菜园"。不仅如此，种菜活动还从花坛扩大到了周边街头空地。第二个是他讲自己在华侨大学附近看到的一个外卖小哥。这个小哥用一根晾衣竿把盒饭递进学校里。他认为小哥用一根竹竿就颠覆了设计师精心设计的空间壁垒。用户用"非正常"的使用方式对生活空间进行了重构。这种重构正是对原设计的批评（见图 4-21）。

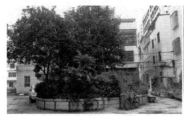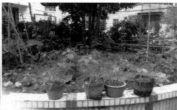

图 4-21　何志森的母亲"偷偷"改造的小区花坛及用竹竿"捅破"学校围栏的外卖员

大卫·哈维就将使用者视为"超越者"，认为他们并非只是消极地接受设计和设计师的支配。唐纳德·诺曼也在《设计心理学》中认为使用者在"反应"和"接受"上具有主导性，以多元化的方式来对设计进行阐释。[①]

（二）设计

很多设计的初衷就是设计师出于对某一问题的关注。在 BBC 与法国著名设计师菲

① 黄厚石.新编设计批评［M］.南京：东南大学出版社，2022：282.

利普·斯塔克合作的一部记录设计选秀的纪录片中，最终获胜的两位选手的作品都是对特殊群体的需求的关注（见图 4-22）。一位是为行动不便的老人设计了能够辅助他们站立起来的拐杖；一位则是为盲人设计了带有磁吸的、不易散落和倾倒的组合式快餐盘。两位设计师关注的恰恰是日常设计中经常被忽略的群体，而这些群体因其身体受限，对设计有着特殊的需求。两位设计师通过自己的设计，表达了对弱势群体生活的关注，他们的设计也可以在一定程度上引起其他人乃至全社会对于日常设施、设计在兼顾弱势群体需求方面匮乏的关注。斯塔克也在最后认为，二人之所以能够脱颖而出，不仅因为他们具有过人的专业能力，还因为他们在设计上展现出来的社会责任感和道德感。

（a）辅助残疾人用餐的磁吸餐盘 　　　　　　　　（b）帮助老人站立的拐杖

图 4-22　BBC 节目设计师真人秀纪录片《创意生活》中最后两位胜出者的设计

在设计史上，后现代主义设计就是对现代主义设计的批评。例如，后现代主义设计的代表"孟菲斯"的作品，其童话般的造型，浓烈的色彩，在视觉上就形成了对现代主义克制、清冷、理性的风格的回击，其批评对象不言而喻。与文字相比，以"设计"本身作为批评的方式直接而明确。安东尼·邓恩和菲奥娜·雷比延续"激进设计"和"反设计"的批评性设计实践的传统，提出了"批判式设计"的理念，"使设计作为一种批评与立论的形式被确立下来"，并且在过去的十年，批判性设计实践越来越受欢迎，越来越多的设计师参与到有关这种方法的展示和界定当中。[①]

批判式设计首要批评的就是"设计即解决问题"这样的金科玉律般的设计价值观。邓恩和雷比认为，随着新兴技术的井喷式爆发和不断复杂的人类社会，设计师按照原先所采取的被动地遇到问题—解决问题的策略已无法应对层出不穷的技术更新及市场

① 马尔帕斯. 批判性设计及其语境：历史、理论和实践［M］. 张黎，译. 南京：江苏凤凰美术出版社，2019：3.

转化，设计师必须积极地参与到技术更新中去，主动探寻技术发展与社会需求之间的缝隙。因此，与那些传统的解决问题的"确认式设计"相比，批判式设计并不是要提供答案，相反是要提出问题，来激发观众参与到设计中，主动思考（见表 4-2）。[①]

表 4-2　安东尼·邓恩和菲奥娜·雷比提出的"A/B 宣言"

A	B
肯定的	批判的
解决问题	发现问题
提供答案	提出问题
为量产而设计	为争论而设计
设计即流程	设计即方法
为行业服务	为社会服务
虚构的功能	功能的虚构
说明世界是怎样的	说明世界可能是怎样的
让世界变得更适合我们	让我们更适合世界
科学的虚构	社会的虚构
未来	平行世界
"现实"的真实	非"现实"的真实
产品叙事	消费叙事
应用	暗示
有趣	幽默
创新	激进
概念的设计	概念化设计
消费者	公民
让我们购买	让我们思考
人机工程学	修辞学
用户友好型	伦理道德
步骤程序	作者身份

注：A 部分为确认式设计的特征，B 部分是批判式设计的特点。

奥龙·卡特斯（Oron Catts）和伊奥·祖尔（Ionat Zurr）在 2008 年纽约现代艺术博物馆举办的"设计与弹性思维"展览上展示了他们的"无受害者皮革"（victimless leather）作品（见图 4-23）。这是一件通过实验室的技术科学"生长"出来的"无缝夹克"，由结缔组织细胞和骨细胞构成。因此，这块皮肤不属于任何一个具体的生物，而且一直是"活着的"。后来在展览期间还一度疯长失去控制，策展人要求他们对这块皮

① 邓恩，雷比.思辨一切：设计、虚构与社会梦想［M］.张黎，译.南京：江苏凤凰美术出版社，2017：6-8.

肤实施人道主义毁灭。这一事件还被广泛报道，引起了社会争论。它既是对人与动物之间关系的发问，又引起了社会对科学技术发展和管理的讨论，也激发了艺术如何处理和管理"活的"作品的思考。

图 4-23　无受害者皮革（奥龙·卡特斯，伊奥·祖尔）

　　除了科学技术外，批判式设计还会对政治和社会制度提出质疑。例如，南非籍设计师拉尔夫·保兰德设计的"破坏者服"，就是专门提供给示威者的衣服（见图 4-24）。这些衣服有厚厚的缓冲保护设计，可以防止示威者在游行时遭到警察棍棒的伤害。这个设计实际同时也是对国家暴力机关在解决社会问题时的粗暴提出的讽刺。

图 4-24　拉尔夫·保兰德设计的"破坏者服"

（三）文字

　　文字批评是设计批评的最基本形态。设计批评的文字一方面包括设计批评或评论文章，另一方面也包括编纂成册的评论文集、杂志期刊。例如，《设计问题》（*Design Issue*，DIs）这类期刊经常会就设计伦理这类热点设计问题组织讨论和评论。设计杂志

在设计行业中扮演着非常重要的角色。它不仅是设计师们交流设计思想的平台，而且也成为消费者了解产品设计及评价产品好坏的重要途径之一；而设计杂志也承担向设计师传达品牌理念的重任。设计杂志也可以左右设计消费。例如，韦斯帕踏板车、斯塔克榨汁机等经典设计作品之所以大受欢迎并奠定其经典地位，就少不了设计杂志的推波助澜。作为日常生活用品，它们在符合各项主要标准（高雅，易于保养，视觉讲究）的前提下，被给予某些外观设计与实用性标准，并由设计杂志演绎成全部现代设计理想之达成。用雷纳·班汉姆（Reyner Banham）的话来说，这些"纸质光亮的好月刊"在设计界决定着"谁读什么"。

对于设计来说，专业的设计杂志更是设计组织与设计流派发声的"传声筒"。前面也提到，每一个设计流派的产生都不仅仅包括持相同理念的设计师所做的设计实践活动，还有很重要的一部分就是理论阵地。例如，20世纪70年代的《卡萨贝拉》（Casabella）杂志就曾经协助索特萨斯等人组建了"全球工具"（GlobalTools）设计教育实验项目，一度成为"激进设计"和"反设计"的思想阵地。杂志不仅刊登设计批评的文章，还会利用每一期的主题策划来表达对某一设计问题的关注，引发批评。1969年的《设计》杂志则有一整期都是有关"残疾人设计"的讨论。在这个倡议下，从道德出发，许多设计师都贡献了自己的创意，提供了很多优秀的思路和案例。国内的如《装饰》，有一期主题为"校园设计"。主编方晓风在"写在前面"中谈到校园建筑本身往往就是一种先锋设计理念的外化表现，本身就是最好的教材。他以包豪斯的校舍设计为例："包豪斯校舍的启用成为现代主义运动的一个强音。它注重效率的平面布局、简洁而几何化的审美趣味、自由构成的体积组合，使建筑成为包豪斯设计思想的直观注解，也成为影响深远的一个案例。"而中国近30年间也经历了一波教育发展的高潮，其中很重要的一部分就是大规模开展的新校区的建设。该杂志关注到这样一个突出的教育现象，以"校园设计"为题来组稿，探讨环境育人的可能性和重要性。

（四）展览

最初的设计展览是以博览会的形式出现的。最早可以追溯到1851年在英国举办的"水晶宫"国际工业博览会。也是这场博览会，引发了威廉·莫里斯等人对工业制品艺术质量的强烈不满，撰写文章、发表演说、践行具体的设计，引起社会对工业与艺术之间关系的关注，并推动了欧洲的设计改革。当时参观了博览会的评论家都认为，参展的展品反映出一种对历史样式的滥用，过度的装饰与机器制造的方式严重不符。这种尖锐的批评在博览会结束的若干年后还一直持续。有学者专门就此次博览会分析了其作为批评形式的运作方式。展品入选须经过博览会展品评选团的专家认定，这就是一个批评的过程。在展会期间，还会受到来自观众、其他展团、主办机构、各国政要、媒体等的批评，厂家接到的订单也是一种批评。"无论博览会成功与否，其社会效应总是直接的、超国界的，而且是多方面的。每一届国际博览会都有一个关注的焦点或争议的主题。这一系列频频举办的博览会除了推动设计批评和设计发展，同时有效地促进了各国工业化的竞争。"[①]

批评的媒介——
展览与影像

① 尹定邦.设计学概论［M］.长沙：湖南科学技术出版社，2000：253.

博览会的主要策划人亨利·柯尔则认为 1851 年的博览会是一次创举，"它提出了一个全新的理念——允许在艺术、科学和商业议会中讨论有关艺术、科学和商业的问题……是人类前进的重要一步"。①

今天，设计展览层出不穷，每一个展览的主题，都是对一个设计问题的关注，每一个展览通过对展品的整合、展示，都给出了对所探讨问题的一种回答。史密森尼库珀－休伊特国家设计博物馆的大型展览"为其余 90% 的人设计"（Design for the other 90%）认为在全球 65 亿人口中，有 90% 的人未能或很少获得我们认为理所当然的产品和服务，有近一半的人无法定期获得食物、清洁的水和住所。因此，该展览综合了 30 余项设计，来展示设计师、工程师、学生和教授、建筑师和社会企业家为其余的 90% 的人所进行的低成本设计的探索。这个展览后续还衍生为"为其余 90% 的人设计"的设计运动，产生持续影响。

2011 年，北京首届设计三年展，时任清华大学美术学院副院长的杭间作为总策展人，将展览的主题定为"仁：设计的善意。"在主题释义中，杭间谈到善意在这里不应是一种道德，而应是设计的一种角度、一种建议、一种可供选择的方式。善意体现的是一种平等、商量和交流。设计的善意，即设计应警惕资本的控制，去体会设计之于改善民生的重要作用，使之更符合人类的生存和发展。整个展览在这个主题的统摄下分为 5 个板块，分别是"创意联结""知'竹'""理智设计情感""混合现实""可能的世界"。"创意联结"主要表现全球化视域下的地域性，即特定国家或地区的设计特色，而这些特色又在全球市场语境中展现出复杂的混杂和联系；"理智设计情感"板块则探讨设计中理智的功能和情感的形式之间的平衡问题；"混合现实"关注设计师如何在看似困顿复杂的局面中发现新的方向，如何在表面的矛盾与冲突中找到内在的一致性，通过展品来为公众提供一种全方位的视角：了解设计师在关心什么，以及他们对生活的特殊态度源自何处；"可能的世界"则是一个批判式设计板块，参展的作品都在提出一个问题"假如……?"以设计的语言对无数问题、思考、想法、可能，而不是既定的答案，来进行表述，鼓励观众大胆想象世界的其他可能性。

通过主题的约束及上述各色参与展览的主体的批评，展览成为一个大型的设计批评现场。

（五）影像

1. 电影

科幻电影对于未来世界中的科技和设计，将在生活各方面展开构想和批评。这些作品往往以人类所熟知的事物为原型来展开创作，因此，它们必然具有很强的现实意义和人文价值。但其背后却隐藏着许多矛盾与冲突。这些矛盾和冲突是如何产生的呢？又该怎样解决呢？《黑镜》（Black Mirror，2011—2019 年已播出 5 季）这一英国经典科技系列影视剧，主创人员讨论不同的现代科技主题，并作相关批评：如人工智能、虚拟现实、网络社交、芯片植入、电子游戏和智能机器。该系列电影从另一个视角使我们发现了技术发展对人类可能产生的负面影响，同时也发现了技术对于人性的使用、摧残和掌控，也就是技术"反噬"现象。电影中的惨剧之所以对观看者造成极

① 中央美术院设计学院史论部 . 设计真言 ［M］. 南京：江苏美术出版社，2010：8.

大冲击，就是因为这个技术上的"惩罚"不只属于将来，而是现在的日常生活。人工智能与大数据分析早已经接手我们的工作——课堂上通过摄像头监控分析学习认真与否的同学，心里一定会踏实；也有在"智慧管理"时迫于效率不得不戴上智能手环的环卫工人，无法在某个位置逗留 20 min，总是"觉得好像有个人时刻关注着自己"。所谓"黑镜"，不仅意味着我们面对黑屏（手机、计算机、电视），更意味着我们面对着这面镜（电视），进行着自我审视与思考——而这正是科幻影片最大的批判价值所在（见图 4-25）。

在《思辨一切》中，邓恩提出，许多关于未来的畅想往往是一种"当代生活方式的未来技术世界"，例如，整洁的办公室、繁忙的购物中心等。这种想象未来的方式似乎可信，但却不免陷入

图 4-25　英国经典科技剧集《黑镜》的海报

"一种陈腐的世界观"。设计师需要摆脱这种陈腐，试验各种新的方式来想象未来与日常生活之间的关系。在邓恩看来，电影为以批评为目的进行的批判式设计实践提供了很多方法和思路。如"扭曲日常"，电影十分擅长混合平凡与非凡。邓恩分析了《第 9区》《人类之子》等科幻影片，认为这些影片在设计上将虚构之物与当代人十分熟悉的现实环境进行了巧妙的杂糅，这使得观众即便知道它们不是真实的也没关系，"因为它们是电影，我们在看它们之前便完全了解规则"。此外，电影在构造非现实方面也极具优势，例如，文森佐·纳塔利的《心慌方》和拉斯·冯·提尔的《狗镇》，都是借助电影这个媒介构建抽象的极端场景和制造强大氛围的经典之作。这样做的好处在于能够摆脱现实时空的限制，"极端的场景设计故意让人很难沉浸于电影中，因为人物及其行动与言语本身比故事情节还要突出"，进而能够"说服观众去自主地解释他们所看到的内容，而不是简单识别或解读线索""电影创作的重点从表征转移到呈现，已不再是纯粹的影视娱乐。它们非常适合于观念的探索，也因此弱化了作品的娱乐性"（见图 4-26）。[①]

[①]　邓恩，雷比．思辨一切：设计、虚构与社会梦想［M］．张黎，译．南京：江苏凤凰美术出版社，2017：137-139.

（a）电影《狗镇》海报

（b）电影《第九区》海报　　　　　　　（c）电影《人类之子》海报

图 4-26　电影海报

　　在此基础上，邓恩推演了批判式设计的方法之一：道具。他认为诸如《黑镜》这样的科幻电影提供了一个非常有感染力的故事及沉浸式的体验，这些可以作为一种视觉线索来帮助观众建构起虚构世界，并对政治、社会关系和意识形态进行主动想象。"但需要观众保持一定程度的被动装填，且这种被动性被那些易于识别和理解的视觉线索所强化"。[①]据此，邓恩提出了一种借助电影进行设计批评的实践形式，即电影道具："考虑思辨设计的虚构之物，方法之一是作为虚构电影中的道具"。他认为"电影道具设计似乎是启发这些虚构之物的优质灵感来源"。电影道具能够作为视觉线索，指引情节的发展。但他又强调，思辨设计的"虚构之物"与电影道具有所区别。"设计思辨采用了虚构之物来超越道具对于电影的支持功能，并且摆脱了道具设计师不得不用的那

① 邓恩，雷比.思辨一切：设计、虚构与社会梦想［M］.张黎，译.南京：江苏凤凰美术出版社，2017：76-77.

些陈词滥调的视觉语言"。具体来说，思辨设计更强调用电影的媒介属性去扩展物理道具的想象可能性，为物理道具增加层次和开放性。"视频和摄影术是次要的媒介……物理道具是其起点"。在"麦高芬图书馆"中，设计师诺穆·托兰、昂卡·库拉和基思·琼斯从创作系列电影入手，设计并制作了一系列"道具"。这些物件都由一种黑色聚合物树脂材料快速成型制作，暗示这是一种"概念物"，与实物和现实相区别。通过附加媒介（电影）勾勒的复杂故事，这些概念物实现了实物、虚构审美相结合的思辨实验。即将非现实引入日常生活，与虚构的现实形成对话关系。①

2. 纪录片

除了电影，纪录片也是可以为设计批评所借鉴和使用的影像媒介。

"你永远无法成为你没见过的人"，这段文字出自 2011 年的美国纪录片《被误解的女性》（又名《雕塑小姐》，见图 4-27）。正如片头的美国脱口秀主持人所说，纪录片导演"改变了我们观察自己、别人及这个世界的方式"。《被误解的女性》这部纪录片，描写了主流媒体和女性发展的关系。鉴于时下媒体特别是广告对于女性"物化"的广泛冲击，影片访谈了来自各个阶层的妇女——既包括豆蔻年华的平凡少女，又包括声名显赫的社会名流，力图在各个阶层妇女身上发现她们在成长过程中面临的常见困惑并剖析其社会原因。这类纪录片一方面能唤起强烈的性别批评意识，另一方面又能引起人们对于广告、娱乐节目所遮蔽的性别问题的警惕和思考。该片以女性为切入点，通过她们的生活经历和情感体验来展示女性在新时代下如何应对大众传媒带来的冲击和挑战。影片用简洁明快的叙事语言表达了一种强烈的人文关怀精神。它既具有纪实风格又不乏艺术性。尽管它并不直接涉及设计艺术，但它使人们对设计批评有一种自觉，而这种自觉无疑得益于纪录片自身所具有的显著特征。

图 4-27　纪录片《被误解的女性》展示了媒体对女性形象的挤压与简化

① 邓恩，雷比.思辨一切：设计、虚构与社会梦想［M］.张黎，译.南京：江苏凤凰美术出版社，2017：126.

纪录片反映真实社会生活，不仅是那些我们能看得到的，还有那些隐藏的现实。拍纪录片的导演，很多喜欢探究社会"阴暗面"等现实中的讳莫如深之处。纪录片能够引发直接的批判。纪录片用现实主义的方法来观察和反映社会生活，以具有争议性或矛盾性的突出主题为对象，并将其结论进行直接或间接的分析。以设计和设计师为拍摄对象的纪录片，也都会基于策划者和导演的理解而给出对于设计的分析或对设计师的评论。配合丰富的资料、声画结合的信息传播体验及高质量的镜头语言，这类纪录片对那些对设计一窍不通的读者有很好的推广作用。例如，BBC 与彭妮·斯帕克合作拍摄的《设计的天赋》（*The Genius of Design*），实际是一部"写给大众的设计史"。该纪录片不简单以时间为线索对设计作品和观念进行罗列，而是将设计的历史分设为诸如风尚与典范、战争年代、丰裕社会等几个阶段，以不同时期的社会特点与设计特点为题，重点展现设计在社会变迁中的作用和角色。又如 *Objectified* 则是以设计师和批评家为主要对象，对同一设计观念分别展示设计师的观点和批评家的观点，形成理论与实践双重视角的评析与碰撞。日本还曾推出过一档为儿童设计的设计纪录片，叫《啊！设计》。片中展示了一系列设计的原理，从字体到颜色，从茶壶到摩托车，使孩子们认识到原来生活中每天看到、用到的这些东西背后有那么多设计技巧和思维的介入（见图 4-28）。

（a）工业设计纪录片《设计面面观》

（b）设计的天赋

（c）日本 NHK 为儿童打造的设计纪录片《啊！设计》

图 4-28　设计纪录片

第三节　设计批评的思想和理论

从上述设计批评的本体、主体、维度等内容来看，设计批评的标准与理论呈现出

多元化和复杂性。不同地区、不同时期、不同文化语境下得出的设计评价的标准和体系是不尽相同的。中国当今的设计评价体系总体来说是从设计的科学性、适用性和艺术性 3 个方面展开，具体包括技术评价、功能评价、材质评价、经济评价、安全评价、美学评价、创造性评价等多个方面。根据台湾《工业设计》杂志的整理统计，尽管各国的设计评价所依据的标准体系不同，但 8 项标准取得了 50% 以上的认可率：功能性与品质（100%），造型、视觉化和独创性（87%），提高生产效率（75%），安全性（67%），材质耐用性、持久性（60%），环境友好（53%）。[①] 这体现出了同一时代背景下，人类对设计共同的认知和要求。

这些标准和体系并不是一成不变的，随着技术的发展、文化的变迁、社会结构的变化，设计批评的标准、思想及理论也会呈现出时代特征。本节将尝试将设计批评思想和理论放置于其发生、发展的时代背景、社会背景中去，展现其在历史源流中的必然性和合理性。

一、民主与务实

工业革命后，工业化大生产带来了生产效率的极大提高，但同时也极大地改变了人类的生产方式和劳动方式。在生产方式的变化中，人类对设计的审美认知和价值认知也发生了翻天覆地的改变。设计的理论和评价体系也随之改变。设计批评中对机器和机械化生产的批判影响深远。机械的生产能够实现效率的提升和产品的标准化，但同时其"复制"则带来了装饰或者说产品艺术质量的粗糙与单一。而这个问题背后隐藏的则是手工生产时代艺术与制造统一的生产方式中所形成的"光晕"的消失。

（一）田园牧歌中的理想社会

1851 年，伦敦的"水晶宫"博览会，其建筑本身可以说是英国工业革命成果最好的展示。然而与"水晶宫"建筑形成鲜明对比的是在其中展示的各式挪用历史风格的工业制品。当时的设计师和设计批评家众口一致，认为这些产品表现出一种为装饰而装饰的热情——漠视设计原则、滥用装饰。欧文·琼斯评价道："新奇，但缺乏美感；唯美，但缺乏智慧，所有的作品都无其主题和信念。"而当时普遍认为机械化大生产带来的技术与艺术的脱节是造成这些产品艺术质量下降的主要原因。随即，设计师和批评家将这种设计批评与社会道德及责任感联系到一起，认为这样的产品艺术形式最终将导致大众审美趣味的衰落。他们认为应回到过去，通过恢复手工艺生产的方式，来解决艺术与技术之间的矛盾，进而实现一个完美的理想社会。"英国人发展出一种强烈的乌托邦气质，即：反机器、反城市，期待以过去那种以手工为基础的田园牧歌式的优点代替工业产品简单的、无艺术性的效果"。[②]

19 世纪，伴随资产阶级的进一步壮大，西方贵族社会进一步衰落，民主主义思想崛起并发展起来。民主主义思想给设计带来了大众化、平民化的新观念与新理想。其中影响最深远的来自以约翰·拉斯金为代表的一些思想家和艺术家。拉斯金是英国艺

① 尹定邦 . 设计学概论 [M] . 长沙：湖南科学技术出版社，2012：241.
② 斯帕克 . 大设计：BBC 写给大众的设计史 [M] . 张朵朵，译 . 桂林：广西师范大学出版社，2012：40.

术理论家，他的设计思想主要围绕艺术与技术的结合、设计的社会功能等内容展开。在设计的社会功能方面，他认为当时从事造型艺术等"大艺术"的艺术家已脱离生活，为贵族利己主义所控制，而作为"小艺术"的设计应为建设一个完美社会服务，即应为社会大众服务。因此，他反复强调设计的大众性，反对精英主义设计。而在艺术与技术的关系上，拉斯金认为真正成功的设计，应当是艺术与技术相结合的、应当是实用性与艺术性相结合的结果。他抨击机械化生产的粗糙，倡导恢复手工生产。

威廉·莫里斯则在拉斯金思想的基础上，进行进一步的总结和发展。他同样坚持真正的艺术应由大众创造并服务于大众，艺术和自由一样是属于大众的。自然环境也是属于人类共有的财富，既属于现在的人，也属于未来的人。莫里斯还认为劳动分工是机械生产问题中的关键，正是劳动分工带来了人与工作的割裂。这种"割裂"造成了产品的艺术质量下降，"机器篡夺了工匠对产品造型的掌控……将产品的外观设定和制作分割开来，其后果是设计品质的退化"。[①]因此，他通过自己身体力行的设计实践，倡导设计与制作一贯制，主张艺术家与工匠的结合。

拉斯金和莫里斯都期望通过艺术与设计来改造社会，消除社会的不平等，展现出设计师和设计批评家的社会责任感。这些设计批评和改革的思想对当时乃至现代主义时期的设计都产生了深远影响："无疑，正是约翰·拉斯金和威廉·莫里斯的作品及其影响，孕育了我们的精神，激发了我们的行动，彻底更新了装饰艺术领域里的装饰与形式。"[②]

（二）机器美学的扩张

如前所述，新的生产方式与手工艺审美观念的冲突酝酿的是新一轮的设计革新。无论是支持机械生产还是反对机械生产，其中一致的观点是：设计师和批评家们都呼吁"真诚"的设计，即装饰的恰当和技术的恰当。伴随机械化生产的稳步向前，设计思想、设计审美观念逐渐出现

批评的思想和
理论——工业
革命和现代主义

一边倒的趋势，主要表现为设计对机械生产方式的接受和对装饰的批判。

机器美学在19世纪末就已经出现了扶摇直上的态势。新艺术的核心人物凡·德·维尔德在莫里斯的思想基础上进一步指出"没有技术为基础，新艺术就无从产生"。他在1894年发表的《为艺术清除障碍》一文中提出"美的第一条件是，根据理性法则和合理结构创造出来的符合功能的作品"。穆特修斯提出了设计的"客观性"原则，即设计师应该追求"完美而纯粹的实用价值"，既然产品是由机器制造出来的，那就应该抛弃一切装饰，按照实事求是的道路前进。阿道夫·卢斯则提出了更为激进的"装饰即罪恶"的观点。在美国，机器美学同样得到了发展和传播。以沙利文和赖特为代表的芝加哥学派所宣扬的功能主义在20世纪前50年中占据了设计批评的统治地位。沙利文认为"形式服从功能"，而赖特则在此基础上提出"功能与形式同为一体"。

设计史学界普遍认为，1907年的德意志制造联盟是现代设计在理论和实践上取得突破的转折点。德意志制造联盟由一群艺术家、建筑师、设计师、企业家和政治家组

① 福蒂.欲求之物：1750年以来的设计与社会［M］.苟娴煜，译.南京：译林出版社，2014：51.
② 惠特福德.包豪斯［M］.林鹤，译.北京：生活·读书·新知三联书店，2001：18.

成，目的在于通过艺术、工业和手工艺的共同努力，来提高德国工业产品的质量，并认为这也是塑造德国成为一个世界性工业强国的文化典型形象的契机。联盟继承并延续了自由派改革者、建筑设计师高弗雷·桑佩尔等人所倡导的理性主义传统，提出了对机械制造的新认识，并形成了规模化的理论效应，最终影响了德国乃至整个欧洲的设计发展。1914 年，在德意志制造联盟年会上，穆特修斯和凡·德·维尔德之间爆发了关于设计规范化和标准化的大论战（史称"科隆论战"），引起广泛的轰动。穆特修斯认为设计同时具备艺术、文化和经济价值。德意志制造联盟的目的就在于提高德国的生产能力和产品品质，促进德国产品的出口。因此，设计中的形式的先决权不在于个人爱好，而应由民族性和传统来赋予。于是形式进入文化领域后，其目标是体现国家的统一。而建立国家美学的手段之一就是确立一种形式的"标准"，进而形成一种统一的审美趣味。穆特修斯进一步阐述了"标准"的重要性："标准化被认为是一种有益集中的产物，它独自就可能使一种普遍承认而又经久不衰的良好品位得以发展""只有在我们的产品成为一种令人信服的表达风格的载体的时候，世界才会需要它们。"[1] 而维尔德则认为设计师必须要保持独立性和艺术创造的自由性，标准化是对个性的扼杀："从内在的本质上说，艺术家是强烈的理想主义者，是天生的自由创造者……他决不会让自己服从于一种强加给自己的样式或是准则的纪律……想要将他打入一种普遍的合理形式里，在那里面，他只看到一个为无能寻求意义的面具。"[2] 争论最终以代表机器时代美学主流观点的穆特修斯取得胜利告终，明确了工业时代设计师的作用和设计应遵循的原则，为现代设计的发展奠定了理论基础，也为德国成为理性主义的设计大国铺平了道路。

（三）现代主义

继 18 世纪工业革命改变了生产方式后，20 世纪的电子技术革命则以电气化改变了人们的生活方式，揭开了"现代生活"的序幕。19 世纪末至 20 世纪初期的 30 年，现代设计认可并接受了机械化、标准化的规模生产，在改变形式语言的同时参与了新生活的塑造。

现代主义时期的设计美学在标准化、批量化生产方式的成熟和发展的促使下，向易于识别、简洁、抽象化的方向发展，其核心是功能主义和理性主义。功能主义由沙利文的"形式服从功能"宣言发展而来，它认为功能对形式起决定性的作用，反映的是现代设计为大众服务的本质特征。理性主义则以德国和北欧国家为代表，主张设计的严谨、理性，要求设计应以科学、系统的分析为基础，弱化设计的个性表达，强调以标准化、规范化为准则，以提高产品质量为目标，以理性化的产品设计适应规模化的机械生产。现代主义时期的设计批评层出不穷，从苏联到荷兰，从维也纳到芝加哥，设计批评的各式理论粉墨登场，因此，这一时期也常被称为设计批评的黄金时代。

包豪斯是 20 世纪 30 年代形成的"国际风格"前的现代主义的代表。包豪斯的目标是打破艺术、工艺、设计及建筑等领域的界限，创造"总体艺术"（total art works）。

① GORMAN. The industrial design reader［M］. New York：Allworth Press，2003：89.

② 同①：90.

其思想和实践引起巨大的社会反响，并被英国、美国等其他国家和地区所接受，最终演绎发展为突破民族界限的"国际风格"。

有学者认为19世纪中叶开始的设计批评是设计批评理论发展史上的转折点，尤其是对1851年水晶宫博览会的系列评论，使得设计批评真正脱离手工艺时代的"适用之美"的老旧论调，产生了将设计与社会相联系的意识，并逐渐聚焦于在新的生产技术和社会条件下，如何确立新的、符合时代的设计原则和设计批评的目标。19世纪中叶至20世纪60年代的设计批评"表现出将设计与伦理道德相结合的思想，并常常致力于装饰问题的讨论"。[①] 最显著的特点是将对"装饰"的讨论放置在社会而非仅仅是美学的视角下展开。对装饰的批评有两种基调，一是基于机器时代与审美问题的考量，在这个问题上，一部分论调显示出对装饰的否定和批判，一部分则以反对机器生产为主要观点；二是基于设计民主化的讨论。在这两种装饰的讨论下，逐渐汇聚成为基于机器时代提出合理且符合时代特征的形式原则的批评思想。

在水晶宫博览会之前，奥古斯都·威尔比·诺斯摩尔·普金（Augustus Welby Northmore Pugin）就在建筑批评中对英国乔治王时代的形式主义和装饰主义进行了批判。他提倡"诚实设计"，即建筑的装饰和形式应服务于建筑的实用性目的及建筑材料的物理特性，并认为哥特式风格是解决当时设计问题的不二选择，主张大力复兴哥特式建筑与手工艺传统。约翰·拉斯金和威廉·莫里斯继承并发展了普金的思想论调。拉斯金认为机器没有生命，因而机器制造的装饰物也没有生命。但人在手工劳动中能够将心灵注入到工作中去，其工作是欢愉且富有创造性的，因此，手工制作象征着生命，机器产品象征着死亡。[②] 莫里斯在普金和拉斯金的理论基础上掀起了工艺美术运动，尝试以恢复手工艺的方式抵制机器生产。普金、拉斯金和莫里斯均不反对装饰，但都对机器生产持批判态度，认为机器生产方式下的技术与艺术的脱节不仅造成产品艺术质量下降，进而造成大众审美趣味的滑坡，而且是社会道德沦丧等系列社会问题的罪魁祸首。

上述讨论为装饰和设计在社会意义上的探讨奠定了基础，然而机器的发展和普及是不可回避的社会发展现实。什么样的"艺术"才是符合时代精神的形式？在对这个问题的追问中，对装饰的否定成为设计批评思想的主流。沙利文在1902年发表的论文集中提出"形式永远服从功能"。1908年，卢斯发表了有关装饰问题的演讲，并将演讲内容整理为著名的《装饰与罪恶》一书。在书中，卢斯讨论了装饰存在的合法性问题，指出"装饰不是现代文化的自然产品"，"人类文明越进步，装饰就应该越少"，"装饰浪费劳动力，浪费金钱和材料，损害人的健康，伤害国家预算，所以装饰是犯罪"[③]。柯布西耶对此十分认同，并指出"现代装饰就是不装饰"，"无装饰的艺术不是被艺术家创作出来的，而是被匿名的工业依循着它轻快易懂的经济性途径制作出来的"[④]。从上述有关"不装饰"的观点论述来看，20世纪的设计批评者们对装饰的拒绝

① 邓恩，雷比.思辨一切：设计、虚构与社会梦想［M］.张黎，译.南京：江苏凤凰美术出版社，2017：247.

② 李传文.设计鉴赏·设计美学·设计批评论［M］.北京：中国建筑工业出版社，2016：256-257.

③ 周博.现代设计伦理思想史［M］.北京：北京大学出版社，2014：37.

④ 柯布西耶.今日的装饰艺术［M］.孙凌波，张悦，译.北京：中国建筑工业出版社，2009：83-99.

既出自对社会语境的关注，也出自对机械生产的特点的考量——标准化的、形体简单的、无装饰的形式才能适应机械规模化生产。

除了上述基于社会语境和机器生产特点的考量，对于不装饰的设计原则的提供还来自对设计平民化的社会经济思考。例如，20世纪初期的美国设计。亨利·福特的"T型车"是这一时期美国设计的典型代表。福特采取标准化、简朴的、一成不变的造型设计策略来配合其所倡导的高效率生产管理技术，在保持产品品质不变的情况下不断降低产品生产成本，进而实现产品价格的平民化，使更多人能够买得起"T型车"。然而这种"平民化"的背后是资本家对利润最大化的追求，是围绕大众消费和促进商业发展而进行的生产活动。正如周博所分析的："平民化设计的另一面就是无处不在的自由市场和商家刺激消费的强烈愿望……和以营利为主旨的自由资本主义不可分割。"[①]大卫·瑞兹曼则认为，在这种将注意力集中于降低成本和提高生产速度的生产框架下，统一化和标准化的造型是实现其目标的基础。然而如此一来，设计不仅没有得到发展，反而压制了其多样性的发展[②]。

经过上述设计思想及设计实践的努力，设计逐渐从传统的装饰形式走向了不装饰的、理性的、秩序化的、标准化的、几何化的功能主义和理性主义形式，机器美学大行其道，"功能主义、理性主义和反装饰思想成为现代设计批评的基本原则和最重要的核心内容"[③]。围绕这些核心所进行的现代主义设计批评层出不穷，设计批评的各式理论不一而足。总体来说，现代主义设计的思想和设计批评具有鲜明的知识分子的理想主义色彩。首先，现代主义设计批评是民主主义的，强调设计的无阶级特征。它基于技术发展的想象，宣扬利用规模化生产的技术来实现每个人都能享有经过设计的优良产品，因而设计是为大众服务的，来帮助改善大众生活水平；其次，现代主义设计批评是革命性的、挑战性的。它反对装饰主义的设计传统，强调使用廉价材料，抛弃多余装饰，以功能的要求来塑造新的设计形式和产品外观；最后，现代主义设计批评是发展论的。它强调时代发展的不可抗力，不同时代必然形成不同的设计风格，机械时代就应当体现出机器的美学风格。"现代主义设计批评思想实际上是一个思想的交集。这个交集源于柏拉图式的信仰，基于对技术发展的信赖……最终又回归到对抽象形式之美的永恒歌颂中去"[④]。

二、激进与多元

伴随资本主义萌芽崛起的人本主义思潮，以及机器生产技术带来的系列社会变革共同造就了民主与务实的设计思想。在人类社会发展的历史中，人们往往把17、18世纪以来的西方社会称为"工业社会"，把这一时期之后的文明称为"工业文明"，这说明了工业革命对整个人类社会的重要意义，它不仅只是一次生产技术的革新，也是一场由此而来的社会和文化的变革。构成社会的各个方

① 周博.现代设计伦理思想史［M］.北京：北京大学出版社，2004：61.

② 瑞兹曼.现代设计史［M］.王栩宁，若澜蓓-昂，刘世敏，等译.北京：中国人民大学出版社，2007：237.

③ 邓恩，雷比.思辨一切：设计、虚构与社会梦想［M］.张黎，译.南京：江苏凤凰美术出版社，2017：259

④ 黄厚石.新编设计批评［M］.南京：东南大学出版社，2022：393.

面都显示出了"工业"的影响。"科学……每一天它都在利用新发现的材料和奇异的自然力量、新的方法和技巧，以及新的工具和机器来丰富我们的生活"。反映在设计领域则是使得设计有了为大众服务的可能，推动了设计平民化的改革思潮。现代主义的设计借助机器美学、理性主义和功能主义，来实现其对民主主义精神的表达和思考。现代主义的设计师和理论家认为"有了标准就会进步""标准就是人类劳动中所必需的秩序""人人都有同样的需要"。但显然在对"标准"的制定和理解上具有设计师强烈的主观色彩，设计师在关注自己的社会改革理想的同时忽视了大众的情感需求及文化认同的多样性，对人性的压抑成为现代主义设计的困境。人们开始对以国际风格为代表的现代主义设计冷漠、缺乏人情味的设计感到厌倦。后现代主义设计粉墨登场，开始了对现代主义的拨乱反正。

在后现代主义者们看来，现代主义的设计批评所追求的永恒的、放之四海皆准的"标准"本质上是与不断变化的社会相矛盾的。现代主义设计忽视使用者和消费者的实际需求，而将设计师的意愿强加于接收者。哈贝马斯曾指出，在功能主义的名头下，"现代建筑似乎已经与用户或一般市民的意图无关，而只服从建筑美学的自身逻辑"。[①]例如，密斯·凡·德·罗的"范斯沃斯住宅"就被称为"挂在墙上的建筑"——是形式美的经典，但与居住者毫无关联。约瑟夫·弗兰克就曾批判道："每一个人在一定程度上都有多愁善感的自由……我们的需要是不同的……我建议不要以新的法则和形式而要以完全不同的态度来对待艺术。远离同一的风格，远离将工业等同于艺术，远离以功能主义为名而盛行的整个思想系统。"[②]现代主义设计这种对形式的标准与统一的强调和对功能的漠视，使得功能主义成为一句空话，也使得其原本所主张的设计为大众服务的社会理想变成一句空话。进而，后现代主义者抨击现代主义的"国际风格"流于空洞，并且正成为一种教条式的形式主义，迫使其使用者和消费者"削足适履"，即所谓的"形式服从功能"变成了"生活服从设计"。"事实上人在这里恰恰变成了一个概念和一个几何图形……至少在那些立场最坚定的建筑师看来，他必须朝东去睡觉，朝西去吃饭和给母亲写信。住房是以这样一种方式安排的，以至于他事实上除了照办以外根本没有其他办法"。[③]

针对这些亟须被反抗的"问题"，后现代主义倡导一种"杂乱的活力"，倡导从人性和情感及设计与社会之间深刻的内在联系角度思考设计的原则和标准，具有深刻的社会批评性质，全面审视设计与社会和人类发展之间的关系。

后现代主义的设计批评首先从建筑领域发轫。1966 年，设计师、建筑师罗伯特·文丘里将现代主义设计代表建筑师密斯·凡·德·罗的"少即是多"（less is more）改成"少即是乏味"（less is bore），并宣称"建筑师可以不再受正统现代主义的清教主义道德语言的威胁"，由装饰形成的恰当的象征可以被看成是成功建筑的一个重要元素。"与现代化城区内功能主义的蛮荒建筑相比，在备受功能主义者们诋毁的威廉

① 沈语冰. 20 世纪艺术批评［M］.杭州：中国美术学院出版社，2003：37.

② FRANK. Architect and designer: an alternative vision of the modern home[M]. New Haven: Yale university press，1996：13.

③ 韦尔施.我们的后现代的现代［M］.洪天富，译.北京：商务印书馆，2004：30.

皇帝时代的富于装饰性的建筑里面则更多地保存了欧洲城市文化中的雅致和人性"①，
"装饰"得以复兴。继罗伯特·文丘里的"少就是烦"——提倡合理运用历史风格来打破单一的现代主义建筑形式——之后，查尔斯·詹克斯将后现代主义的建筑设计特征指向了"不同形式特征的相互联系与转化"的"杂糅性"。

"这些基本元素混杂而不要'纯粹'，折中而不要'明确'，扭曲而不要'直率'，含糊而不要'分明'，既反常又'非个人'，宁因袭而不'造作'，宁调和而不'排斥'，宁可冗赘也不要简单，既要存旧也要创新，宁可前后矛盾、模棱两可也不要直接、明确"。②

上述这段话是罗伯特·文丘里在其著作《现代建筑中的复杂性与矛盾性》中对后现代主义所做的特征描述。这些特征显示了后现代主义对现代主义的态度——是一种"跟现代主义文明彻底决裂的结果"③。对于建筑和设计来说，许多人已经确信战后的时代是一个应该信奉大众文化和先进技术的时代，尤其是电视机这一大众传媒的出现，使得来自全球各地的文化和图像可以百科全书式地展示。在这样的语境下，标准化的、限制性的现代主义美学更加显示出自身是一种穷途末路的表达。

以设计为批评，20 世纪 60 年代，"波普设计"登场。它直面大众通俗的审美趣味，打破高雅与通俗品位的界限，对现代主义所谓的"优良设计"进行反叛。波普设计顺应当时"装饰"复兴的形式观念，在形式上主张以明亮的色彩和大胆的图案破坏现代主义的单调、冷漠、统一的视觉形式，结合廉价的材料迎合"用后即弃"的生活方式和消费观念。一些古典主义的视觉形式重新被运用到设计上，例如，查尔斯·詹克斯为阿莱西公司设计的餐具。后现代主义设计中的许多作品都采取了从历史中复制经典的策略，评论界将其称为"历史主义的东山再起"。英国的维维安·伊斯特伍德则以多样的民族风格、历史风格等众多风格的快速迭代和视觉排列提供了一种"自由"的表达。意大利的设计在这一时期崛起，成为后现代主义浪潮中的一支重要力量。许多当时主流的设计师都开始探索"有意义的大众语言取代了理性主义的严格标准，诉诸情趣和机巧的设计取代了现代运动合乎逻辑的设计"④，掀起了激进设计、反设计等设计运动，涌现了诸如阿齐佐姆联盟、超级工作室、阿奇米亚工作室、孟菲斯小组等著名的设计团体。这些团体的设计都体现出大众文化、庸俗艺术、高度装饰化的形式及反功能主义的态度。20 世纪 80 年代，意大利设计师安德里·布朗基出版了《热屋：意大利新浪潮设计》一书，主张扬弃现代主义所倡导的功能主义和理性主义，代之以"充满符号、引语、隐喻和装饰"，摆脱大市场下的一体化风格，"后现代主义的基本特征就是重新发现装饰、色彩、象征性的关联，以及形式史上的无数珍宝"⑤。

除了上述形式上的变革，在理念上后现代主义设计代表了人们对现代主义所秉持

① 黄厚石.新编设计批评［M］，南京：东南大学出版社，2022：422.

② 伍德姆.20 世纪的设计［M］.周博，沈莹，译.上海：上海人民出版社，2012：243.

③ 詹明信.后现代主义，或晚期资本主义的文化逻辑［M］.陈清侨，译//张旭东.晚期资本主义的文化逻辑.
2 版.北京：生活·读书·新知三联书店，2013：345.

④ 伍德姆.20 世纪的设计［M］.周博，沈莹，译.上海：上海人民出版社，2012：245.

⑤ 同④：259.

的进步、理性、人类良心等信念的幻灭。后现代主义设计以"生活"的理想取代了现代主义"生产"的理想。从引导消费者转向尊重消费者、尊重个性。"后现代是一种双重代码，它要使精英和街上的普通百姓都感到满意"。^①相较于现代主义对多元化的反对，后现代主义则试图让人们看到世界的多元和复杂性。正如米尔纳·格雷所言："所谓'优良设计'只不过是价值判断上的一个'高度秩序的抽象'罢了。普遍意义的、绝对的'优良设计'是不存在的。因为人们的趣味没有绝对的原则……好的设计的确可以辨认出来——但却是我们主观辨别出来的。"因此，"人性化"成为新的设计价值标准。消费者的反应成为检验设计成功与否的决定性因素。这表明设计的美学从生产美学转向了商品美学，设计批评的重心也从机器和生产转移到了过程和人。在詹明信看来，后现代主义在美感上彻底消解了精英文化与大众文化两种美感经验的区隔，并以"破碎的生活片段"作为后现代文化的基本材料，将现代主义所极力抨击的"文化产业"作为后现代社会的文化世界的主要构成。

除了对人作为个体存在的关注，工业化进程的加剧，对自然环境带来了巨大的破坏，如全球变暖、生物多样性损害、资源枯竭、水和空气污染等，这些都对人类的生存及文明的延续造成直接威胁，环境保护成为全球性的问题之一。在环境伦理学的研究语境中，设计被纳入人类整体创造性活动之中进行评判。绿色化、生态化成为20世纪下半叶设计发展的趋势。

绿色设计是在20世纪80年代才出现的设计概念。但有关绿色的设计批评的理论和思想却早在五六十年代就已经出现。20世纪60年代初期，美国发生了生态与和平运动，抵制高度工业化社会的要求，期望通过设计师的努力来寻找一种对产品、住宅和食品生产的自我满足态度，建立"人与环境友好"的关系。在欧洲，设计师与理论家则通过鼓吹仿生学和自然主义设计，探索生产、销售的新的可能方式，如德国"设计派"和意大利的"意大利设计体系"。

设计批评家维克多·帕帕奈克从环境伦理的角度，对设计师和设计工作的责任提出了思考。他认为设计师应当致力于抵制设计时效性差的产品，设计消费者需要而不是想要的产品，为社会创造真正有用的产品。帕帕奈克在《游牧家具》一书中，提倡依靠"低技派"的设计方法建立一种朴素的、嬉皮士般的生活方式，并奉劝设计师不要忙于创造那些看似经典却价格昂贵的成年人的玩具，而应关注那些实际存在的、与人有关的问题，关注残疾人、老年人、穷人及生态保护的需求。帕帕奈克通过其所出版的著作，不断强调设计工作的社会伦理价值，并提出设计的最大作用不是创造商业价值或某种风格，而是创造一种适当的社会变革中的元素。英国学者奈吉尔·威特利在《为了社会的设计》中也对类似问题进行了讨论，即设计师需要反思自身在设计与社会和自然环境的关系中扮演的角色，强调设计在创建人与自然的友好关系之中的责任。

① 黄厚石．新编设计批评［M］，南京：东南大学出版社，2022：422.

思考与练习

1.设计批评的主体有哪些？分别有什么特点？

2.作为消费者，你对消费品的要求是什么？结合具体案例，兼论消费、欲望与需求的关系及其在设计中的体现。

3.设计批评的维度和理论都有哪些？各自主要观点分别是什么？

4.2023年好莱坞电影《芭比》收获了票房和口碑双丰收，引发网络热议。结合影片和设计批评的维度及理论，试着对"芭比"玩具展开分析与批评。

5.设计批评的媒介有哪些？各自有什么特点？

参考文献

[1] 盖伦.技术时代的人类心灵：工业社会的社会心理问题 [M].何兆武，何冰，译.上海：上海科技教育出版社，2008.

[2] 德莱福斯.为人的设计 [M].陈雪清，于晓红，译.南京：译林出版社，2012.

[3] 坦南特.六西格玛设计 [M].吴源俊，等译.北京：电子工业出版社，2002.

[4] 马克思.资本论：第一卷 [M].中共中央马克思恩格斯列宁斯大林著作编译局，编.北京：人民出版社，1963.

[5] 恩格斯.自然辩证法 [M] // 中共中央马克思恩格斯列宁斯大林著作编译局.马克思恩格斯选集：第三卷.北京：人民出版社，1972.

[6] 许平.视野与边界 [M].南京：江苏美术出版社，2004.

[7] 尹定邦.设计学概论 [M].长沙：湖南科学技术出版社，1999.

[8] 俞剑华.最新图案法 [M].上海：商务印书馆，1926.

[9] 杭间.工艺美术在中国的五次误读 [J].文艺研究，2014（6）：114-123.

[10] 张德荣.工艺美术与人生之关系 [J].美术生活，1934（4）.

[11] 沃克，阿特菲尔德.设计史与设计的历史 [M].周丹丹，易菲，译.南京：江苏美术出版社，2011.

[12] 马格林.人造世界的策略：设计与设计研究论文集 [M].金晓雯，熊嫕，译.南京：江苏美术出版社，2009.

[13] 凌继尧.艺术设计十五讲 [M].北京：北京大学出版社，2006.

[14] 杨仲明.创造心理学入门 [M].武汉：湖北人民出版社，1988.

[15] SKULL. Key terms in art craft and design[M]. Elbrook：Elbrook Press，1988.

[16] 李渔.闲情偶寄 [M].胡明伟，选注.北京：北京燕山出版社，1998.

[17] 巴纳德.艺术、设计与视觉文化 [M].王升才，张爱东，卿上力，译.南京：江苏美术出版社，2006.

[18] 张学渝.技艺与皇权：清宫造办处的历史研究 [D].北京：北京科技大学，2016.

[19] MERCER. The industry design consultant[M]. London：The Studio，1947.

[20] 瑞兹曼.现代设计史 [M].王栩宁，若斓莐 - 昂，刘世敏，等译.北京：中国人民大学出版社，2007.

[21] 斯帕克.大设计：BBC 写给大众的设计史 [M].张朵朵，译.桂林：广西师范大学出版社，2012.

[22] 黄厚石，孙海燕.新编设计原理 [M].南京：东南大学出版社，2022.

[23] 布莱姆斯顿.产品概念构思 [M].陈苏宁，译.北京：中国青年出版社，2009.

[24] 施莱默，纳吉，莫尔纳.包豪斯剧场 [M].周诗岩，译.武汉：华中科技大学出版社，2019.

[25] 斯帕克.设计与文化导论 [M].钱凤根，于晓红，译.南京：译林出版社，2012.

[26] 福希 . 设计美学 [M]. 杨林，译 . 南京：南京大学出版社，2023.

[27] HESKERTT，Toothpicks & logos：design in everyday life[M]. New York：Oxford University Press，2002.

[28] 布坎南，马格林 . 发现设计：设计研究探讨 [M]. 周丹丹，刘存，译 . 南京：江苏美术出版社，2010.

[29] 徐恒醇 . 设计美学概论 [M]. 北京：北京大学出版社，2016.

[30] 柯布西耶 . 走向新建筑 [M]. 陈志华，译 . 天津：天津科学技术出版社，1991.

[31] 邱景源 . 艺术设计审美的维度 [M]. 广州：华南理工大学出版社，2019.

[32] 卢斯 . 装饰与罪恶：尽管如此 1900—1930[M]. 熊庠楠，梁楹成，译 . 武汉：华中科技大学出版社，2018.

[33] 巴特 . 神话：大众文化诠释 [M]. 许蔷蔷，许绮玲，译 . 上海：上海人民出版社，1999.

[34] 刘子川 . 艺术设计与美学 [M]. 北京：高等教育出版社，2011.

[35] 韦尔施 . 我们的后现代的现代 [M]. 洪天富，译 . 北京：商务印书馆，2004.

[36] 韩巍 . 孟菲斯设计 [M]. 南京：江苏美术出版社，2001.

[37] 帕帕奈克 . 为真实的世界设计 [M]. 周博，译 . 北京：中信出版社，2013.

[38] 福蒂 . 欲求之物：1750 年以来的设计与社会 [M]. 苟娴煦，译 . 南京：译林出版社，2014.

[39] 梁梅 . 设计美学 [M]. 北京：北京大学出版社，2016.

[40] 马尔帕斯 . 批判性设计及其语境：历史、理论和实践 [M]. 张黎，译 . 南京：江苏凤凰美术出版社，2019.

[41] 邓恩，雷比 . 思辨一切：设计、虚构与社会梦想 [M]. 张黎，译 . 南京：江苏凤凰美术出版社，2017.

[42] 伍蠡甫 . 西方文论选 [M]. 上海：上海译文出版社，1979.

[43] 黄厚石 . 新编设计批评 [M]，南京：东南大学出版社，2022.

[44] 包铭新 . 时装评论 [M]. 重庆：西南师范大学出版社，2002.

[45] 卡冈 . 卡冈美学教程 [M]. 凌继尧，洪天富，李实，译 . 北京：北京大学出版社，1990.

[46] STEWART. Fashioning Vienna：Adolf Loos's cultural criticism[M]. London：Routledge，2000.

[47] 郑时龄 . 建筑批评学 [M]. 北京：中国建筑工业出版社，2001.

[48] 基提恩 . 空间·时间·建筑 [M]. 王锦堂，孙全文，译 . 台北：台隆书店，1986.

[49] 别拉特 . 设计随笔 [M]. 李慧娟，译 . 上海：上海人民美术出版社，2010.

[50] 蒂博代 . 六说文学批评 [M]. 赵坚，译 . 北京：生活·读书·新知三联书店，2002.

[51] 吉拉尔多 . 现代主义之后的西方建筑 [M]. 青锋，译 . 北京：清华大学出版社，2012.

[52] 周博 . 现代设计伦理思想史 [M]. 北京：北京大学出版社，2014.

[53] 毛泽东 . 在延安文艺座谈会上的讲话 [M]. 北京：人民出版社，1975.

[54] 唐瑞宜 . 去殖民化的设计与人类学：设计人类学的用途 [J]. 周博，张馥玫，译 . 世

界美术，2012（4）：102-112.

[55] 德波 . 景观社会 [M]. 王昭凤，译 . 南京：南京大学出版社，2006.

[56] 贝斯特，科尔纳 . 后现代转向 [M]. 南京：南京大学出版社，2002.

[57] 中央美术院设计学院史论部 . 设计真言 [M]. 南京：江苏美术出版社，2010.

[58] 伯格 . 观看之道 [M]. 戴行钺，译 . 桂林：广西师范大学出版社，2005.

[59] 贝尔廷 . 艺术史的终结：当代西方艺术史哲学文选 [M]. 常宁生，编译 . 北京：中国人民大学出版社，2004.

[60] 安克尔 . 从包豪斯到生态建筑 [M]. 尚晋，译 . 北京：清华大学出版社，2012.

[61] 克拉克 . 设计人类学：转型中的物品文化 [M]. 王馨月，译 . 北京：北京大学出版社，2022.

[62] GREENHALGH. Ephemeral vistas：the exposition universelles，great exhibition and world fairs，1851-1939[M]. Manchester：Manchester University Press，1994

[63] 惠特福德 . 包豪斯 [M]. 林鹤，译，北京：生活·读书·新知三联书店，2001.

[64] GORMAN. The industrial design reader[M]. New York：Allworth Press，2003.

[65] 李传文 . 设计鉴赏·设计美学·设计批评论 [M]. 北京：中国建筑工业出版社，2016.

[66] 柯布西耶 . 今日的装饰艺术 [M]. 孙凌波，张悦，译 . 北京：中国建筑工业出版社，2009.

[67] 托克维尔 . 论美国的民主：下卷 [M]. 董果良，译 . 北京：商务印书馆，1988.

[68] 沈语冰 . 20 世纪艺术批评 [M]. 杭州：中国美术学院出版社，2003.

[69] FRANK. Architect and designer: an alternative vision of the modern home[M]. New Haven: Yale University Press，1996：13.

[70] 伍德姆 . 20 世纪的设计 [M]. 周博，沈莹，译 . 上海：上海人民出版社，2012.

[71] 詹明信 . 晚期资本主义的文化逻辑 [M]. 陈清侨，严锋，等译 . 北京：生活·读书·新知三联书店，2013.

[72] 巴斯卡兰 . 当代设计演化论 [M]. 罗雅萱，译 . 台北：原点出版社，2008.